动态的民族书写

赵勇 邓雄华 著

——广东乳源瑶族舞蹈研究

中山大学出版社

· 广州 ·

图书在版编目（CIP）数据

动态的民族书写：广东乳源瑶族舞蹈研究 / 赵勇，邓雄华著 . —广州：中山大学出版社，2023.8
　　ISBN 978-7-306-07824-7

　　Ⅰ . ①动… 　Ⅱ . ①赵… 　②邓… 　Ⅲ . ①瑶族—民间舞蹈—研究—广东 　Ⅳ . ① J722.225.1

中国国家版本馆 CIP 数据核字（2023）第 106066 号

DONGTAI DE MINZU SHUXIE: GUANGDONG RUYUAN YAOZU WUDAO YANJIU

出 版 人：王天琪
策划编辑：王旭红
责任编辑：王旭红
封面设计：林绵华
责任校对：舒　思
责任技编：靳晓虹
出版发行：中山大学出版社
电　　话：编辑部　020-84110283，84111996，84111997，84113349
　　　　　发行部　020-84111998，84111981，84111160
地　　址：广州市新港西路 135 号
邮　　编：510275　　　　　传　真：020-84036565
网　　址：http://www.zsup.com.cn　　E-mail：zdcbs@mail.sysu.edu.cn
印 刷 者：广州市友盛彩印有限公司
规　　格：787mm×1092mm　1/16　　17.5 印张　　324 千字
版次印次：2023 年 8 月第 1 版　　2023 年 8 月第 1 次印刷
定　　价：86.00 元

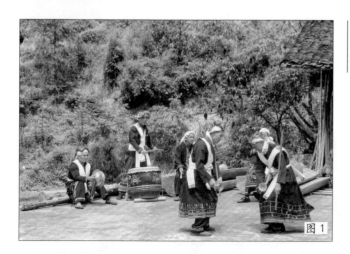

图 1　铜铃舞表演现场

图 2　采风团队拍摄筹备现场

图 3　团队徒步深入瑶区采风

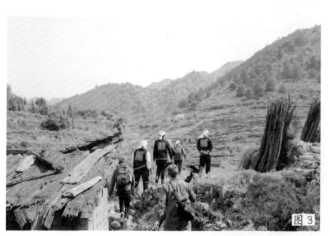

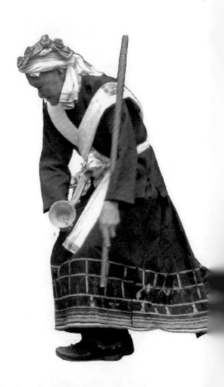

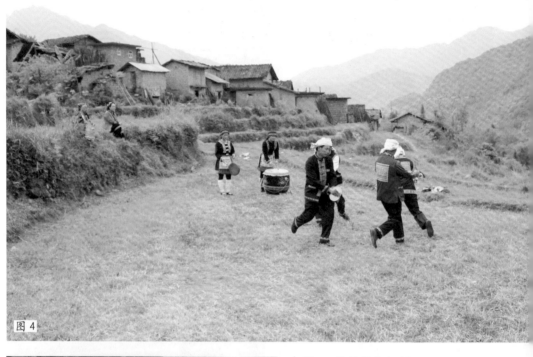

图 4

图 5

图 6

图 4　铙钹舞表演现场
图 5　铜铃舞表演前的仪式筹备
图 6　赵勇（左二）在草席舞表演仪式现场

图7

图7　赵勇（左三）与乳源过山瑶传统舞蹈民间艺人合影

图8　采风团队与乳源"过山瑶传统服饰"省级非物质文化遗产代表性传承人
邓桂兰（中）合影

图9　赵勇（右一）采录乳源过山瑶传统舞蹈伴奏音乐

图8

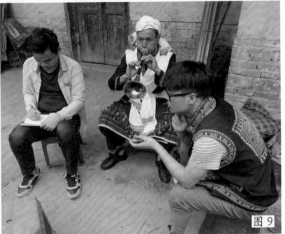

图9

图 10　赵勇（左一）采访乳源瑶族自治县原老县长盘万才
图 11　赵勇（左一）向乳源必背镇大村瑶族老人请教民俗舞蹈文化
图 12　采风团队在田排村合影留念

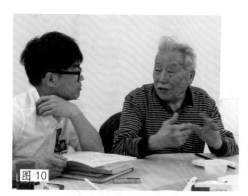

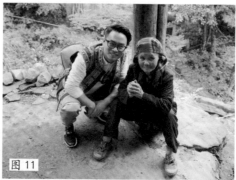

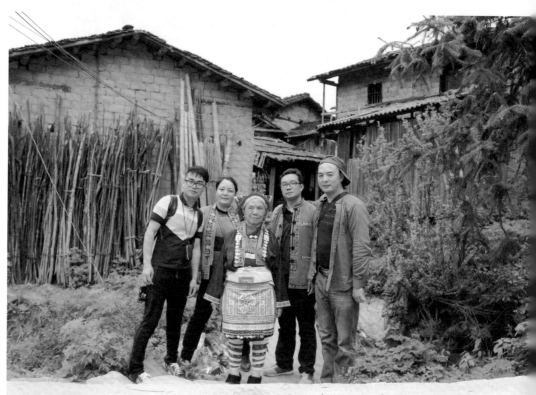

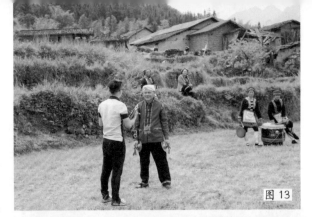

图 13 赵勇（左一）采访乳源"过山瑶民间传统舞蹈"市级非物质文化遗产代表性传承人盘兴章（左二）

图 14 赵勇（中）采访"拜盘王"仪式省级非物质文化遗产代表性传承人邓敬万师爷（右一）

图 15 韶关学院与乳源文化部门领导指导调研瑶族文化传承工作

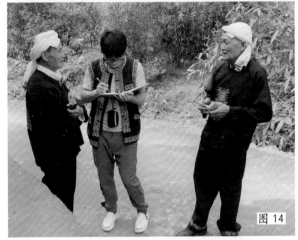

图16

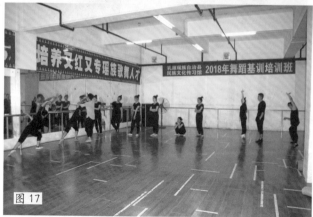

图17

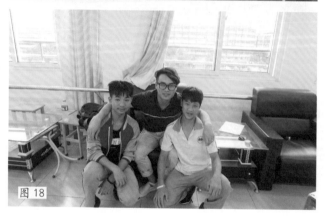

图18

图16　赵勇（右一）为省政协领导一行介绍粤北瑶族传统舞蹈省级传承基地建设情况

图17　赵勇（左三）为乳源瑶族自治县民族文化传习馆演员授课

图18　赵勇（中）与乳源民族实验学校学生亲切交谈

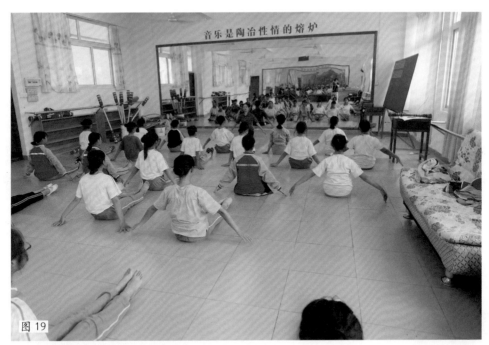

図 19

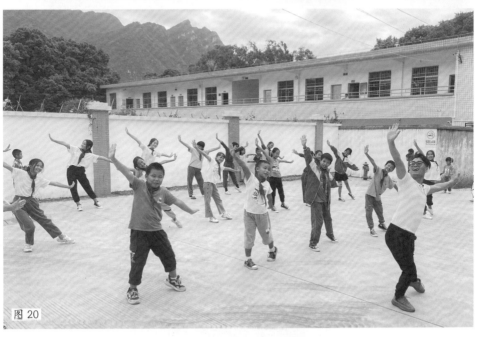

图 20

图 19　课题组为乳源民族实验学校学生授课

图 20　赵勇（右一）为乳源瑶族自治县柳坑中心小学的学生授课

图 21　赵勇（一排左十）为乳源瑶族自治县中小学音乐教师授课并与学员合影

图 22　乳源传习馆演员盘天嫩（左一）受邀在韶关学院进行教学

图 23　市级非物质遗产代表性传承人赵良香（右一）受邀在韶关学院教学

图 24　乳源传习馆演员盘天嫩（右一）为学生讲解番鼓舞

图 23

图 24

图 25

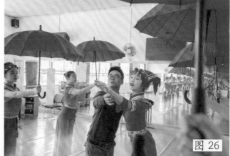

图 26

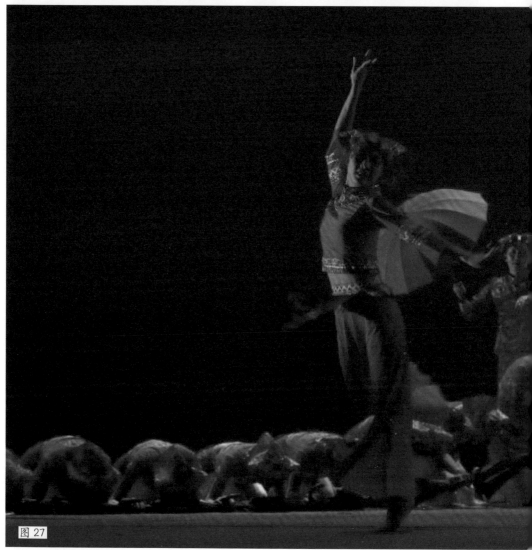

图 27

图 25　赵勇为乳源民族实验学校创作瑶族舞蹈作品《鼓灵》排练剧照

图 26　赵勇（左三）为韶关学院 2015 级舞蹈学专业学生创排瑶族舞蹈剧目

图 27　赵勇创作的乳源瑶族舞蹈作品《走山的女儿》演出剧照

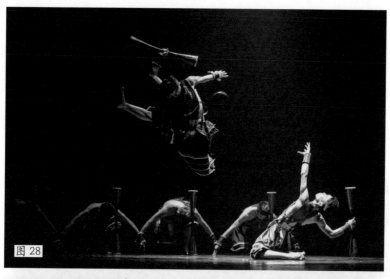

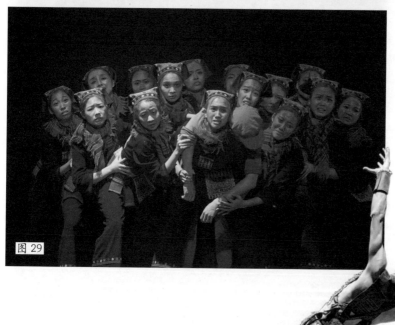

图 28　赵勇创作的乳源瑶族舞蹈作品《过山》演出剧照

图 29　赵勇创作的乳源瑶族舞蹈作品《粤北往事》演出剧照

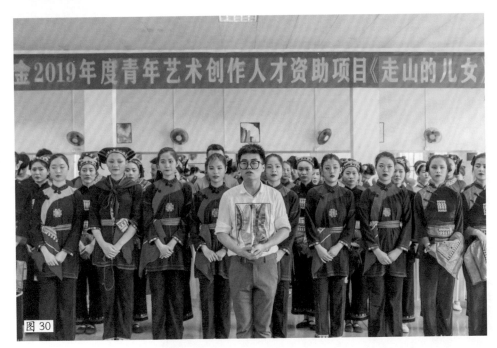

图30　赵勇（一排中）汇报国家艺术基金项目《走山的儿女》
实施情况

图31　韶关学院校内学术专家组指导项目实施工作

图32　韶关学院王剑兰（一排左二）研究员等专家反馈评审意见

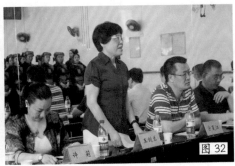

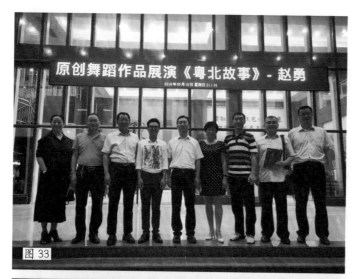

图33

图33 韶关学院相关二级部门、学院负责人观看赵勇（左四）个人专场展演留影

图34 赵勇主持国家艺术基金项目《走山的儿女》中期审查在乳源传承中心剧场举行

图35 赵勇个人原创舞蹈作品专场《粤北故事》海报

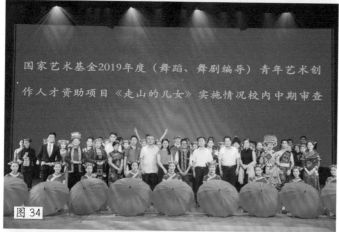

图34

图35

瑶族是一个迁徙的世界性民族，其历史源远流长，文化延绵千年。瑶族源起中原，于隋唐时期广泛分布于我国南方一带，并于明清时期沿着南岭山脉不断向我国湖广、西南一带以及海外迁徙。乳源是瑶族人离开祖居胜地千家峒后，在东西交错迁徙中留下的单一支系瑶族聚居地。乳源瑶族属过山瑶，是瑶族四大支系之一盘瑶支系的一个重要分支。

乳源是过山瑶人历史记忆最为清晰的迁徙原点，保存着较为完整的瑶族传统文化，拥有"瑶族盘王节""瑶族刺绣""瑶族民歌""乳源瑶族服饰""双朝节""苦爽酒酿造技艺""过山瑶民间传统舞蹈"等多项国家级、省级、市级非物质文化遗产，是广东省瑶族文化生态保护实验区。

历史上，乳源过山瑶在崇山峻岭中过着刀耕火种的游耕生活，在与恶劣自然环境的抗争中创造了特色鲜明、多彩多姿的过山瑶文化，过山瑶民间传统舞蹈是过山瑶文化中一种独特的文化形态。过山瑶民间传统舞蹈特征鲜明，反映了瑶族人民在历史发展长河中对生产劳动的文化积淀，体现了瑶族人民勤劳朴实、顽强不屈的民族性格，体现了瑶族人民热爱大自然、利用大自然的民族智慧。过山瑶文化的功能并不局限于娱悦神灵、祭祀先人的原始宗教文化功能，还在祈福平安、庆祝丰收、教育族人、丰富精神生活等方面均具有重要意义。

"乳源瑶族传统音乐舞蹈传承保护与创新发展研究"项目的研究成果是乳源瑶族传统音乐舞蹈传承与创新人才发展工程暨"扬帆计划"的重要成果，是乳源文化部门与院校课题研究合作的成功典范，是乳源瑶族文化研究实现专业化、科研化的成功实践。本书是赵勇老师辛勤研究的智慧结晶，也是以该课题组为代表的广大文化工作者、民间文化人士共同努力的成绩。

推动中华优秀传统文化创造性转化、创新性发展，既是为民族复兴立根铸魂的内在要求，也是繁荣发展社会主义文化、为人民提供更多更好精神食粮的现实需要。实施"乳源瑶族传统音乐舞蹈传承保护与创新发展研究"项目，是贯彻落实习近平新时代中国特色社会主义思想的具体行动，必将对深入挖掘瑶族传统文化内涵、激发瑶族舞蹈文化创新创造活力、推动瑶族文化创造性转化及创新性发展、坚定民族文化自信起到重要的推动作用。在新时代、新起点，期待通过这一课题的成功实践，形成政府主导、院校学术支援、社会广泛参与的合作机制，不断推动瑶族文化的传承与创新发展，推进民族文化产业化，为加快建设富裕、美丽、文明、法治新乳源，为加快乳源走在全国少数民族自治县前列提供强有力的文化支撑。

2021 年 8 月

乳源瑶族自治县隶属广东省韶关市，位于广东省北部、韶关市区西部 31 千米处，东邻武江区，西连阳山县，南毗英德市，北与乐昌市接壤，西北角与湖南宜章县相依。境内峰峦环峙、谷幽水清、飞瀑连缀、绚丽壮观，属高山地带溶蚀高原地貌。乳源过山瑶人依居在原始森林密布的山水中，在茫茫林海中孕育着炫目华彩的民族传统歌舞文化。乳源民风淳朴，歌舞多彩，民族风情浓厚，犹如长长的民族风景画廊，动人心弦。

乳源历史悠久，早在秦汉时期已纳入中央政权地方郡县管辖。几经历代行政管辖变更，至宋乾道三年（1167）始建乳源县，于 1963 年成立乳源瑶族自治县。乳源自古为瑶族主要分布聚居地，据《隋书·地理志》《宋史·蛮夷列传》《韶州府志·颜孺履传》《乐昌府志》《曲江县志》《乳源县志》等史籍，以及瑶族文献《评王入卷牒》《过山榜》等资料记载，至少可以追溯到隋唐时期，乳源就有瑶人聚居；早在明代，封建王朝就对乳源瑶民实行了有效管理。关于乳源瑶族的源流，经众多"瑶学"学者对诸多历史文献和瑶族典籍考证分析，确定为：一是由湖广迁徙而来，二是由福建迁徙而来，三是岭南原住民南迁流民瑶化。由于过山瑶的民族迁徙途经乳源并向我国湖南、广西、云南等省以及东南亚、加拿大、美国等世界各地扩散，乳源至今仍是老挝、泰国、越南等东南亚国家和美国、法国等欧美国家瑶族分支的祖居地之一。广东乳源瑶民依据居住地的位置与服饰等情况差异，可分为"西边瑶""东边瑶""深山瑶""浅山瑶"，另史料记载中还有"板瑶""民瑶""箭瑶"等称谓。乳源瑶族自称"勉"，居住在粤北地区乳源瑶族自治县境内，属瑶族三个主要支系中的"勉语"盘瑶支，亦称"过山瑶"。过山瑶族依山而居、邻水而聚，民风淳朴、风情浓郁。乳源作为过山瑶的重要聚居地之一，有"世界过山瑶之乡"的美誉。

在本书中，"乳源过山瑶"又称"乳源瑶族""乳源过山瑶

人""乳源瑶人""乳源瑶民",指乳源生活的瑶族人民。"乳源瑶族舞蹈"包含乳源瑶族传统舞蹈和乳源瑶族当代舞蹈。其中,"乳源瑶族传统舞蹈"特指"乳源过山瑶民间传统舞蹈""乳源过山瑶舞蹈",强调瑶族传统舞蹈层面。

乳源瑶族传统舞蹈始于民族生存,依存、衍生于民族宗教信仰仪式,与乳源瑶人的生产生活密不可分。乳源瑶族传统舞蹈是乳源瑶人对自然和生活的领悟,是乳源瑶族传统文化的精髓。在漫长的民族历史发展进程中,乳源瑶族传统舞蹈艺术不仅是瑶族古老文明传承的精髓,而且渗透着时代发展的脉搏,与乳源瑶族的社会及文化之间密不可分。乳源瑶族传统舞蹈种类较为丰富,主要由番鼓舞、铜铃舞、草席舞、铙钹舞、打马纸兵舞等多个舞种构成,其舞蹈艺术形态质朴,独具地域民族特色,具有民族性、地域性、仿生性、山地性、仪式性等特点。这些舞蹈所表达的内容与瑶人的生产、生活、娱乐息息相关,舞蹈的功用广泛,除了主要集中展现仪式中的请神、送神、娱神、感念祖先等,还有体现现实生活的审美、娱乐功能。乳源瑶族传统舞蹈不仅是民族生产发展历程的再现,还是瑶族民族精神与品格的动态体现,更是瑶族传统文化的重要组成部分。

自然环境(地理、气候)是构成民族舞蹈生态环境的物质基础。生态环境对舞种的影响,有的直接作用于舞种,有的则通过作用于其他因子间接影响舞种,这种直接或间接作用主要取决于生态环境与舞种之间关系的密切程度。乳源瑶族传统舞蹈诞生和依存于粤北高山的山地自然环境。乳源过山瑶人多择半山而居、邻水而聚。长期在陡峭的高山地带(稻作区域)生活,人的腿部因长期爬坡、上山、下山而形成了膝部屈伸幅度大、小腿肌肉发达、跟腱有力稳健、人体重心靠前集中在前脚掌上的体形特征。这种特殊的人体形态与当地山地环境存在密切的联系,是山地环境直接或间接影响下的"山地性"元素印记,形成了具有山地性动作特性的乳源瑶族传统舞蹈。

乳源瑶族传统舞蹈的人文生态环境主要受高山地带生产生活方式和民族宗教仪式文化影响。根据乳源地方相关史料记载,乳源瑶族先民迁徙至乳源地域后,多数人以高山耕种生产为主要生活方式。在每年秋收后,瑶族先民往往在盘王节期间举行民族宗教仪式活动,感念祖先盘王恩泽。他们通过模仿稻作生产、建屋盖房的动作,展现生产生活的全过程,创造了富有地域瑶族特色的番鼓舞、铙钹舞等舞蹈类

型，且稻作生产和建屋盖房动作程式在乳源瑶族传统舞蹈中占有重要地位。例如，在乳源过山瑶番鼓舞中就有表现瑶族民众建屋盖房的全过程，从确定房屋建设用地开始，不管是丈量、伐木、挖地基，还是砌墙、盖瓦等程序，均被纳入舞蹈表演环节，并形成了固定的表演套路。此外，舞蹈还与乳源瑶族民众日常劳作联系在一起，如高山稻作生产中的犁田、耙田、播种、插秧、打谷等生产流程也被纳入舞蹈的表现内容，透过番鼓舞形象、生动地展现了乳源过山瑶人的劳作生产形态。

乳源瑶族传统舞蹈的形成，与民族迁徙、瑶人生产生活、宗教信仰及生态环境等因素有着密切联系，是一种地域民族文化现象和社会文化的产物。它是由境内瑶族先民在长期的迁徙、生产、生活、劳动中创造并逐步演变、流传至今的舞蹈，独具魅力，艺术形态丰富，有较高的艺术价值。但是，伴随着时代发展，乳源瑶族生存的自然、人文环境发生变迁，乳源瑶族传统舞蹈在节庆、祭祀等表演场域空间受到较大冲击，再加上随着现代工业城市发展，青壮瑶族青年大量涌入城镇务工，乳源瑶族传统舞蹈传承乏力，陷入青黄不接的困局。特别是当代流行歌舞娱乐活动的不断更新换代，使乳源瑶族传统舞蹈文化传承与发展的环境变得岌岌可危，因此，研究如何保护与营造乳源瑶族传统舞蹈文化良好的生态环境、展演空间场域具有重要现实意义。

然而，面对乳源瑶乡的大美山川、久远的人文脉络，以及类型多样、形态饱满且民族特色鲜明、原生性较好的乳源瑶族传统舞蹈，我倍感资源丰富的背后却甚少有传承保护与挖掘利用。此情此景，作为一名高校舞蹈教师与瑶族人的双重身份者，我认为自己必须肩负起民族文化传承教学与文化研究的使命。带着这种双重使命感，我深入瑶山深处，跋山涉水，去探寻乳源瑶族舞蹈。学术研究如走乳源瑶乡山道一样辛苦，面对崎岖险阻的道路与困难，我也曾有过想放弃的瞬间，但弘扬瑶族舞蹈文化的使命与初心让我坚持了下来。也许是我的努力、执着感人，或许是民族文化传承的内在凝聚力影响，我有幸得到了中共乳源瑶族自治县县委宣传部、乳源瑶族自治县文化广电旅游体育局的大力支持与帮助。乳源地方文化宣传部门设立研究项目，委以重任给我及我的课题组团队，形成地方文化部门委托与高校舞蹈专长教师领衔的校地协同合作机制。这让我有幸带领团队深入研究乳源瑶族舞蹈，使得该学术研究与民族文化传承道路获得了更强大的支撑力量。

　　本书以广东乳源瑶族舞蹈为研究对象，围绕"田野调查—理论研究—活化利用"展开。全书分为上、中、下三编，共十八章。上编为"瑶舞·田野调查"，主要围绕乳源瑶族传统舞蹈田野调查展开，系统地收集、整理了铜铃舞、铙钹舞、草席舞、番鼓舞等乳源瑶族传统舞蹈套路组合并配以表演视频，旨在梳理乳源瑶族传统舞蹈文化资源并编撰成册，解决乳源瑶族传统舞蹈文化研究存在基础资料相对涣散、单一且缺乏系统梳理的问题，从而为乳源瑶族传统舞蹈文化发展奠定一定基础。中编为"瑶舞·理论研究"，从艺术人类学、文化学、舞蹈学等视角对乳源瑶族传统舞蹈进行案头分析与研究，从学理上诠释瑶族舞蹈文化，将舞蹈本体微观元素与文化解读领域的思考与研究引入乳源瑶族传统舞蹈文化的传承、发展、审美、特色等相关传统研究，探讨瑶族舞蹈文化的内核机理，拓宽瑶族传统舞蹈研究理论横向领域，为进一步全面系统地认知乳源瑶族传统舞蹈的艺术魅力与文化内涵奠定学理基础。下编为"瑶舞·活化利用"，以乳源瑶族传统舞蹈资源的活化利用为中心，探寻及构建乳源瑶族舞蹈在文化、艺术、教育、旅游、娱乐健身等领域的当代应用体系，试验性地提取乳源瑶族传统舞蹈元素应用于舞台艺术创作，实现民族传统舞蹈资源转化。该编还介绍与总结了粤北瑶族传统舞蹈省级传承基地的建设情况，并利用现代技术，立体呈现了《走山的女儿》《粤北往事》《过山》《第一书记》《乡愁》等瑶族题材舞蹈作品创、排、演的成效，以此实现保护、传承、发展乳源瑶族传统舞蹈的初衷。

　　本书深入挖掘区域瑶族舞蹈文化内涵，以激发人们对瑶族舞蹈文化进行创新的活力，对坚定民族文化自信，为推动瑶族文化的传承与创新发展、增进民族文化的创造性产业转化提供了强有力的文化支撑。同时，本书将为区域民族传统舞蹈文化的传承与保护，以及当代资源的活化利用提供学理借鉴与参考。

于澳门

2023 年 3 月

目 录

上 编
瑶舞·田野调查

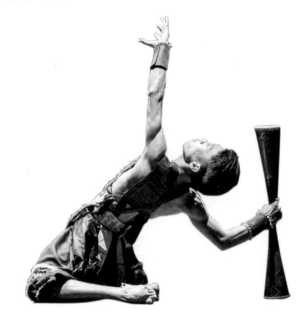

中编
瑶舞·理论研究

下编
瑶舞·活化利用

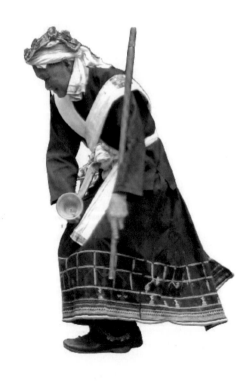

瑶舞·田野调查

第一章

乳源瑶族传统舞蹈的生态环境、种类及特征

乳源瑶族传统舞蹈始于民族生存，依存、衍生于民族宗教信仰仪式，与乳源过山瑶人的生产、生活密不可分。乳源瑶族传统舞蹈是乳源瑶人对自然、生活的领悟，是乳源过山瑶传统文化的精髓。在漫长的民族历史发展进程中，乳源瑶族传统舞蹈艺术不仅是瑶族古老文明传承的精髓，而且跳动着时代发展的脉搏，与乳源瑶族社会、文化之间存在着密不可分的联系。乳源瑶族传统舞蹈种类丰富、形态质朴、功用广泛，且独具区域民族舞蹈艺术特色。它不仅是民族生产发展历程的再现，而且是乳源瑶族传统文化的重要组成部分。

第一节 乳源瑶族传统舞蹈的生态环境

一、舞蹈自然生态环境

自然环境（地理、气候）是构成民族舞蹈生态环境的物质基础。乳源瑶族自治县地处粤北山区，南岭山脉南麓，属广东省韶关市辖县。其与广东清远阳山县、英德市和湖南宜章县接邻，"山水相连、连通南北"，境内地势由西北向东南倾斜，西部峰峦环峙，东北部属丘陵地带，河流两岸地势平缓，呈现湖光山色、崇山峻岭的高山地带风貌。"水清谷幽，飞瀑连缀""莽莽林海，一望无际"，乳源有广东省内保存最为完好、面积最大的原始森林——南岭森林公园，乳源还有著名的"西京古道"贯穿全境。乳源气候属亚热带季风气候，区间气

候悬殊，适宜水稻、茶叶、玉米等作物种植生产。乳源的气候垂直分布十分明显，一山有四季、十里不同天，朝暮之间、瞬息万变，云海日出、壮丽多姿，时有佛光奇观隐现于彩虹中，无不带给游人种种遐想。乳源瑶族传统舞蹈诞生和依存于粤北高山山地自然环境，粤北瑶人多择半山而居、临水而聚（图1-1、图1-2）。长期在这样陡峭的高山地带（稻作区域）生活的人，其腿部因长期爬坡、上山、下山而形成了膝部屈伸幅度大、小腿肌肉发达、跟腱有力稳健、人体重心靠前集中在前脚掌上的山地特征。这种特殊的人体形态与当地山地环境存在密切的联系，是在山地环境直接或间接影响下的"山地性"元素印记，也因此形成了具有山地性动作特性的乳源瑶族传统舞蹈。

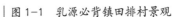

| 图1-1　乳源必背镇田排村景观

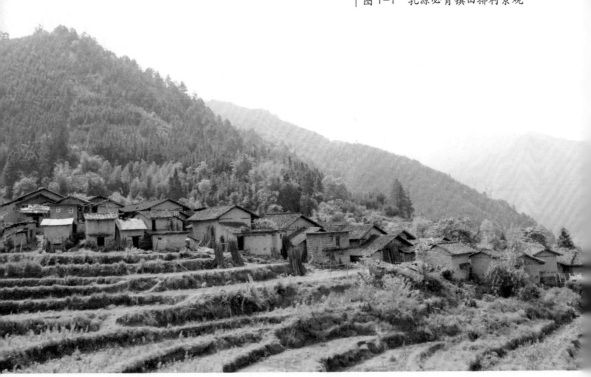

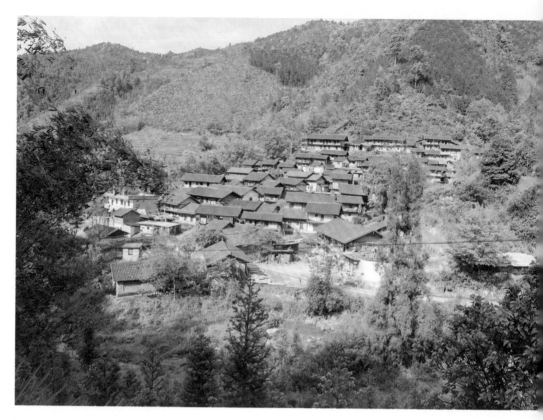

图 1-2　乳源必背镇大村景观

二、舞蹈的人文生态环境

乳源瑶族传统舞蹈的人文生态环境主要受高山地带生产生活方式和民族宗教仪式文化影响。乳源过山瑶人通过模仿和提炼稻作生产、建屋盖房的生活动作，以舞蹈形式展现族人生产生活的全过程，从而创造了番鼓舞、铙钹舞等富有瑶族地域特色的舞蹈类型。在乳源瑶族传统舞蹈中，稻作生产和建屋盖房动作程式占有重要地位。例如，番鼓舞从确定房屋建设用地开始，舞蹈表演环节包括丈量、伐木、挖地基、砌墙、盖瓦等程序，从而形成了固定的表演套路。

此外，舞蹈还与乳源瑶族民众日常劳作联系在一起，如高山稻作生产中的犁田、耙田、播种、插秧、打谷等生产流程也被纳入舞蹈的表现内容。由此可见，番鼓舞形象生动地展现了乳源过山瑶人劳作生产的形态。

乳源瑶族的宗教信仰主要包含原始宗教和瑶传道教两类。原始宗教源于人们对自然万物的崇拜，如山神、水灵等，生产劳作、动土出行、逐疾驱邪等都必须先进行占卜活动，以祈求获得祖先与神祇的庇护。瑶传道教源于春秋战国时期的道家思想，由本土道教演化而来。其通过在瑶区的传播与演变，形成一种瑶化、多元性、复合型宗教形态。瑶族人民以瑶传道教来解释生活中的种种现象，表达对生活的祈愿与对祖先的崇拜。在这些瑶族宗教信仰祭祀仪式活动中，乳源瑶族传统舞蹈不可或缺，与民众宗教信仰有着密切关系。舞蹈成为人、神之间交流和沟通的重要手段，人们通过一定的舞蹈艺术形式去祈求获得神灵保佑，在度身①、挂灯、狩猎、生产、耕种前，都需对信仰之神进行祭祀。可见，乳源瑶族传统舞蹈与地域民族的宗教信仰仪式密不可分，舞蹈不仅是仪式的重要组成部分，而且是仪式呈现的动态物质载体。

第二节　乳源瑶族传统舞蹈的种类

据统计，现存的乳源瑶族传统舞蹈种类有铜铃舞、草席舞、打马纸兵舞、铙钹舞、番鼓舞五种。其舞蹈表现和反映内容等见表1-1。

① 度身：又称"度戒""度法""过法"，是瑶族男子一生"婚姻""度身""烧灵"三件大事中尤为重要的经历。当瑶族各个族系的男子成长到十五六岁时，都要举行这一仪式，类似我们当下社会的成年礼。在瑶族的传统习惯中，"度身"是全民性的宗教活动。从瑶族的世俗观念看，度身是瑶族青年男子重要的人生关口，经历了度身，就意味着该男子的社会角色与社会地位发生了变化，得到了社会的认可，可以结婚成家，获得参加瑶族各项社会活动的权利。从民族宗教信仰看，度身还有深厚的意蕴，即度身后的男子就有了道教的法名。度身也是道位晋升的阶梯，只有度身后的男子才可以学习道公、师公的方术。可以说，度身是一种传道度人的民族宗教资格认定仪式。

表1-1　乳源瑶族传统舞蹈的种类

序号	舞种名称	表现和反映内容	适用（表演）场合	舞蹈类型	艺术形式	表演人数	道具
1	铜铃舞	①庆祝生产丰收，表达生活愿景②与神灵沟通	度身、请神等仪式	生产祭祀类	仪式舞蹈	4人（男）	龙杖、铜铃
2	铙钹舞	缅怀祖先	节日祭祀（拜盘王仪式）	宗教祭祀类	仪式舞蹈	4人（男）	铙钹
3	草席舞	①辟邪②驱鬼③期盼来年丰收	度身等仪式	宗教祭祀类	仪式舞蹈	4人（男）	草席
4	番鼓舞	①缅怀祖先②节日欢庆③生活愿景祈盼	民族节庆、祭祀仪式	习俗节庆类	仪式舞蹈、民俗舞蹈	2人或4人（男）对打，后演变亦可单人或多人（不限男女）集体	番鼓
5	打马纸兵舞	①庆祝丰收②感恩祖先庇护	瑶族的节日"十月朝"	习俗节庆类	歌舞	6人（3男3女）	铜铃、打马纸

第三节　乳源瑶族传统舞蹈的艺术特征

乳源瑶族属于瑶族过山瑶支系，其传统舞蹈在长期的地域民族历史演变中逐渐形成了种类较多、内容丰富的舞蹈形式，舞蹈与乳源瑶族生产生活紧密联系，乳源瑶族传统舞蹈不仅体现了乳源瑶族的民族审美特征，还体现了地域文化、民族风俗、民族信仰等特色。粤北地区是广东瑶族聚集地，乳源这一区域主要居住着过山瑶人，有"世界过山瑶之乡"的美誉。乳源过山瑶人既是独立生活的人类个体，又是关系密切的瑶族族群，在瑶族文化传承以及文化交流的过程中发挥着重要的作用。瑶族文化传承的主要形式是传统舞蹈艺术，所以传统舞蹈艺术是瑶族民族传统文化体系的重要组成部分。乳源瑶族传统舞蹈内涵丰富、风格迥异，在粤北瑶族文化中占据着重要的地位。乳源瑶族传统舞蹈作

为民间流传的呈现自然形态和人民生活的重要形式，不仅是现代舞蹈艺术表演与创作的源泉，而且是大众娱乐形式之一，极具审美价值。尽管乳源瑶族传统舞蹈在发展过程中受到当代社会经济文化的影响，但是其文化底蕴仍然得以保留，是独具艺术特色的区域瑶族舞蹈。

乳源瑶族传统舞蹈是粤北瑶族中比较有代表性的一种传统舞蹈形式。过山瑶人广泛生活在这个地区，其传统舞蹈的风格具有浓厚的乳源瑶族文化特色，也有少量的宗教仪式舞蹈特点。通过乳源过山瑶人对舞蹈的真情演绎，我们不仅可以体会到乳源过山瑶人的生活生产状况，还能够体会到丰富的艺术性。乳源瑶族传统舞蹈的表达内容、舞蹈动作、舞蹈功用都是乳源过山瑶人的日常生产生活写照，也体现出浓厚的民俗风俗习惯和宗教信仰。在瑶族的历史发展过程中，尤其是瑶传道教盛行时期，乳源瑶族传统舞蹈在民族传统节日、祭祀仪式中存续，仪式活动往往通过舞蹈道具和舞蹈表演程式来衬托仪式的庄重；而这种传统仪式舞蹈也在历史发展过程中得到保留，经过不断的演化成为乳源瑶族的代表性传统舞蹈，如乳源瑶族番鼓舞、铜铃舞、草席舞等。

乳源瑶族人民长期依山而居、临水而聚，在南岭山脉中生息不断。这里的舞蹈不仅有着浓厚的地域特色，还有着强烈的宗教信仰特点。这些通过瑶族宗教仪式逐渐流传下来的舞蹈，体现了人们对祖先的敬畏以及对未来生活的向往。乳源瑶族传统舞蹈的艺术特征包括体现生命的自然性、生产生活的写照、具有仪式化特点、体现瑶族祖先崇拜。

一、体现生命的自然性

乳源瑶族人民分布在传统的高山农耕地域，这里的乳源过山瑶人认为人与自然的关系应该是和谐统一的。这种传统理念在瑶人的日常生产生活中得到体现，瑶人对这种理念的认识表现在对自然界的敬畏和对自然秩序的服从。他们认为，山有山神、水有水灵，世间万物皆有灵性，而瑶人自身也是自然界的重要组成部分。瑶人对自然有着依赖性，这种生活理念一直以来都影响着乳源瑶

人的生产生活。在这种环境中形成的乳源瑶族传统舞蹈也体现了浓厚的自然和谐的思想。这种传统舞蹈艺术不仅仅是传统舞蹈或者瑶族舞蹈，也并非简单的由舞蹈动作生成，而是在长期民族生产生活过程中形成的一种有生命力的呈现方式。他们将传统舞蹈作为和自然、神灵及祖先的沟通方式，不论是舞蹈服装、道具，还是舞蹈动作，都体现着浓厚的地域民族文化特色。例如，乳源瑶族的铜铃舞通过铜铃和神杖（龙杖）传达瑶人对神灵的敬畏。舞蹈传递了乳源瑶人期盼美好生活、与自然和谐共处的认知态度。

二、生产生活的写照

乳源瑶族传统舞蹈是乳源瑶人长期生产生活的真实写照，有着浓厚的地域民族风俗特点。以乳源瑶族传统舞蹈番鼓舞为例，舞蹈中的内容、动作、表达主题均与瑶人生产生活息息相关，特别是番鼓舞主题动作上的仿生性最具说明性。舞蹈通过 36 套、72 式主题动作的展开，将稻作生产流程、建屋盖房流程、农闲娱乐的生产生活典型化动作通过模拟、加工、提炼纳入番鼓舞动作套路中，每一个主题动作都再现了乳源瑶族的真实生活场景，体现了浓厚的民族生活气息，充满了艺术生命力。乳源瑶族传统舞蹈的表演氛围时而平静舒缓、时而澎湃激烈，而瑶族舞者的内心情绪也伴随着舞蹈动作的演进变得纯粹与激烈。乳源瑶族传统舞蹈的内容都源自民族生活，舞蹈的主题体现了瑶人的生产生活愿景。乳源瑶族传统舞蹈体现的是瑶族族群日常生活的状态和场景，可以说舞蹈已经成为乳源瑶族人民生活的重要组成部分。乳源瑶族传统舞蹈用自身的长期实践再次印证了"艺术来源于生活，舞蹈来源于生活，而生活本身就是一种舞蹈形式"这句亘古不变的艺术领悟。

三、具有仪式化特点

绝大多数乳源瑶族传统舞蹈以传统民族宗教仪式、民族传统节庆仪式为衍

生载体，属于民族宗教仪式舞。乳源瑶族仪式舞蹈作为流传久远的少数民族原生态民俗文化的表现方式之一，也是对人们生产、生活以及心理的一种反映手段。通常情况下，乳源瑶族传统舞蹈会融入大型仪式活动中，乳源瑶人不仅通过这种大型仪式舞蹈表现自己的存在价值、社会地位、心理诉求等，还企盼通过这种舞蹈实现人与神、社会的沟通和联系。在乳源瑶人的传统意识里，舞蹈能够超越人、神、天地的界限，因此，他们采用舞蹈的形式来和神灵进行沟通，也就出现了乳源瑶族以民族宗教祭祀为主要内容的舞蹈形式。

四、体现瑶族祖先崇拜

乳源瑶人自古以来认为万物皆有灵性，信奉祖先盘王。因此，乳源瑶族传统舞蹈也有强烈的祖先崇拜文化特点，祖先崇拜是乳源瑶族族群的象征和标记。乳源瑶人认为祖先盘王可以为他们带来力量，庇佑子孙，带来福祉。乳源瑶族传统舞蹈也经常展现祖先崇拜，瑶族舞者面对家先或盘王的肖像而舞。例如，在番鼓舞表演中，不仅常以"拜三拜"动作套路作为起始，还在表演过程中不断拍击鼓面，蹲屈旋转，以动态的舞蹈形式叙述民族生产生活历史，缅怀、讴歌盘王先祖，表达祈求祖先赐予族群力量的心理诉求。可见，番鼓舞不仅是以缅怀瑶族先祖为功用的舞蹈，还体现瑶人对祖先崇拜的重视，强化了瑶族人民群体认同的标识性。

乳源瑶族自治县是过山瑶分支的重要聚集地。乳源瑶族传统舞蹈所体现的文化艺术特色十分明显，同时还有浓厚的地域民族特色。瑶人通过舞蹈来表达情感、寄托生活愿景，通过舞蹈表演仪式程式、舞蹈功用、舞蹈场合等来表达对自然的敬畏、对祖先的崇拜。在演变发展过程中，乳源瑶族传统舞蹈也在不断地升华，但是它始终蕴含着民族艺术特色和文化内涵，始终是瑶族的文化代表。

第二章

乳源瑶族传统舞蹈调查 *

　　每逢瑶族传统节庆，和瑶人婚、丧、嫁、娶等重要场合，均要举行宗教信仰仪式，表演瑶族传统舞蹈。乳源瑶族传统舞蹈作为一种地域瑶族传统仪式舞蹈，一直流传至今。笔者赵勇多次深入实地考察，将乳源瑶族传统舞蹈各分支舞种的表演程式、基本动作、伴奏音乐、伴奏乐器、道具、表演服饰等进行了实录，分析了其舞蹈动作、动作节奏、伴奏音乐等艺术形态特征，并探析了其功能与文化内涵。

　　乳源位于广东省北部山区，南岭山脉南麓，属韶关市所辖，北与湖南宜章县相依，是广东省三个少数民族自治县之一。广东省乳源瑶族自治县（以下简称"乳源县"）内"山水相连、联通南北"，著名的"西京古道"贯穿全境，乳源瑶族[1]依居山水之间，分布较广，素有"世界过山瑶之乡"的美名。乳源瑶族传统舞蹈[2]与当地瑶民生活息息相关，在举行重大节庆、仪式[3]时，瑶人均会跳起传统舞蹈，表达瑶人情怀，寄托美好生活愿景。其舞蹈内容与瑶人的精神信仰关联，在生产生活中发挥着不可忽视的社会功用。早在乳源地域瑶族形成之前，舞蹈就已依存于其民族宗教信仰仪式之中。其舞蹈的起源时间现已无从考证，

　　* 本章内容原载于《南岭明珠·世界瑶根——过山瑶文化起源与传承发展暨瑶族文化生态保护国际学术研讨会论文集》，岭南书画出版社 2018 年版，收录时有修改。

　　① 乳源瑶族系"勉语"瑶族的一支，是一种地域民族概念，指乳源瑶族自治县境内的过山瑶。

　　② 乳源瑶族传统舞蹈是乳源瑶族自治县境内瑶族先民在长期的社会生产生活实践中创造并流传至今，依存于民族宗教仪式中的传统仪式舞蹈。

　　③ 节庆指瑶族盘王节、开耕节等，仪式指拜盘王、度身、打幡等。

但可以肯定的是，早在乳源瑶族形成之初，舞蹈就与瑶人结缘。从舞蹈起源上分析，舞蹈是瑶族先民原始生存的必然需求，后与瑶人原始的"万物有灵"信仰结合，舞蹈的功用发生转变，直到道教传入瑶族，舞蹈就与瑶传道教仪式紧密结合，形成了密不可分的瑶族宗教传统仪式舞蹈。该舞蹈伴随乳源瑶族走过了久远的历史，是南岭瑶族[①]文化的重要体现。近年，各级政府文化部门、文化事业单位对瑶族传统文化保护高度重视，2006年国家将囊括乳源瑶族传统舞蹈的"瑶族盘王节"列入第一批国家级非物质文化遗产名录，明确提出对乳源瑶族传统舞蹈的保护政策。此外，乳源县文化部门积极挖掘、整理舞蹈创作素材，先后创作并上演了《瑶山风情》《地动山瑶》《日头下·田埂情》《过山》等一系列舞台艺术作品。

目前关于乳源瑶族传统舞蹈的研究较少，直接相关的论文仅有1篇，是笔者赵勇发表在《黄河之声》2017年第6期的论文《粤北乳源瑶族舞蹈：当代多维度阔探》。此文宽泛地从文化学、地理学、民族宗教学、舞蹈学等学科领域多维度地探讨了影响乳源瑶族舞蹈产生动机、形成机理与发展演变进程的诸多因素，并进行整合分析，主张以多维度视野对粤北乳源瑶族舞蹈进行分析与研究。[②]另有乳源瑶族自治县地方志编纂委员会于1990—2003年编纂的《乳源瑶族自治县志》[③]，该书在文化艺术专栏中简略地提及了乳源瑶族传统舞蹈的种类和表演形式等。关于乳源瑶族传统舞蹈间接性相关的研究有6篇。[④]这些文章主

① 指广东省内的瑶族，主要包括分布于乳源、连南、连山的过山瑶和排瑶。

② 赵勇：《粤北乳源瑶族舞蹈：当代多维度阔探》，载《黄河之声》2017年第6期。

③ 参见乳源瑶族自治县地方志编纂委员会编《乳源瑶族自治县志》，中华书局出版社2011年版。

④ 分别是蒲涛《粤北瑶族"长鼓舞"音乐文化特征探析》，载《广西艺术学院学报（艺术探索）》2007年第5期；王珊铭《粤北瑶族长鼓舞表演仪式及其音乐文化研究》，载《民族音乐》2009年第4期；王桂忠、陈星潭《粤北瑶族长鼓舞文化传承研究》，载《韶关学院学报》2015年第4期；王桂忠《关于广东瑶族传统体育资源及发展状况分析》，载《中国体育科技》2002年第8期；王桂忠、张晓丹、吴武彪《广东瑶族长鼓舞的健身娱乐价值及文化特征研究》，载《广州体育学院学报》2003年第3期；王桂忠《粤北瑶族长鼓舞文化力量与发展路径研究》，载《韶关学院学报》2016年第1期。

要从音乐学、体育学视角，另辟蹊径地以广东连南瑶族长鼓舞为主要研究对象进行交叉学科研究，论述中涉及以广东乳源瑶族传统舞蹈的研究为对比与笼统概述。本章以乳源县"瑶族传统舞蹈"为研究对象，对舞蹈相关表演场合、表演程式、艺术形式、种类、内容等进行了全面的调查实录，对"瑶族传统舞蹈"的舞蹈动作形态、伴奏音乐、表演服饰、道具等舞蹈元素构成进行了分析研究，对广东乳源瑶族传统舞蹈的艺术特征和文化内涵进行了深层次挖掘。

课题组对乳源县必背镇表演与传承瑶族传统舞蹈的必背口村、桂坑村、王茶村、大村、田排村、桂头村、茶坪村等多个村落进行了多次实地调查访谈，对瑶族传统舞蹈的表演环节进行了全程跟踪拍摄。本章以 2017 年 4—9 月间的多次田野调查、访谈、问卷、实录为基础，从乳源瑶族传统舞蹈的渊源、传承人、调查实录以及调查分析四个方面进行探讨。

第一节　乳源瑶族传统舞蹈的渊源

一、过山瑶之乡——乳源

乳源地处南岭山区，广东省韶关市西北侧，因北丰岗岭溶洞产钟乳，穴中源泉流出而得名"乳源"。乳源历史久远，于宋乾道三年（1167）始建乳源县，在中华人民共和国成立后于 1963 年成立乳源瑶族自治县。据多部史书及文献资料①记载，隋唐时期乳源就有瑶人聚居。如清康熙二年（1663）《乳源县志》记载："瑶人一种，惟盘姓八十余户为真瑶，皆盘瓠之裔，别姓亦八十余户。总计有黄茶山瑶，内外西山瑶，小水瑶，大东山瑶，乌石瑶，月坪瑶，赤溪水瑶，牛婆洞瑶。……（明）正德中，曲江油溪山瑶诱引为盗，本府（韶州府）通

① 《隋书·地理志》《宋史·蛮夷列传》《韶州府志·颜孺履传》《乐昌府志》《曲江县志》《乳源县志》等史籍，以及瑶族文献《评王入卷牒》《过山榜》等文献。

判莫相令其瑶总自擒斩之，后获宁息。至今原设瑶甲总，编入册籍。"[①]从设置"瑶甲总"可见，早在明代，封建王朝就对乳源瑶族瑶民实行了有效管理。关于乳源瑶族的源流，经众多"瑶学"学者对诸多历史文献和瑶族典籍考证分析，确定为：一是由湖广迁徙而来，二是由福建迁徙而来，三是岭南原住民南迁流民瑶化。[②]随着过山瑶人途经乳源并向湖南、广西、云南等省以及东南亚、加拿大、美国等世界各地迁徙，乳源成为世界过山瑶人的乡源。

二、乳源瑶族与瑶族传统舞蹈

乳源瑶族是"勉语"瑶族的一支，是南岭走廊过山瑶的分支。根据乳源瑶民居住山地河流的位置与服饰等情况可分为"西边瑶""东边瑶""深山瑶""浅山瑶"，其在历史上还有"板瑶""民瑶""箭瑶"等称谓。乳源瑶族先民在"湖光山色，崇山峻岭""水清谷幽，飞瀑连缀"的南岭高山地带的长期生产生活实践中，受地域生态环境、民族宗教信仰、民族迁徙等因素的影响，孕育出了独具艺术特色的乳源瑶族传统舞蹈。乳源瑶族传统舞蹈受瑶传道教[③]影响较深，主要依附于瑶族宗教仪式中，近代有所演变，主要有番鼓舞（又称"小花鼓"舞或"小长鼓"舞）、铙钹舞（又称"串逗"舞）、铜铃舞（又称"跳神"）、草席舞、打马纸兵舞五种。调查发现，乳源瑶族传统舞蹈多与民族宗教仪式结合，巧用道具，具有表现及反映内容丰富、艺术形式多样、程式化凸显等特征。

① ［清］裘秉钫、庞玮：《［康熙］乳源县志》，清康熙二十六年（1687）点注本，乳源瑶族自治县志编委会 2001 年版。

② 参见盘万才、房先清收集，李默编著《乳源瑶族古籍汇编》，广东人民出版社 1997 年版，第 4–5 页。

③ 指道教传入瑶族后，衍化出来的一种具有民族特色的瑶族道教。

三、乳源瑶族传统舞蹈的历史"渊源"

乳源瑶族传统舞蹈的历史源远流长，但实质性的史料记载却很匮乏，这使得相关研究佐证十分困难，暂无从定论该传统舞蹈的具体起源时间。但从舞蹈起源"多元学说"[①]上分析，根据舞蹈艺术发展的一般规律，乳源瑶族传统舞蹈的发端很可能是瑶族始祖先民的生存使然。据此，我们大胆推断，瑶人出现之时就是瑶族舞蹈的诞生之日。而后，瑶族舞蹈随民族迁徙而不断演变，乳源地域瑶族的形成标志着乳源瑶族传统舞蹈的正式确立。从文化角度看，乳源瑶族传统舞蹈受瑶传道教影响深厚，依附于民族宗教仪式，是乳源瑶族宗教仪式中重要且不可分割的组成部分。以此为突破口，从道教文化上分析，由于道教产生于汉代，魏晋南北朝及隋唐时期道教经过南岭走廊传入瑶族，可以据此推论乳源瑶族传统舞蹈起源于魏晋南北朝及隋唐时期。无论乳源瑶族传统舞蹈起源于何时何地，都伴随着历史的演变而在乳源瑶民中世代传承，并融于乳源瑶民的社会生产生活及其民族宗教信仰中，紧密联系着瑶人的生、老、病、死，以及男婚女嫁、喜庆节日、开耕造屋、修路铺桥等方方面面。在重大传统节庆或仪式活动中，瑶人都要举行民族宗教仪式，表演传统舞蹈。乳源瑶族传统舞蹈在这些仪式中扮演着举足轻重的角色，无论是在瑶人的"现实生活"还是在虚拟的"信仰世界"中，舞蹈已经成为乳源瑶人生活中不可分割的组成部分，可以毫不夸张地说，乳源瑶人离不开舞蹈。

调查发现，现存的乳源瑶族传统舞蹈中，无论是舞蹈表达内容，还是伴唱经文、歌词，均从侧面映射或反映了瑶族的历史文化。这为瑶族文化研究摆脱缺乏文献记载的困境提供了"迂回"之策。例如，乳源瑶族传统舞蹈铙钹舞中表现耘田、插秧、割禾、打稻、挑谷、穿牛鼻、牛顶头、牛擦身等稻作劳动场景的舞蹈主题动作，均映射了南岭地区早在魏晋南北朝及隋唐时期就已广泛种植水稻，并传入了南岭瑶区。再从主题动作环节上分析，水稻种植的核心环节

① 舞蹈学界一般认为舞蹈起源于巫术、游戏、性爱、狩猎、劳动等多元学说。

在舞蹈动作中的呈现，足以证明南岭瑶民结合山地环境改良种植技术，且已较为熟练地掌握了高山开垦梯田种植水稻的生产技术。

第二节　乳源瑶族传统舞蹈传承人

一、传统师承关系的传承人

盘良安（图2-1），1935年出生，瑶族，瑶族师爷[①]，乳源必背镇桂坑尾村人。他是国家级非物质文化遗产保护项目"瑶族盘王节"的代表性传承人，也是广东乳源瑶族传统舞蹈传统师承关系的典型传承人。盘良安自幼学习瑶传道教方术，通晓各类宗教仪式仪程，熟知瑶族宗教信仰学说，通晓乳源瑶族传统舞蹈，且能对之运用自如。他时年82岁高龄还常常在仪式和传承教学中示范表演瑶族传统舞蹈。表演时，他的舞蹈动作干净到位，让观者无不叹服！当地乃至全县举行重大节庆、仪式活动时，均要邀请盘良安师爷坐镇主持或指导。乳源瑶族传统舞蹈的传统传承规则是：须以师徒方式传承，不可以父子传承，从事传承和表演的人员必须是经过度身、

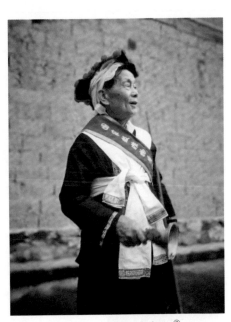

图2-1　传承人盘良安[②]

① 瑶族师爷是乳源瑶族族群里一种特殊的阶级和特别的职业人物，主要指民族宗教仪式活动的从业人员。

② 摄影：赵勇；拍摄时间：2017年7月29日。

获得师爷资格的瑶族村民。目前，其他代表性传统传承关系的传承人有盘良安师爷的弟子邓敬万、赵天堂、盘兴武（见表2-1）。

表2-1 乳源瑶族传统舞蹈传统师承谱系

姓名	法名	性别	民族	出生年月	文化程度	传承方式	师承	住址	其他擅长领域
邓敬万	邓贵三郎	男	瑶族	1952年11月	党校中专	师徒	盘良安、邓尽先	必背镇大村	仪式、瑶药
赵天堂	赵通一郎	男	瑶族	1964年6月	小学	师徒	盘良安	必背镇	仪式
盘兴武	不详	男	瑶族	1974年7月	初中	师徒	盘良安、邓敬万	必背镇大村	—

数据来源：赵勇在2017年4—9月间通过调研、收集后整理而成。

二、当代演变培训型传承人

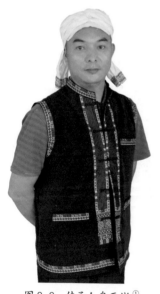

图2-2 传承人盘天嫩[1]

盘天嫩（图2-2），1974年出生，瑶族，原乳源必背镇番洞村人，现居乳源县城，乳源瑶族自治县民族艺术团（县瑶族文化传习中心）舞蹈演员，是广东乳源瑶族传统舞蹈当代演变培训型的典型传承人。其父为瑶族师爷，其深受父亲的影响，自幼热爱舞蹈，先后师承盘良安等瑶族师爷学习瑶族传统舞蹈。高中毕业后他先后在广东舞蹈戏剧职业学院进修（夜校）学习舞蹈专业、乳源县广播电视远程教育班学习工商管理专业，并获得大专文凭。他于1995年进入县民族艺术团工作，先后主演了瑶族舞蹈《杠中情》

[1] 摄影：赵勇；拍摄时间：2017年9月15日。

《牛角舞》等作品，并先后荣获全国少数民族运动会舞蹈比赛金奖、全国"孔雀杯"舞蹈大赛作品奖、"优秀演员"等奖项。他长期从事乳源瑶族传统舞蹈的挖掘、收集、整理等工作。2010年以来，他连续参与并担任"十月朝"、盘王节、县庆等当地大型节庆仪式活动的编导和国家非物质文化遗产项目瑶族传统舞蹈培训活动负责人，是乳源瑶族传统舞蹈传承的基层工作者、典型当代演变培训型传承人。目前，其他具有代表性的当代演变培训型传承人有盘兴章、赵良香、邓良前等（见表2-2）。

表2-2　当代演变培训型传承谱系

姓名	性别	民族	出生年月	文化程度	传承方式	师承	住址	备注
盘兴章	男	瑶族	1958年3月	高中	培训	盘良安、盘天嫩	必背镇必背口村	必背镇瑶家乐表演队原队长
赵良香	男	瑶族	1963年12月	初中	培训	盘天嫩、盘兴章	必背镇必背口村	必背镇瑶家乐表演队现任队长
盘天福	男	瑶族	1964年6月	初中	培训	盘天嫩、盘兴章	必背镇必背口村	必背镇瑶家乐表演队成员
盘新月	女	瑶族	1973年12月	高中	培训	盘天嫩、盘兴章	必背镇必背口村	必背镇瑶家乐表演队成员
邓良前	男	瑶族	1972年7月	初中	培训	盘天嫩、盘兴章	必背镇必背口村	必背镇瑶家乐表演队成员

数据来源：赵勇在2017年4—9月间通过调研、收集后整理而成。

第三节　乳源瑶族传统舞蹈调查实录

对于调查地点，课题组选择了乳源县最具代表性的必背镇，必背镇现辖必背、王茶、桂坑、公坑、半坑5个瑶族村民委员会和横溪汉族村民委员会。据2000年人口普查统计，全镇瑶族人口为4449人，分布在38个瑶族村民小组、42个瑶族自然村。每逢瑶族传统节庆仪式活动，必背镇村村必有瑶族传统舞蹈

表演。然而，随着人们对民族传统文化的关注淡化，一段时间以来，宗教仪式逐渐落寞，瑶族传统舞蹈表演也随之被边缘化。近年来，各级政府、文化部门加大了对非物质文化遗产的保护力度，瑶族当地政府主动作为，主导了多场瑶族传统文化仪式活动和培训活动，加之必背瑶寨、瑶家乐、自驾游等瑶族特色文化旅游产业项目的发展需求提升，一定程度上推动了瑶族传统舞蹈的延续发展，使之得到了一定的传承。为了全面地总结乳源瑶族传统舞蹈的舞蹈艺术形态特征，赵勇带领学生在团体协作的基础上，根据各自的专长和优势进行了调查分工。赵勇负责全程记录与采访，学生李展鸿负责摄像，学生黄国飞、谢培欣负责摄影，经多次调查、访谈、实录，对乳源瑶族传统舞蹈多个舞种的表演全过程进行了跟踪拍摄和记录。

调查时间：2017 年 4 月 14 日（农历三月十八）至 2017 年 9 月 10 日（农历七月二十）。

调查地点：乳源必背镇必背村、桂坑村、王茶村、大村、田排村等多个村落。

采访者：赵勇、李展鸿、黄国飞、谢培欣。

采访对象：盘良安、邓敬万、盘兴武、盘天嫩、盘兴章、赵良香、邓良前等。

盘良安：1935 年出生，瑶族，瑶族师爷，桂坑尾村瑶族村民，乳源瑶族传统舞蹈传统师承关系的典型传承人，擅长瑶族宗教仪式和瑶族传统舞蹈表演，文化程度不详。

邓敬万：1952 年出生，瑶族，瑶族师爷，大村瑶族村民，擅长瑶族宗教仪式和瑶族传统舞蹈表演，中专学历。

盘兴武：1974 年出生，瑶族，瑶族师爷，大村瑶族村民，擅长瑶族传统舞蹈表演，初中学历。

盘天嫩：1974 年出生，瑶族，乳源瑶族自治县民族艺术团舞蹈演员，乳源瑶族传统舞蹈当代演变培训型的典型传承人，擅长瑶族传统舞蹈表演及教学培

训，大专学历。

盘兴章：1958年出生，瑶族，必背口村瑶族村民，必背镇瑶家乐表演队原队长，爱好文艺，擅长瑶族传统舞蹈表演，初中学历。

赵良香：1963年出生，瑶族，必背口村瑶族村民，必背镇瑶家乐表演队队长，擅长瑶族传统舞蹈表演及舞蹈文化讲解宣传，初中学历。

邓良前：1972年出生，瑶族，必背口村瑶族村民，必背镇瑶家乐表演队成员，擅长瑶族传统舞蹈表演及唢呐演奏，初中学历。

一、铜铃舞（图 2-3）

（一）铜铃舞的表演程式

铜铃舞又称"跳神"，是乳源瑶族人民在举行"度身""拜盘王""丧葬"等宗教仪式时表演的舞蹈。该舞蹈由 4 名瑶族男子组成表演队伍，表演者必须是

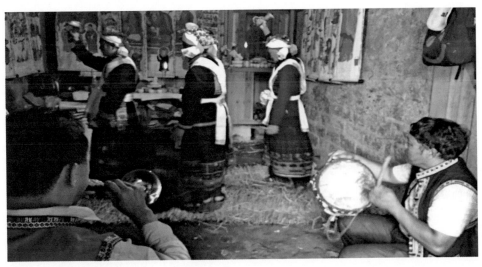

| 图 2-3　铜铃舞表演现场 [1]

[1] 舞蹈表演：邓敬万、邓才文、盘兴武；伴奏：盘天福、邓良前、邓才选等；摄影：李展鸿；编辑整理：赵勇；采录时间：2017 年 5 月 3 日；地点：乳源必背镇大村。

经过度身仪式获得法名、具备法师资格的瑶族师爷。其中，1位师爷负责念诵经文、主导舞蹈表演进程，另外3位师爷则根据念经师爷的指令舞蹈。表演时，舞者均右手执铜铃、左手执龙杖，身穿师爷道服舞蹈。以宗教仪式演进进度需求而宣告舞蹈表演的开始，伴奏音乐随即加快节奏的速度与强度，舞者快速摇晃手中的铜铃，鞠躬并做"拜三拜"动作，随后进入正式的舞蹈表演。此时，伴奏音乐回归平和，舞者跟着民族打击乐队的音乐节奏，在铺满的方形稻草席上围圈蹲跳，模拟"耕地""种土""打糍粑"等舞蹈动作，以此敬告神灵先祖，祈求神灵庇护、祖先恩泽。随着宗教仪式告一段落，伴奏音乐又急促加快，舞者快速摇晃手中的铜铃，鞠躬并做"拜三拜"动作宣告舞蹈表演结束。

（二）舞蹈动作

铜铃舞的舞蹈动作主要包括模拟"耕地""种土""打糍粑"等，动作较为简单。常见的动作为舞者右手执铜铃、左手执龙杖、双手随膝盖蹲屈的律动在舞者体侧左右摆动，动作节奏为4拍左右向上摆动、4拍左右向下摆动。基本上以常见的左右双手摆动串联"耕地""种土""打糍粑"等主题动作，舞者在围圈蹲、跳、摆、转中转换变化。

（三）舞蹈伴奏音乐与演奏乐器

铜铃舞的伴奏音乐演奏乐器主要有大鼓、锣、唢呐、铙钹、铜铃、牛角，其音乐旋律在铜铃、牛角的音响效果映衬下显得更为神秘。此外，伴奏音乐的节奏会随舞蹈表演程式的演进在速度、力度上有较大起伏变化，使伴奏音乐时而抒情神秘，时而急促热闹。其中，唢呐伴奏旋律见谱例2-1。

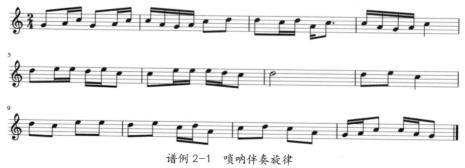

谱例2-1 唢呐伴奏旋律

（演奏：邓良前；采集整理：赵勇；记录：赵勇、黄国飞）

（四）道具与表演服饰

铜铃舞的舞蹈道具为铜铃、龙杖。道具延展了舞者身体，表演时，舞者摇晃铜铃发出的声响音效起到了渲染伴奏音乐的作用。舞者的表演服饰为瑶族师爷的长裙道服。

二、铙钹舞（图 2-4）

（一）铙钹舞的表演程式

铙钹舞又称"串逗"舞，是依存于瑶族宗教仪式中的一种仪式舞蹈，也是乳源瑶族传统舞蹈中最具代表性的舞种之一。据有关文献记载及表演的瑶族老艺人讲述，传统的铙钹舞是瑶人在民族宗教仪式祭祀场合中为缅怀瑶人祖先而表演的舞蹈，后演变为瑶人可在瑶族传统节日表演的舞蹈。舞蹈表演的程式一般与宗教仪式的仪程紧密结合，由瑶族男子构成 4 人（或 2 人）对舞。表演者在仪式仪程的演进与传统打击伴奏音乐的渲染衬托下开始表演。表演时，4 名瑶族男子均手执铙钹，以向四方"拜三拜"[①]宣告表演开始，然后围绕摆放着祭祀祖先供品和香炉的方桌（后演变为空旷场地）表演，模拟农耕稻作生产、建屋等日常生产劳作展开舞蹈表演。表演过程中，舞者时而面朝内，时而面朝外，通过 8 个稻作主题动作（共计 32 套）和 8 个建屋主题动作（共计 32 套）向四个方向重复演进直至表演达到高潮，结束时又以"拜三拜"宣告表演结束。这些舞蹈动作富有浓厚的民族生产生活气息，形象生动地还原和呈现了瑶族人民农耕稻作生产、建屋盖房等劳动场面。

（二）舞蹈动作

铙钹舞的舞蹈动作主要通过模拟瑶族人民农耕生产和建屋盖房劳动而产生。舞蹈动作典雅质朴、节奏明快。表演场面形象生动、栩栩如生，让观者犹如置身于瑶族民众的生产劳作场面之中。表演时，表演者热情质朴的频频呐喊声与

① 指向四个方向重复三次"鞠躬礼拜"动作。

| 图 2-4　铙钹舞表演现场①

伴奏音乐共同营造出气氛热烈的舞蹈氛围。

模拟农耕稻作生产的主题动作有耘田、插秧、割禾、打谷、挑谷、穿牛鼻、牛顶头、牛擦身 8 个动作，分四个方向重复表演，共计 32 套动作。

模拟建屋盖房劳动的主题动作有量身、砍树、断木、锯木板、量地基、挖地基、砌墙、盖房 8 个动作，分四个方向重复表演，共计 32 套动作。

（三）舞蹈伴奏音乐与演奏乐器

铙钹舞的音乐伴奏、演奏乐器、音乐节奏形态都较为单一，且以 $\frac{2}{4}$ 拍的节

① 舞蹈表演：盘兴章、赵良香、盘兴武、邓良前；伴奏：盘天嫩、邓敬万、邓才选；摄影：李展鸿；编辑整理：赵勇；采录时间：2017 年 5 月 4 日；地点：乳源必背镇大村。

奏为主。从舞蹈表演开始至结束,音乐节奏形态基本没有变化,均呈现清晰、明快的形态特征。铙钹舞的舞蹈音乐旋律优美,富有抒情性,其节拍会根据不同表演场合和现场氛围发生变化,形成相对而言比较自由的散拍子,使得音乐旋律时而如恋歌般优美动人,时而如鞭炮齐鸣般热闹非凡。

演奏乐器主要由1个大鼓、1个锣、1个唢呐和每位舞蹈表演者的1对铙钹组成,均为传统民族乐器。其中,唢呐伴奏旋律和打击乐的节奏分别见谱例2-2、谱例2-3。

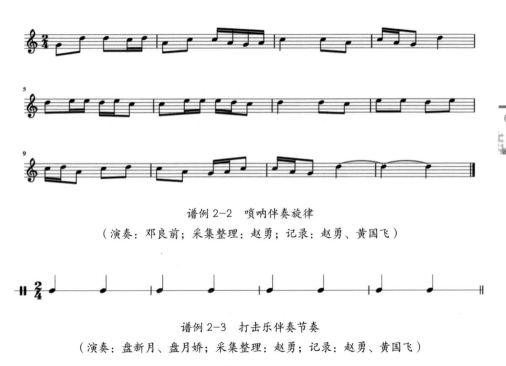

谱例2-2　唢呐伴奏旋律

(演奏:邓良前;采集整理:赵勇;记录:赵勇、黄国飞)

谱例2-3　打击乐伴奏节奏

(演奏:盘新月、盘月娇;采集整理:赵勇;记录:赵勇、黄国飞)

(四)道具与表演服饰

铙钹舞的舞蹈道具为铜制铙钹。在舞蹈表演时,铙钹既是舞蹈道具,又是民族传统打击乐器,还兼顾了舞蹈表演的象征意义。表演服饰为瑶族师爷的长裙道服。

三、草席舞（图 2-5）

（一）草席舞的表演程式

在乳源瑶人早期信仰中，当瑶人生病、家庭出现逆境不安或丰收后，均要聘请瑶族师爷到家中做法，举行宗教仪式，以达到趋吉避凶、期盼来年继续丰收的愿景。草席舞就是在该类仪式中表演的舞蹈，该舞蹈在瑶人信仰中起到了辟邪、驱鬼的作用。下面我们以度身仪式为例，介绍该仪式中关于草席舞的表演程式。

舞蹈表演时，4 位舞者（师爷）每人手执 1 张印画有瑶族"男人""女人"图案的草席舞蹈，草席卷起，仅露出约四分之一。草席舞以舞者围绕堂屋内的四方桌向四方"拜三拜"宣告表演开始，然后在音乐伴奏下从草席舞的第 1 套动作程式开始表演，围绕方桌四个方向重复，直至 12 套动作程式全部表演完毕，舞者再以"拜三拜"的动作程式回归原点，宣告表演结束。整个表演过程气氛异常激烈，舞者手中的草席左右、上下、前后摆动中旋转，形成阵阵堂风，时而清风徐徐，时而旋风扑面，高潮时分恰似舞者与草席合为一体，在风中旋转舞蹈一般。

图 2-5　草席舞表演现场①

① 舞蹈表演：盘兴章、赵良香、盘兴武、邓良前；伴奏：盘天福、邓才选等；摄影：李展鸿；编辑整理：赵勇；采录时间：2017 年 5 月 3 日；地点：乳源必背镇大村。

（二）舞蹈动作

草席舞的主干舞蹈动作程式共计12套，主要有左右点摆草席、体侧竖摆草席、头顶旋转草席、后背绕草席、肩挑草席、左右打草席、八字片草席、翻身翻草席等舞蹈动作。在草席舞的表演过程中，舞者多旋转、翻身、拧转、跳跃等技艺动作，再加上这些动作与手中的草席舞动紧密结合，舞蹈动作难度较高。

（三）舞蹈伴奏音乐与演奏乐器

草席舞的伴奏乐器主要有大鼓、大锣、大叉、小叉、唢呐，其中，大鼓处于总领指挥地位，唢呐是唯一的吹管旋律乐器，其他均为打击乐器。该舞蹈中唢呐的音乐旋律与铙钹舞的十分相似，只是在节奏上根据舞蹈动作表演有些许变化。囿于版面，本书不作具体论述。

（四）道具与表演服饰

草席舞的舞蹈道具为草席，草席的一端系有竹竿，便于手持，草席的正反面均印画了瑶族"男人"或"女人"的民族图案。在舞蹈表演时，草席极大地延展了舞者的身体，草席在舞者手中旋转、摆动、拧动，与其舞蹈技艺结合，表现形式丰富。草席舞的表演服饰为瑶族师爷的长裙道服。

四、番鼓舞（图2-6）

（一）番鼓舞的表演程式

番鼓舞又称"小花鼓舞"或"小长鼓舞"。番鼓舞因舞者表演时手持"番鼓"而得名，是乳源瑶族传统舞蹈中最为典型和最有代表性的舞种之一。该舞蹈主要在传统祭祀仪式与节庆中表演，常采用双人对舞的艺术形式，用于祭祀瑶人先祖盘王、缅怀感念祖先恩泽、祈愿美好生活。当代番鼓舞大多已演变为在瑶族重大节庆活动时表演，用于欢庆节日、愉悦身心，表演人数演变为4人对舞或多人集体舞蹈。据盘良安师爷的讲述，番鼓舞原是由72套、32逗构成，流传至今，其中的动作多有失传，现仅存56套、28逗。现将流传至今的番鼓舞传统表演程式介绍如下。

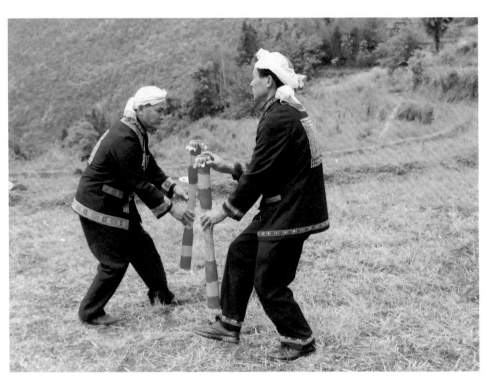

| 图 2-6 番鼓舞表演现场①

　　首先表演"拜鼓"，俗称"请四方"。舞者手持番鼓向四方叩拜，以此礼敬祖先神灵，作为程式起式动作标志着舞蹈表演正式开始。

　　随后表演"建屋长鼓舞"，共计 28 套动作，向四个方向依次重复表演。接着表演"稻作生产长鼓舞"，共计 28 套动作，向四个方向依次重复表演。

　　最后表演"逗长鼓"，也就是劳动生产之后的娱乐嬉戏动作，共计 28 套动作，向四个方向依次重复表演。

　　结束时，表演送神长鼓舞。

（二）舞蹈动作

　　番鼓舞现存的主干舞蹈动作程式有建屋长鼓舞、稻作生产长鼓舞、"逗长

　　①　舞蹈表演：盘兴武、邓良前；摄影：李展鸿；编辑整理：赵勇；时间：2017 年 4 月 14 日；地点：乳源必背镇田排村。

鼓"三大主题，共计动作 21 个系列。其中，建屋长鼓舞动作包括砍树、锯木、锯木板、量地、挖地基、砌墙、盖房 7 个系列，共计 28 套动作；稻作生产长鼓舞动作包括犁田、耙田、插秧、耘田、割禾、打谷、挑谷 7 个系列，共计 28 套动作；"逗长鼓"动作包括踢脚、刮痧、磨石磨、抖糍粑、擦背、抛物、穿牛鼻 7 个系列，共计 28 套动作。

（三）舞蹈动作鼓点与节奏形态 [①]

番鼓舞的舞蹈动作鼓点基本节奏型见谱例 2-4，其锣鼓伴奏基本节奏型见谱例 2-5，其锣鼓经见谱例 2-6。

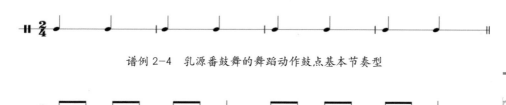

谱例 2-4　乳源番鼓舞的舞蹈动作鼓点基本节奏型

谱例 2-5　乳源番鼓舞的舞蹈伴奏音乐中锣鼓伴奏基本节奏型

谱例 2-6　乳源番鼓舞的锣鼓经

（四）番鼓舞道具与表演服饰

番鼓舞的舞蹈道具为番鼓。番鼓的长度为 80～120 厘米，其形制为两头大、中间小的木质羊皮蒙面花鼓。番鼓的表演服装有节庆装与仪式装之分。节庆装上衣一般为青蓝色、白色或青黑色的短大襟衫，胸前及背后均嵌有图案花纹装饰，下装为宽大的裤子，裤长仅及小腿，扎绑腿。仪式装一般为正式师爷道法装，主要由师爷帽、上衣、七分裤、罗裙、背带、腰带等组成。

① 演奏：邓良前、盘新月、盘月娇等；采集整理：赵勇；记录：赵勇、黄国飞；记录时间：2017 年 4 月 14 日；记录地点：乳源必背镇田排村。

第四节　乳源瑶族传统舞蹈调查分析

一、艺术形态特征

（一）舞蹈动作形态特征

1.舞蹈动作形态的山地性

生态环境与舞种之间关系的密切程度不同，有的直接作用于舞种，有的通过作用于其他因子而间接作用于舞种。[①]乳源瑶族聚居地位于南岭山脉南麓海拔 400～1600 米的高山地带，山高谷深、峰峦环峙、沟壑纵横、云雾缭绕，属于亚热带季风气候，适宜水稻、茶叶、玉米等作物种植生产。乳源瑶人多择半山而居、临水而聚。在这样陡峭的高山地带、稻作区域生活，人们的腿部因需要经常爬坡而形成了膝部屈伸幅度大、小腿有力，步伐稳健，身体重心靠前、集中在前脚掌上的体态特征。而长期在高山地带劳作生产使大多数瑶人都有蹲屈腿、膝部的习惯，这导致乳源瑶族传统舞蹈在鼓、锣、唢呐等伴奏音乐的影响下，形成了乳源瑶人腿部蹲屈的舞蹈动律特征。所以，在南岭高山山区地域生态环境的影响下，孕育了山地性特征明显的舞蹈动作形态。乳源瑶族传统舞蹈山地性主要表现在以下四个方面：一是基本体态——脚站正步位，脚尖自然地稍有外开，下身腿部屈膝，步伐稳健，上身放松，略有自然含胸。身体重心靠前，集中在前脚掌上。手型多以手持道具握形，脚型多为自然勾脚。手的常用位置在体侧或体前位，脚的常用位置是蹲踏步。二是风格特点——舞蹈动作风格古朴、典雅、相对单一，一蹲一起，每一个动作都有东南西北四个方向的反复。源于生产劳作的"仿生性"动作和源于民族宗教的"程式性"动作互相连贯一体，构成别具一格的表演程式。在舞蹈伴奏音乐的烘托渲染下，表演者随乐起舞，情绪不由感染而随之动容，载歌载舞，随着舞动节点，嗨声不断，气氛异常热烈。三是基本动作步伐——手部动作变化多样、形式灵活，多以双膝为轴带动上身做磨转，有身体前倾或后仰，或转身或扭动上身的

① 资华筠、王宁：《舞蹈生态学》，文化艺术出版社 2012 年版，第 133 页。

舞蹈动作，腿部动作在微蹲、半蹲、全蹲的自然屈伸中有抬腿、撒腿、跨腿、辗转步、推拉步、走对角步等动作，呈现矮、稳、颤的风格特点。四是基本动律——舞蹈律动感强，主要有蹲颤动律、拧圆动律等。蹲颤动律的"蹲"是指腿部下蹲，"颤"是指膝盖的颤动。舞蹈动律的要领是强拍向下而弱拍向上，蹲颤必须有力，以富有弹性感为佳。

2. 动作形态的"仿生性"

"模仿论"认为文艺起源于人对自然的模仿，模仿是人的天性和本能。只是由于人们所模仿的对象、所使用的媒介和所采用的方式不同，从而产生出不同的艺术种类。[①]瑶人先祖在与大自然的漫长斗争中洞悉此道，观察大自然的普遍现象，睿智地发现其中的规律，并将其应用于瑶族的发明创造中。乳源瑶族传统舞蹈就是典型的范例，其中包括大量瑶人劳作生产和生活的模仿性动作。主要体现在以下两个方面。

一方面，仿生性的舞蹈动作丰富了乳源瑶族传统舞蹈的动作形态语汇。例如，番鼓舞模拟了建屋劳作，将砍树、锯木、锯木板、量地、挖地基、砌墙、盖房7个建屋劳作关键环节主题动作融入番鼓舞的动作形态语汇中，经过艺术提炼、加工、美化，融入旋转、跳跃等技巧，融合队形、动作方向的变化，简单的7个仿生性主题动作经过转化，形成了28套动作套路，其舞蹈动作形态语汇随即丰富增色。特别是番鼓舞将劳作之后闲娱逗笑的踢脚、刮痧、磨石磨、抖糍粑、擦背、抛物、穿牛鼻等动作模仿性融入其中，舞蹈动作形态涉及瑶人社会生产和生活的方方面面，十分丰富。

另一方面，仿生性的舞蹈动作强化了乳源瑶族传统舞蹈动作形态的形象性。例如，铙钹舞中模拟瑶人在高山地带开垦梯田、进行农耕稻作生产的舞蹈动作，主要以稻作生产核心环节的动作为主，进行艺术提炼、加工、演变后，将水稻种植过程的犁田、耙田、插秧、耘田、割禾、打谷、挑谷等主要生产流程的典型化动作纳入舞蹈动作，促成了铙钹舞具有形象性与生动性的动作形态。在表

① 隆荫培、徐尔充：《舞蹈艺术概论》，上海音乐出版社1997年版，第91页。

演铙钹舞时，舞者形象生动的舞蹈动作形态语汇，清晰地再现和还原了乳源瑶人稻作生产的场面。

（二）舞蹈动作节奏与伴奏音乐的形态特征

乳源传统瑶族舞蹈的动作节奏较为明快、单一，动作节奏形式以 $\frac{2}{4}$ 拍为主，节奏感较强。表演者在反复蹲起、跳动的表演过程中，其舞蹈动作节奏一直是相对稳定的。而舞蹈表演者在四个方位重复舞蹈动作时，节奏是单一、重复的。乳源瑶族传统舞蹈的伴奏乐队一般由以唢呐为主的吹管旋律乐器和其他民族传统打击乐器组成，传统打击乐器主要有大锣、大鼓、大钹、铙钹、小锣、小鼓。在伴奏中，根据舞蹈表演的场所、功用的实际需要，会有"大吹大打"与"小吹小打"之分。所谓的"大吹大打""小吹小打"是根据舞蹈的需求调整伴奏打击乐器的数量规模与设置。在音乐伴奏过程中，大鼓处于总领地位。在以唢呐为主的吹管旋律乐器和其他民族传统打击乐器的演奏下，舞蹈伴奏音乐呈现气氛热烈、节奏明快的特点。舞蹈动作节奏与伴奏音乐在大鼓的总领下，与其他打击乐相互映衬。唢呐作为唯一的吹管旋律乐器，演奏时音色明亮、旋律优美抒情。唢呐旋律节奏会根据表演场合等因素发生变化，使得伴奏音乐时而明朗热烈，时而抒情婉约。简而言之，在时而明朗热烈、时而抒情婉约的伴奏音乐烘托下，明快、单一的舞蹈动作节奏与风格古朴、典雅的舞蹈动作语汇相得益彰、交织呼应，显现出乳源瑶族传统舞蹈别具一格的伴奏音乐风格特征。

二、舞蹈功能

（一）仪式的物质载体与信仰内核的外在体现形式

"仪式"被界定为象征性的、表演性的、由文化传统规定的一整套行为方式。[①]从文献古籍记载、表演艺人的传说、实地考察中我们得知，乳源瑶族传统

① 郭于华：《仪式与社会变迁》，社会科学文献出版社2000年版，第1页。

舞蹈是依附和服务于宗教仪式的仪式舞蹈。乳源瑶人以此表达对祖先神灵的缅怀、感恩之情，祈愿祖先神灵的庇佑以及对美好生活的愿景。舞蹈与宗教仪式之间首先是依附与被依附、服务与被服务的关系，舞蹈能够流传至今依靠的是在宗教仪式中的依存。这种依存的首要前提是舞蹈服务于宗教仪式，而这种服务就是舞蹈在宗教仪式中的功能价值体现。在举行宗教仪式时，乳源瑶人的舞蹈具有外在形式的特性，发挥着承载仪式主题、内容的物质载体作用，也是瑶人表达敬畏、缅怀、感恩祖先神灵的体现形式，更是瑶人抒发民族精神信仰、祈愿庇佑和祈盼美好生活愿景的外在体现。

（二）"娱神"与"娱人"演变过程中的民族文化宣化教育功能

乳源瑶族传统舞蹈作为依附与服务宗教仪式的舞蹈，在仪式中起到"娱神"与"娱人"作用的同时，也潜移默化地起到了民族教育的作用。例如，在乳源"拜盘王"仪式中铜铃舞一般应用于请神、送神仪式环节，意为"沟通""愉悦""酬谢"神灵。通过舞蹈表演展现了请神降临、祈愿化解困苦，神灵降临解脱信众困苦后，以冥钱、供奉、感恩送神。一系列的舞蹈表演宣扬了民族信仰的高尚与神圣，反复告诫瑶人信徒要尊神、敬神、畏神。再如，铙钹舞的功用亦同，在度身仪式中起到了愉悦、敬畏祖先家神的作用。此外，宗教仪式的表演性让舞蹈具备了观赏性、娱乐性、艺术性，舞蹈功能实现了由"娱神"向"娱人"的第一次演变。广大的瑶族人民群众参与到宗教仪式活动中，大家载歌载舞，在欢庆节庆仪式中，愉悦了身心，抒发了情感，表达了美好生活愿景。在不知不觉中，人们通过敬畏、观赏、参与仪式舞蹈活动，将舞蹈中蕴含的民族生存、生产、劳作技能等文化潜移默化地传递给了年轻一代，实现了第二次转化。例如，铙钹舞和番鼓舞中的稻作生产、建屋劳作的核心环节技能均蕴含在仿生性、模仿性的舞蹈表演动作中。年轻一代瑶人通过观赏、参与舞蹈表演，可以迅速掌握生产生存技能。因此，乳源瑶族传统舞蹈对民族文化的传承教育起到了宣传普及的作用。

（三）延续族群记忆、凝聚民族精神力量与认同感

乳源瑶族传统舞蹈是依附在民族宗教仪式中产生、演变而形成，它以仪式

作为载体；与此同时，仪式的形式感又通过舞蹈的艺术手段得到强化。仪式作为一种文化现象甚至文化制度，在延续社会传统、保存族群记忆、整合族群心意状态等方面都有重大作用[①]无论是仪式本身还是附属于仪式之上的仪式舞蹈，其产生和存在都源于人的需求。[②]仔细考察乳源瑶族"拜盘王""度身""挂灯"等系列仪式活动可以发现，无论是仪式产生的缘由还是在仪式程式、仪式禁忌等方面，均强调了以原始自然"万物有灵"和盘王祖先为中心的崇拜主题。每逢举行重大节庆仪式，乳源瑶人就会跳起传统舞蹈。深埋族人心底的民族信仰和族源同根意识在舞蹈情感的作用下，共同的民族精神信仰、共同的民族源流、共同的生活祈愿将族人的心紧紧地联系在一起，汇聚成一种族群认同感与亲密感。这一社会现象正是乳源瑶族传统舞蹈的功能——通过舞蹈艺术形式获得文化上的认同，凝聚民族精神力量，形成有族群认同感、有共同族群记忆、有共同民族历史的族群。在不断传承的仪式中，通过舞蹈的形式，将瑶族的民族文化、精神信仰、民族性格深深扎根在每一位乳源瑶人的心里，挥抹不去，永不褪色，世代延续。

三、文化内涵

（一）作为社会文化现象，是社会的产物

舞蹈是一种社会生活的审美活动，舞蹈是一种社会文化。[③]所谓"文化"，是指"人类在社会历史发展过程中所创造的物质财富和精神财富的总和，特指精神财富，如文学、艺术、教育、科学等"。[④]若将乳源瑶族传统舞蹈置于艺术

① 陈远贵：《仪式与审美尺度问题》，复旦大学文艺学博士学位论文，2016年，第40页。

② 何娟娟：《广西金秀坳瑶黄泥鼓舞的田野调查与研究》，广西师范大学音乐与舞蹈学硕士学位论文，2016年，第41页。

③ 隆荫培、徐尔充：《舞蹈艺术概论》，上海音乐出版社2016年版，第1页。

④ 吕叔湘、丁声树：《现代汉语词典（第四版）》，商务印书馆2003年版，第1318页。

视角研究，那么它是一门集音乐、舞蹈、宗教仪式为一体的综合性艺术。乳源瑶族传统舞蹈是以社会传承为产生和发展的前提，以人体动作为物质载体，在人们劳作生产和沟通交流的过程中，为实现一定的社会功能和社会目的、表达一定的社会心理祈愿而产生的一种综合性社会文化。乳源瑶族传统舞蹈在漫长的民族历史长河中一直依存在宗教仪式之中，与瑶人的生产生活及其社会的发展密切相关。它的存续与人类社会息息相关，离不开人类社会的传承与发展。

（二）作为民族历史遗存，是历史的产物

从上述有关乳源瑶族传统舞蹈的"渊源"追溯分析，虽无从考证查实其具体起源时间，但可证实其流传的历史并非近代，而且早在乳源地域民族形成之前，舞蹈就已常伴乳源瑶族先民。乳源瑶族传统舞蹈中的建屋类舞蹈动作，隐喻着乳源过山瑶的迁徙历史文化，即迁徙至一地，开拓基业、建起房屋、依山劳作的历史史实。舞蹈中的稻作生产类动作，从迁徙历史视角分析，则直接形象地记录了乳源瑶人迁徙南岭地区后的生产历史。乳源瑶人选择了在高山地带居住，因地制宜、改良生产技术，开垦梯田，进行水稻种植，告别了"食尽一山，而徙他山"的游耕生活历史，实现了"游耕"向"农耕"定居的历史转变。从水稻种植历史视角分析，瑶人将舞蹈中8个稻作生产主题舞蹈动作的呈现与乳源瑶族传统舞蹈形成的大致历史时期进行对比，印证了南岭地区早在魏晋南北朝及隋唐时期就广泛种植水稻，并传入了南岭瑶区。同时也印证了当水稻种植技术传入乳源瑶区后，乳源瑶人根据实际情况，因地制宜，创造性地在高山开垦梯田种植水稻，并较为熟练地掌握了在高山地带开垦梯田种植水稻的核心环节技艺，在人类种植水稻史上画上了乳源瑶人浓墨重彩的一笔。显而易见，当受到社会历史、生产生活方式变化的影响时，乳源瑶族传统舞蹈便成为历史的产物，记录着民族的历史，成为活态的瑶族历史"史书"。

（三）作为民族艺术的"瑰宝"，是时代的产物

在新时代的召唤下，乳源瑶族传统舞蹈已不再是单一地依附在民族宗教仪式中，它实现了时代的演变，从单一依附向多元融合转变，逐步向旅游产业、文化产业、教育事业等领域融合发展。它主动融入地方旅游文化产业，在粤北

云门山、必背瑶寨等旅游景区都有其身影，它作为地方旅游的特色，成为民族旅游的名片。在旅游经济链条的拉动下，乳源瑶族传统舞蹈扩大了自身的依存空间，获取了更多的养分，得到了发展壮大的资本。它融入文化产业，在舞台艺术创作中，提取并发展了舞蹈元素，其舞蹈的技艺性、表演性、艺术性等得到提升，使其从依附宗教仪式的附属品逐步向单一舞蹈艺术门类发展，从而扩大了社会认同与社会影响，确立了地域民族民间舞蹈的地位，成了粤北地域民族舞蹈艺术的符号与标志。它融入教育事业，渗透到学校艺术教育，实现了传统传承向学校传承的转变。学校传承使传统舞蹈的续存得到了有力保障。传统舞蹈成了学校艺术课程、民族传统文化课程教学内容的组成部分，其宣传教育功能得到扩大、受到社会认可，价值的扩大为延续传承提供了生存基础。显而易见，当其他传统舞蹈受到社会潮流变化的影响时，乳源瑶族传统舞蹈便成为时代的产物，回应时代的呼唤，堪称"民族艺术瑰宝"。

乳源瑶族传统舞蹈作为宗教仪式中依存的传统仪式舞蹈。从表面看，它仅是南岭民族走廊上众多地域瑶族传统舞蹈的一个支系。但是，透过表象深入研究可知，它不仅是一个地域瑶族传统舞蹈，还是南岭瑶族传统文化的缩影和典型代表。因此，提高民族传统文化的自觉性、追寻民族传统文化记忆、加大对地域民族文化的传承与保护力度是非常重要且非常必要的。在此呼吁专家、学者、政府文化部门积极采取有效措施，扩大乳源瑶族传统舞蹈的传播、传承和影响力，保护其传统的自然与人文生态环境，营造其延续扩展的空间，为实现南岭民族走廊传统文化的传承与发展贡献力量。

第三章

铜铃舞

第一节　铜铃舞概述

铜铃舞（图 3-1）又称"跳神"，是乳源过山瑶人在举行"度身""拜盘王""丧葬"等宗教仪式时，用于请神、送神而表演的舞蹈。该舞蹈表演者必须由经过度身仪式获得法名、具备法师资格的瑶族师爷担任。表演队伍由四位师爷组成，其中一位师爷负责念诵经文、主导舞蹈表演进程，另外三位师爷则根据念经师爷的仪式仪程指令舞蹈。表演时，三位师爷均右手执铜铃、左手执龙杖，身穿师爷道服舞蹈。整个舞蹈表演以请（送）神仪式演进的进度需求而

| 图 3-1　铜铃舞表演现场

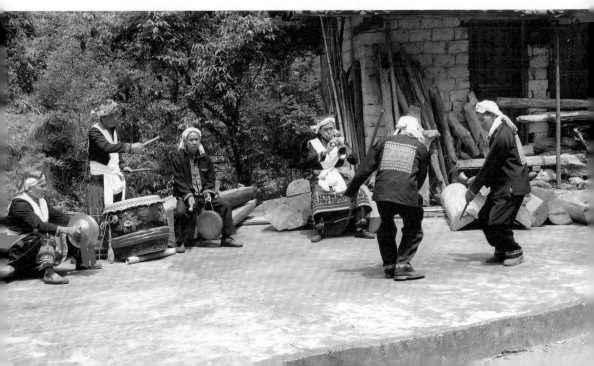

宣告开始，伴奏音乐随即加快节奏的速度及强度，舞者快速摇晃手中的铜铃，营造出热烈而神秘的表演氛围。三位师爷做完"拜三拜"动作后，进入正式的舞蹈表演，此时的伴奏音乐回归平和，舞者跟着民族打击乐队的音乐节奏，在铺满方形稻草席上围圈蹲跳"耕地""种土""打糍粑"等舞蹈动作，以此敬告神灵先祖，祈求神灵庇护、祖先恩泽。随着宗教仪式告一段落，伴奏音乐又急促加快，舞者快速摇晃手中的铜铃，上身做"拜三拜"动作宣告舞蹈表演结束。

【**舞蹈表演形式**】 双人对舞或四人对舞。

【**舞蹈表演场合**】 民族宗教仪式或民族节庆。

【**舞蹈功用主题**】 请神、送神、娱神。

【**舞蹈运用道具**】 龙杖、铜铃。

第二节 铜铃舞传统舞蹈组合 [①]

一、出场和拜三拜

（一）出场

准备：两人相对正步位站立，双手在体侧自然下垂：左手持龙杖，龙杖轻靠在小手臂内侧；右手持铜铃。

出场：两人同时向前走4拍，右手同时在头右斜前上方摇晃铜铃（图3-2）。

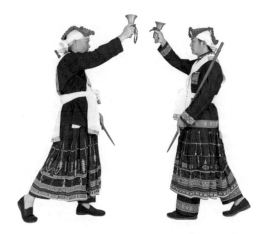

图3-2 左右出场动作

① 舞蹈表演方位、舞台表演区位详见本书附录。——作者注

第 4 拍时，两人转身面向同一侧（图 3-3）。

（二）拜三拜

第一拜：身体鞠躬至 90 度时，双手自然下垂（图 3-4）；随后，右手回到头右斜前上方摇晃铜铃。

第二拜：同第一拜。

第三拜：鞠躬后，不用摇晃铜铃。

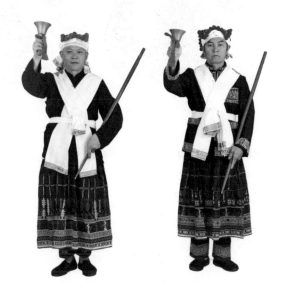

图 3-3　出场正面动作

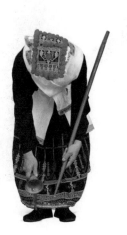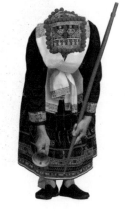

图 3-4　拜三拜正面动作

二、第一套和过渡动作

（一）第一套

第1拍：双手从左边下弧线甩至右边，身体随手摆动的同时屈膝（图3-5）。

第2拍：双手从右边下弧线甩至左边，身体随手摆动的同时屈膝。

第3拍：双手从左边下弧线甩至右边，身体随手摆动的同时直膝（图3-6）。

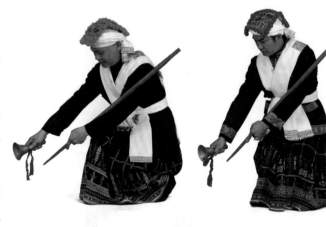

图3-5　蹲屈右摆动作

第4拍：双手从右边下弧线甩至左边，身体随手摆动的同时直膝。

第5～12拍：重复第1～4拍的动作两次。

第13～14拍：两人同时往外转，使两人对立而站。

图3-6　蹲屈左摆动作

（二）过渡动作

第1拍：双手从左边下弧线甩至右边，身体随手的摆动而从左扭至右方，同时屈膝（图3-7）。

第2拍：双手从右边下弧线甩至左边，身体随手的摆动而从右扭至左方，同时屈膝（图3-8）。

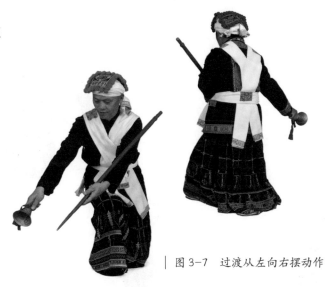

图 3-7　过渡从左向右摆动作

第3拍：双手从左边下弧线甩至右边，身体随手摆动同时直膝，从左扭至右方。

第4拍：双手从右边下弧线甩至左边，身体随手摆动的同时直膝，从右扭至左方，同时直膝。

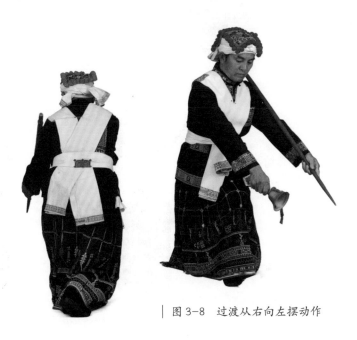

图 3-8　过渡从右向左摆动作

三、第二套

第1拍：一人出右脚，另一人出左脚，两人同时上步呈踏步位，双手甩至1点方向，身体随手动（图3-9）。

图3-9　踏步出脚动作

第2拍：双腿随双手上下带动的同时屈膝直立（图3-10）。

图3-10　屈膝直立动作

第3拍：反方向移动身体重心至另一只脚呈踏步位（图3-11）。

第4拍：同第2拍。

第5～6拍：同第1～2拍。

过渡动作：同本章前文所述。

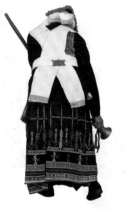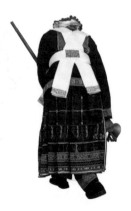

图3-11　反向踏步出脚动作

四、第三套

第1～3拍：两人对立而站，身体同时转向1点方向，一脚踩地，一脚踏步。双手在前平位甩动三次铜铃和龙杖，每拍摇晃一次，膝盖随节拍颤动（图3-12）。

第4拍：两人回到正步位，身体直立，双手在正前下位摇晃铜铃和龙杖。

第5～7拍：动作同第1～3拍，身体转向5点方向（图3-13）。

第8拍：同第4拍。

过渡动作：同本章前文所述。

图3-12 双手前平位动作

图3-13 反向双手前平位动作

五、第四套

第1～3拍：两人同时左脚上步呈弓步，双手上下摇晃铜铃和龙杖至膝前三次，上身前俯（图3-14）。

图3-14 弓步前俯动作

第4拍：两人回到正步位，身体直立，双手在正前下位摇晃铜铃和龙杖（图3-15）。

第5～7拍：两人同时右脚上步呈弓步，双手上下摇晃铜铃和龙杖至膝前三次，上身前俯。

第8拍：同第4拍。

过渡动作：同本章前文所述。

图3-15 正前下位晃动作

六、第五套

第1～3拍：两人同时左脚向前迈步呈左弓箭步，双手在斜前上位上下摇晃铜铃和龙杖，每拍摇晃一次，膝盖随拍颤动。左边的舞者在前（图3-16）。

第4拍：两人回到正步位，身体直立，双手在正前下位摇晃铜铃和龙杖。

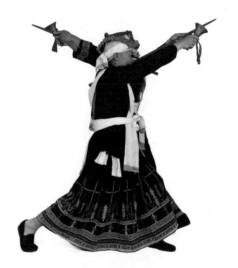

图3-16 斜前上位晃动作

第5～7拍：动作同第1～3拍。换为右边舞者在前，两人同时右脚上步向前迈步呈右弓箭步（图3-17）。

第8拍：同第4拍。

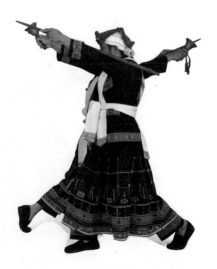

图3-17 反向斜前上位晃动作

七、第六套

第1～2拍：第1拍时，两人同时左脚向前点地，身体重心在右脚上，双手在斜前下位晃动铜铃和龙杖（图3-18）；第2拍时，左脚回到正步位，手的动作不变。

第3～4拍：动作同第1～2拍。第3拍时，两人脚下换成右脚向前点地；第4拍时，两人右脚回到正步位。

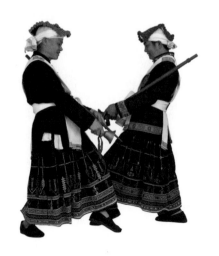

| 图3-18　前点地斜前晃动作

第5～6拍：右边的舞者向前迈左脚呈左前弓箭步，左边的舞者转身向后撤右脚形成左前弓箭步。两人并肩，双手在斜前下位晃动铜铃两次和龙杖。两人呈左边舞者在前、右边舞者在后的位置（图3-19）。

第7～8拍：两人背对背，转身呈右前弓箭步，手的动作同第5～6拍（图3-20）。

第9～10拍：两人同时转身，面对一点并排而站，两人交换位置。

过渡动作：同本章前文所述。

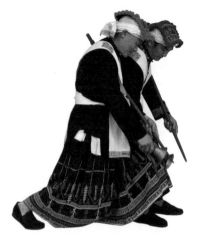

| 图3-19　弓箭步斜前晃动作

| 图3-20　对背转身弓箭步动作

八、第七套

第七套的动作同第一套。

九、退场

第1～2拍：第1拍时，两人向入场方向先走左脚，双手自然下垂；第2拍时，两人右脚在左脚旁点地，双手在身体右侧摇晃铜铃和龙杖。

第3～4拍：第3拍时，两人向前走右脚，双手自然下垂（图3-21）；第4拍时，两人左脚在右脚旁点地，双手在身体左侧摇晃铜铃和龙杖。

图 3-21　退场动作

第四章

铙钹舞

第一节　铙钹舞概述

铙钹舞又称"串逗"舞，是乳源过山瑶民间传统舞蹈中最具代表性的舞种之一，主要依附于瑶族宗教仪式中，是一种瑶传道教仪式舞蹈。据有关文献记载及表演的瑶族老艺人讲述，传统的铙钹舞是乳源瑶族自治县内瑶人主要在度身仪式过程中为缅怀瑶族先祖表演的舞蹈，后演变为瑶人在瑶族传统节日中表演的舞蹈。表演人员由4名（或2名）瑶族男子组成，他们在度身仪式的程式演进与传统打击伴奏音乐的渲染衬托下开始表演。表演者均手执铙钹，围绕摆放着祭祀祖先供品和香炉的方桌舞蹈（后演变为空旷场地表演）。表演者主要通过模拟农耕稻作生产、建屋盖房等日常劳作展开，时而面朝内，时而面朝外。舞蹈动作语言形象、典型，富有浓厚的民族生产生活气息，生动地还原和呈现了瑶族农耕稻作生产、建屋盖房等劳动场景，如农耕稻作生产的耘田、插秧、割禾、打谷、挑谷、穿牛鼻、牛顶头、牛擦身等动作，又如建屋盖房劳动的量身、砍树、断木、锯木板、量地基、挖地基、砌墙、盖房等动作。场面形象生动、栩栩如生，让观者犹如置身于瑶族民众的生产劳作场景之中。舞蹈动作典雅质朴、节奏明快，舞蹈调度丰富，且其调度构图具有规律性。舞蹈伴奏的音乐节奏相对单一但清晰明朗，与表演者热情质朴的表演呐喊声共同营造出气氛热烈的舞蹈氛围。

【舞蹈表演形式】　双人对舞或四人对舞。

【舞蹈表演场合】　民族宗教仪式或民族节庆。

【舞蹈功用主题】　缅怀瑶族先祖。

【舞蹈运用道具】　铙钹。

第二节　铙钹舞传统舞蹈组合[①]

一、拜三拜

准备：身体正步位站立，双手手持铙钹，自然垂下，位于体侧两旁（图4-1）。

第1拍：双手抬至额前再由上往下对击铙钹，身体鞠躬呈90度（图4-2）。

第2拍：直起身的同时，由下往上打击铙钹至额前。

第3～6拍：重复第1～2拍的动作两次。

第7拍：两人同时转身面向对方站立，对拜的同时由上往下对击铙钹（图4-3）。

第8拍：直起身的同时，双手由下往上打击铙钹收回至小腹前。

图4-1　准备动作

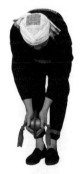

图4-2　拜三拜正面动作

图4-3　对拜动作

① 舞蹈表演方位、舞台表演区位详见本书附录。——作者注

二、第一套——量地基

第1拍：两人同时出右脚呈右弓步，身体重心在右，前倾的同时双手对击铙钹（图4-4）。

第2～4拍：两人身体随重拍向右对击两次，身体随铙钹打击起伏。

第4拍：两人右脚收回正步位，同时双手在腹前打击铙钹，身体直立。

第5～8拍：同1～4拍的反向动作。

图4-4　量地基动作

三、过渡动作

第1～2拍：第1拍时，两人面对面正步位站立，手持铙钹由额前摆动至小腿前时敲击，敲击时，双膝微屈，身体鞠躬呈90度。第2拍时，两人双手摆动至胸前敲击后，身体直立（图4-5）。

第3～4拍：两人左脚同时向前迈步，双手随放至身体右后方，从右后往前打击的同时，转身至对方位置，双手于小腹前打击铙钹。

第5～6拍：同第1～2拍。

图4-5　过渡动作

四、第二套——挖地基

第1～2拍：第1拍时，两人同时左脚向前迈步，双手往右斜后方击打铙钹的同时身体躯干弯曲。第2拍时，两人右脚收回正步位，双手从右后下方击打铙钹至额前（图4-6）。

第3～6拍：重复第1～2拍的动作两次。

第7～8拍：两人同时往左转身，正步位站立由上往下打击铙钹，同时直膝，身体呈90度。

第9～14拍：同第1～6拍。

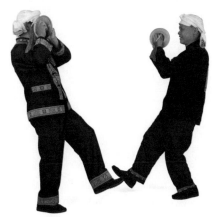

| 图4-6　挖地基动作

五、第三套——量身

过渡动作：同本章前文所述。

第1拍：两人同时左脚向前上步，肩对肩同时双腿屈膝，在左小腿前击打铙钹（图4-7）。

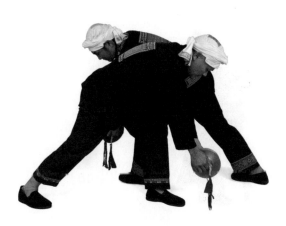

| 图4-7　上步下量身动作

第2拍：两人肩对肩站立，身体重心在左脚，右脚呈踏步位，双手伸直，在额前击打铙钹（图4-8）。

第3拍：两人双腿屈膝，在左小腿前击打铙钹，身体重心在双脚之间。

第4拍：两人右脚收回至正步位，双手在小腹前击打铙钹。

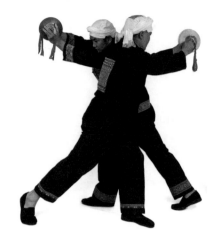

图4-8　上步上量身动作

六、第四套——砍树

过渡动作：同本章前文所述。

第1拍：两人同时向旁分别出右（左）脚，双手分别从右（左）上方向左（右）下方击打铙钹，重心分别在左（右）脚，双腿弯曲，身体呈砍树前屈体态（图4-9）。

图4-9　上砍树动作

第2拍：两人双手分别从左（右）下方向右（左）上方击打铙钹，身体重心在分别左（右）脚，双腿直立，身体呈砍树前屈体态（图4-10）。

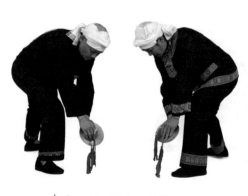

图4-10　下砍树动作

七、第五套——断木

过渡动作：同本章前文所述。

第1拍：一人右脚撤步，重心在后，身体后倾，双手收至胸前击打铙钹。另一人右脚上步，重心在前，身体前倾，双手伸直在前下方击打铙钹（图4-11）。

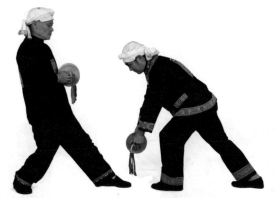

| 图 4-11　断木拉锯动作（左表演者）

第2拍：两人脚位不变。一人重心在前，身体前倾，双手伸直在前下方击打铙钹。另一人右脚撤步重心在后，身体后倾，双手收至胸前击打铙钹（图4-12）。

第3～6拍：重复第1～2拍的动作两次。

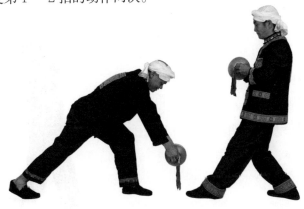

| 图 4-12　断木推锯动作（左表演者）

八、第六套——锯木板

过渡动作：同本章前文所述。

第1拍：两人出左脚呈弓步，身体重心在左脚，双手在左胸前对击铙钹。头转向左边，眼睛看铙钹（图4-13）。

第2拍：两人右脚呈弓步，身体重心在右脚，双手伸直后在右体前对击铙钹。头转向右边，眼睛看铙钹（图4-14）。

第3～6拍：重复第1～2拍的动作两次。

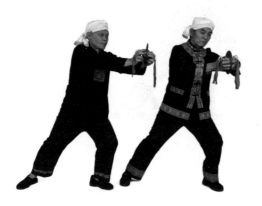

图4-13　左弓步锯木板动作

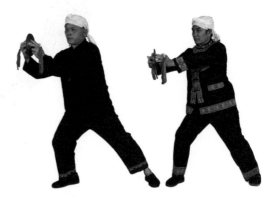

图4-14　右弓步锯木板动作

九、第七套——盖房

过渡动作：同本章前文所述。

第1～4拍：两人面对面站立，一人左脚撤步，另一人左脚上步，两人向同一方向走四步，同时，双手伸直于额前，每拍对击一次铙钹，击打四次（图4-15）。

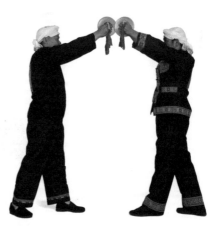

图4-15　盖房动作

第5～8拍：两人面对面站立，一人左脚撤步，另一人左脚上步；两人向刚才的反方向走四步，同时，双手伸直于额前，每拍对击一次铙钹，击打四次。

十、第八套——犁田

过渡动作：同本章前文所述。

第1～4拍：两人弯腰身体约呈90度，双膝微屈，双手合并，手臂自然下垂。两人分别同时左（右）脚先走，迈步至对方位置，每迈一步，由胸前向下打击一次铙钹（图4-16）。

第5～8拍：动作同上，转身回到自己原来的位置（图4-17）。

第9～10拍：动作同上，两人分别转身后面面对面。

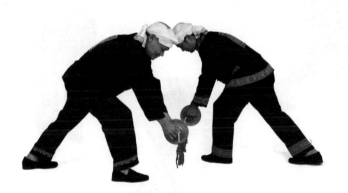

图4-16　犁田动作

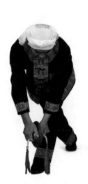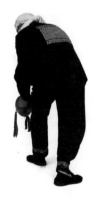

图4-17　犁田转身动作

十一、第九套——耙田

过渡动作：同本章前文所述。

第1～4拍：体态同"犁田"。两人同时右脚先走，迈步至对方位置。迈右脚时，在身体右下方打击铙钹；迈左脚时，在身体左下方打击铙钹。每迈一步，打击一次铙钹（图4-18）。

第5～6拍：动作同上，两人分别转身后面对面。（图4-19）。

第7～10拍：同第1～4拍。

第11～12拍：动作同上，两人分别转身后面对面。

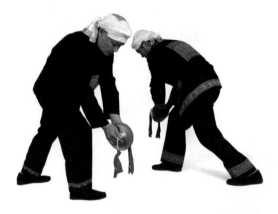

图 4-18　耙田动作

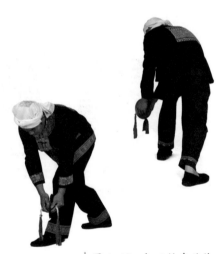

图 4-19　耙田转身动作

十二、第十套——插秧

过渡动作：同本章前文所述。

第1～4拍：体态同"犁田"。两人同时右脚先走，迈步至对方位置。每迈一步，左手拿铙钹不动，右手敲击左手的铙钹（图4-20）。

第5～8拍：动作同上，转身回到自己原来的位置（图4-21）。

第9～10拍：动作同上，转身，两人面对面。

图 4-20　插秧动作

图 4-21　插秧转身动作

十三、第十一套——耘田

过渡动作：同本章前文所述。

第 1 ～ 2 拍：第 1 拍时，右脚踢向左脚的左前方（图 4-22）；第 2 拍时，右脚迈向身体右侧，双脚打开。双手随脚的动作节奏在腹前敲击铙钹。

第 3 ～ 4 拍：第 3 拍时，左脚踢向右脚的右前方（图 4-23）；第 4 拍时，左脚迈向身体左侧，双脚打开。双手随脚的动作节奏在腹前敲击铙钹。

第 5 ～ 6 拍：同第 1 ～ 2 拍。

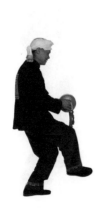
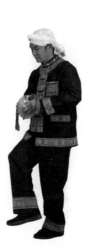

图 4-22　耘田动作

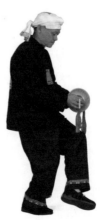
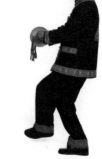

图 4-23　反向耘田动作

十四、第十二套——割禾

过渡动作：同本章前文所述。

第1~2拍：双脚打开，双膝微屈，身体前俯至90度。双手横向拿铙钹，左手在上、右手在下。双手由身体右前运动至左前时敲击铙钹，为第1拍；双手由身体左前回到右前时敲击铙钹，为第2拍，手的运动形态似"割禾"。身体重心随手的位置变化而倒换（图4-24）。

第3~6拍：同第1~2拍（图4-25）。

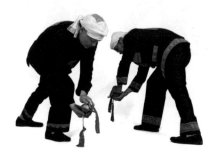

图4-24　割禾动作

图4-25　反向割禾动作

十五、第十三套——打谷

过渡动作：同本章前文所述。

第1~2拍：双脚打开，双腿微屈。两人同时朝里在自身肩部上方敲击铙钹做上打谷动作，为第1拍；手臂经过额前摆动至另一侧胯的斜前方敲击铙钹做下打谷动作，为第2拍。身体重心随手的位置变化而移动（图4-26）。

第3~6拍：同第1~2拍（图4-27）。

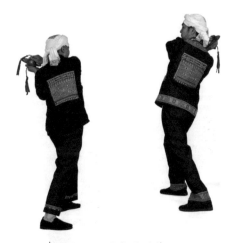

图4-26　上打谷动作

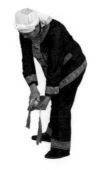

图 4-27　下打谷动作

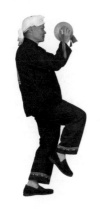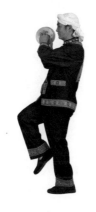

图 4-28　挑谷动作

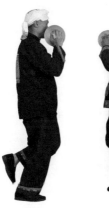

图 4-29　反向挑谷动作

十六、第十四套——挑谷

过渡动作：同本章前文所述。

第 1～4 拍：身体直立，双膝微屈。两人同时右脚向前走至对方位置。每走一步，双手在右肩的斜上方敲打铙钹一次（图 4-28）。

第 6～8 拍：两人同时右脚先动，退回到自己原来的位置，每走一步，双手在右肩的斜上方敲打铙钹一次（图 4-29）。

十七、结束拜三拜

动作同拜三拜（图 4-30）。

图 4-30　结束拜三拜动作

第五章

草席舞

第一节　草席舞概述

草席舞（图5-1）是乳源瑶人用于趋吉避凶的仪式舞蹈，其在族群信仰中具有辟邪、驱鬼的作用。在乳源当地瑶族族群早期的信仰中，每当族人生病、家庭不顺，年成歉收、流年不利时，均要聘请瑶族师爷到家中做法，举行趋吉避凶仪式，求得来年的丰收、平安及顺意。草席舞在表演时，一般由四位师爷（舞者）各手持印画有瑶族"男人""女人"图案的草席而舞，草席卷起，仅露出四分之一，在左右摆动、里外绕圆的运动轨迹中，舞者与草席融为一体。表演开始，舞者围绕堂屋内的四方桌向四方"拜三拜"。接着，舞者在打击乐伴奏下从草席舞的第一套动作程式开始，直至第十二套动作程式，均围绕方桌四个方向重复。表演结束，舞者以"拜三拜"的动作程式回归原点，宣告表演结束。

整个舞蹈表演过程激烈而神秘，舞者手中的草席在左右、上下、前后摆动中旋转，形成阵阵堂风，时而清风徐徐，时而旋风扑面，高潮时分恰似舞者与草席合为一体，在风中旋转舞蹈一般。

【舞蹈表演形式】　四人对舞。

【舞蹈表演场合】　民族宗教仪式。

【舞蹈功用主题】　辟邪、驱鬼、祈愿丰收。

图5-1　草席舞表演现场

【舞蹈运用道具】　草席。

第二节　草席舞传统舞蹈组合[①]

一、拜三拜

第一拜：面朝1点方向正步位站立，双手拿席自然下垂准备（图5-2）；双臂伸直将草席举于胸前（图5-3）；接着，鞠躬并向下扇动草席（图5-4）。

第二拜：同第一拜。

第三拜：同第一拜。

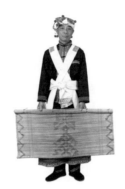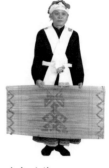

| 图5-2　准备动作

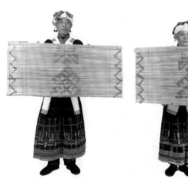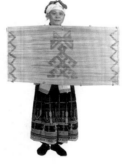

| 图5-3　胸前位草席动作

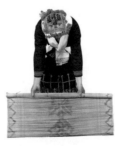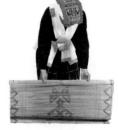

| 图5-4　向下扇动草席动作

① 舞蹈表演方位、舞台表演区位详见本书附录。——作者注

二、第一套

第1拍：两人面对面，正步位站立，双手拿席，手臂自然下垂（图5-5）。

第2拍：上下扇动草席一次。

第3拍：两人均出右脚，左脚靠点步；双手竖向执席，身体重心在右边时，向右甩；身体重心在左边时，向左甩（图5-6）。

第4拍：动作同第3拍，方向相反。

第5拍：两人同时向下甩席一次，对拜。

第6拍：两人右手执席，划席上步绕圆交换位置（图5-7）。

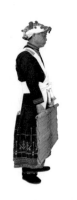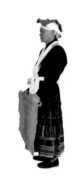

图5-5　对位执席动作

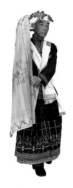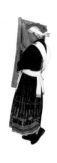

图5-6　点步竖向甩席动作

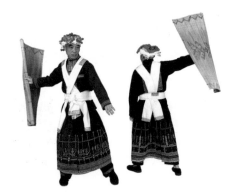

图5-7　划席上步换位动作

第7拍：两人同时向下甩席一次。

第8～14拍：同第1～7拍。

第15拍：两人双臂屈肘执席将席举于胸前，在右边的人向右上步颤膝踢左腿于斜下15度，在左边的人方向与之相反。两人出腿的同时向下甩席（图5-8）。

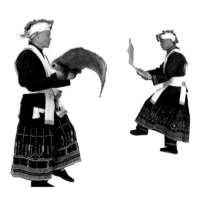

图5-8　上步颤膝下甩席动作

三、第二套

第1拍：两人面对面，正步位站立。两人同时向下甩席一次，对拜。

第2拍：两人右手执席，将席举过头顶，腕部按"8"字绕圆划席（图5-9），两人上步交换位置，将草席举于胸前（图5-10）。

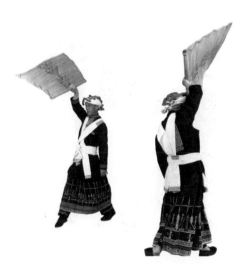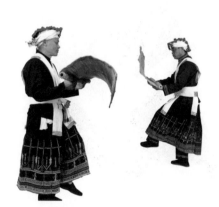

| 图5-9 头顶绕圆划席动作

| 图5-10 上步换位动作

第3拍：同第1拍。

第4拍：两人双臂屈肘执席将席举于胸前，在右边的人向右上步颤膝踢左腿于斜下15度，在左边的人方向与之相反。两人出腿的同时向下甩席（图5-11）。

第5～6拍：同第1～2拍。

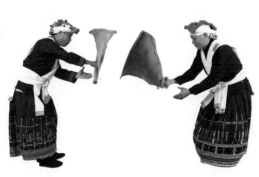

| 图5-11 上步颤膝踢腿甩席动作

四、第三套

第1拍：两人同时向下甩席，对拜。

第2拍：两人交叉上步跟脚，做三次（图5-12）。同时，两人手横向执席，从后向前划席，上身跟随脚下步伐上下起伏（图5-13）。

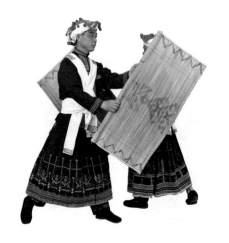 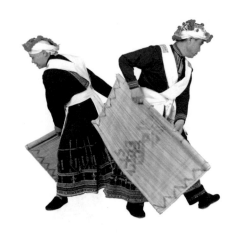

| 图5-12 交叉上步跟脚动作　　　　　　　| 图5-13 横向执席前划席动作

第3拍：两人到达交换位置后，双手头顶划席，并转身回正（图5-14）。

第4拍：同第1拍。

第5～6拍：同第2～4拍。

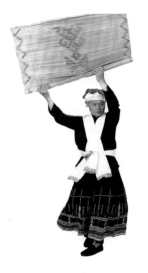 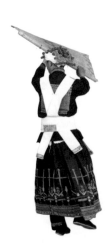

| 图5-14 双手头顶划席动作

五、第四套

第1拍：两人同时向下甩席，对拜。

第2～4拍：在右边的人右脚在前点步，在左边的人左脚在前点步，两人双手竖向执席，往左（右）脚前左右来回点地（图5-15），第4拍收脚。

第5～8拍：反面脚重复第2～4拍的动作（图5-16），第8拍收脚。

第9～10拍：两人双手执席，向下扇动一次。

第11～14拍：两人对向转身移动，同时右手执席于身外斜上方，腕部按"8"字绕圆划席（图5-17）。

第15～16拍：两人面对面，双手执席向下扇动一次。

第17～32拍：同第1～16拍。

图5-15　前点步执席动作

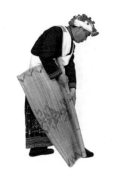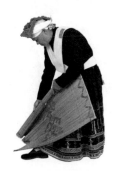

图5-16　换脚前点步执席动作

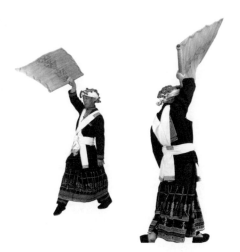

图5-17　斜上方"8"字划席动作

六、第五套

第1～2拍：两人双手在背后横向执席，双脚正步位站立并上下颤膝一次（图5-18）。

| 图5-18　背后执席动作

| 图5-19　颤膝左右滑步动作

第3～6拍：两人面对面颤膝左右滑步（图5-19）。

第7～8拍：两人背靠背转身（图5-20）。

第9～16拍：同第1～8拍。

七、第六套

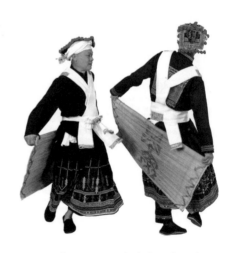

| 图5-20　背靠背转身动作

第1～2拍：两人双手于头部后侧横向执席，双脚正步位站立并上下颤膝一次（图5-21）。

图 5-21 头部后侧执席动作

第 3～10 拍：两人面对面左右脚交替上步点地（图 5-22），身体随动，背向转身交换位置（图 5-23）。

第 11～20 拍：同第 1～10 拍。

图 5-22 交替上步点地动作

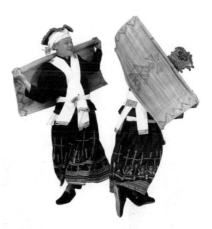

图 5-23 背向转身换位动作

八、第七套

第 1～2 拍：两人双手于头部后侧横向执席，双脚正步位站立并上下颤膝一次（图 5-24）。

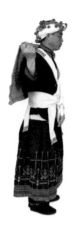
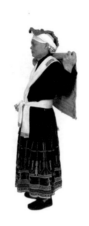

图 5-24　头部后侧执席动作

第 3～6 拍：右手执席于右肩（图 5-25），两人小碎步交换位置（图 5-26），到达位置后，右手向下压席并转身。

第 9～12 拍：同第 3～6 拍。

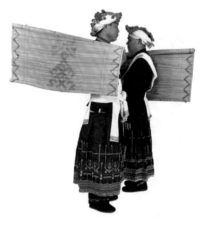

图 5-25　肩位执席动作

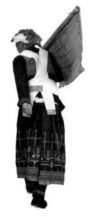

图 5-26　小碎步换位动作

九、第八套

第1拍：两人右手执席于右肩，双脚正步位站立并上下颤膝一次。

第2～8拍：两人双手竖向执席，向下甩动，身体随动，小碎步交换位置（图5-27）。

第9～16拍：同第1～8拍。

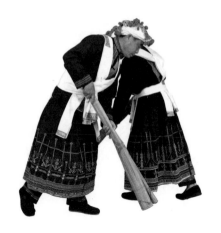

图5-27　甩席碎步换位动作

十、第九套

第1～2拍：两人双手平行执席，上下甩席一次。

第3～10拍：两人背对背，双手竖向执席左右摆席并上步交换位置，身体随动（图5-28、图5-29）。

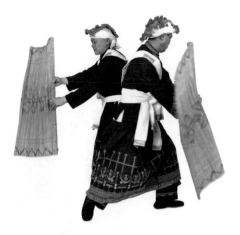

图5-28　背对左右摆席动作

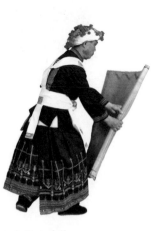

图5-29　上步换位动作

十一、第十套

第1～2拍：两人双手横向平行执席，上下甩席一次。

第3～8拍：两人上步起跳，背向双手，竖向执席并左右摆席（图5-30），反复三次，左右摆席的同时两人交换位置（图5-31）。

第9～10拍：两人转身至面对面，双手横向平行执席，上下甩席一次（图5-32）。

第11～20拍：同第1～10拍。

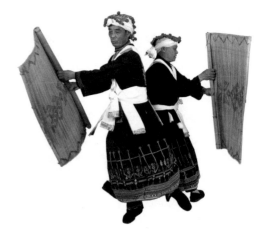

图5-30　背向左右摆席动作

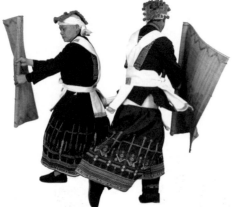

图5-31　交互换位动作

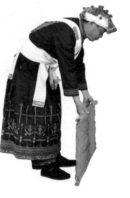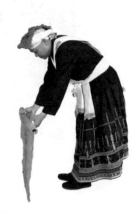

图5-32　上下甩席动作

十二、第十一套

第1～2拍：两人面对面，双手横向平行执席，上下甩席一次。

第3～8拍：两人双手竖向平行执席，逆时针小碎步绕圆（图5-33）。

第9～16拍：两人顺时针小碎步绕圆。

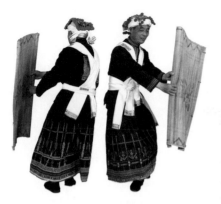

图5-33　小碎步绕圆动作

十三、第十二套

第1～2拍：两人面对面，双手横向平行执席，上下甩席一次。

第3～6拍：两人双手竖向平行执席，使席斜于地面45度，逆时针面对面小碎步旋转一周，眼睛随席而动（图5-34）。

第7～10拍：两人面对面，顺时针小碎步旋转一周（图5-35）。

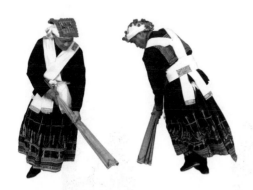

图5-34　逆时针小碎步旋转动作

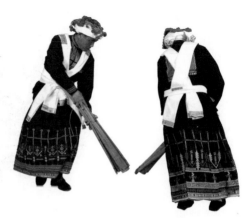

图5-35　顺时针小碎步旋转动作

十四、结束拜三拜

第一拜：两人双手横向平行执席，面对面，相互拜一次。

第二拜：两人面向1点，双手横向平行执席，举席至额前（图5-36），鞠躬约至90度，拜第二次的同时，手臂伸直放席（图5-37）。

第三拜：同第二拜。

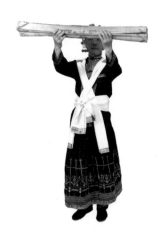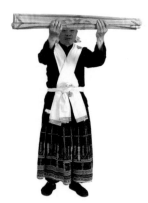

图 5-36　额前平行执席动作

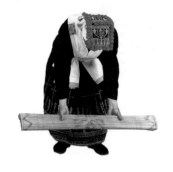

图 5-37　平行执席三拜动作

第六章

番鼓舞

第一节 番鼓舞概述

番鼓舞（图 6-1）又称"小花鼓舞"或"小长鼓舞"。番鼓舞因舞者手持番鼓而得名，是乳源过山瑶民间传统舞蹈中最为典型和最有代表性的舞种之一。其传统舞蹈表演套路由"建屋长鼓舞""稻作生产长鼓舞""闲娱长鼓舞"三个板块构成。该舞蹈主要在传统祭祀仪式与节庆中表演，常采用双人对舞的艺术

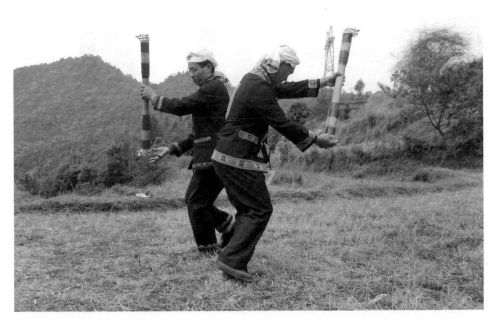

图 6-1 番鼓舞表演现场

形式，用于祭祀瑶人先祖盘王、缅怀感念祖先恩泽、祈愿美好生活。在当代，番鼓舞多演变为在瑶族重大节庆活动时表演，用于欢庆节日、愉悦身心，表演人数也演变为四人对舞或多人集体舞蹈。调查中，瑶族师爷讲述，番鼓舞原由72套、32逗构成，流传至今。[①]

【舞蹈表演形式】　双人对舞、四人对舞、集体群舞。

【舞蹈表演场合】　民族宗教仪式或民族节庆。

【舞蹈功用主题】　缅怀祖先、欢庆节日、生活愿景祈盼。

【舞蹈运用道具】　番鼓。

第二节　番鼓舞传统舞蹈组合 [②]

一、拜三拜

准备：两人并排站立，双脚为正步位，双手捧持番鼓自然下垂，番鼓与地面平行（图6-2）。

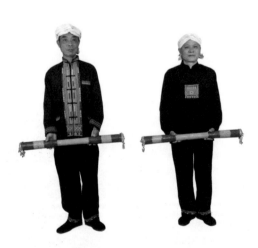

图6-2　拜三拜准备动作

① 　由于传承艺人减少而舞蹈动作多有失传，因此，现存番鼓舞的说法较多，且缺乏全面性，对之梳理难度较大。本书所收集整理的关于番鼓舞的内容亦仍然存在偏颇。——作者注

② 　本节以双人对舞为例介绍番鼓舞。舞蹈表演方位、舞台表演区位详见本书附录。——作者注

预备拍：双手捧持番鼓抬至肩前（图6-3），向前一拜（图6-4）。

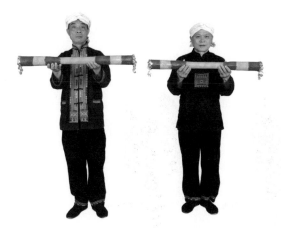

| 图6-3　拜三拜肩前位动作

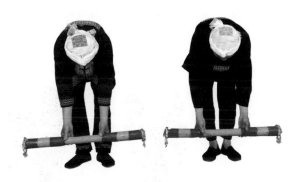

| 图6-4　向前拜动作

二、过渡动作

第1～2拍：两人面对面站立，双手捧持番鼓原地一蹲一起，各1拍。

第3～4拍：第3拍时，两人同时向前迈左脚，右手击打一次右侧鼓面后抓住鼓面；第4拍时，右脚向左脚并拢，两人交换位置。

第5～6拍：同第1～2拍。

三、第一套——量地（前三、左三、右三）

第1~3拍：两人同时左脚向前迈步呈弓箭步，后脚点地。上身前俯，双手捧持番鼓在前方点三下，每拍点一下（图6-5）。

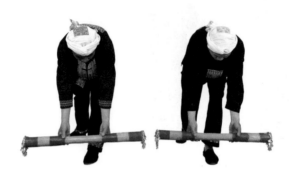

| 图6-5　前三量地动作（左脚在前）

第4拍：两人左脚收回正步位，上身直立。

第5~8拍：两人动作同第1~4拍，左右脚动作互换（图6-6）。

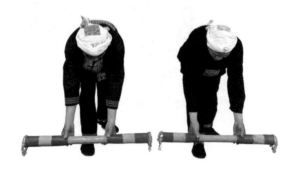

| 图6-6　前三量地动作（右脚在前）

第9~11拍：两人左脚向左迈步呈左弓箭步，双手捧持番鼓在空中虚点三次。一次为一拍。

第12拍：两人左脚收回正步位，回到准备动作。

第13~16拍：两人动作同第9~12拍，左右脚动作互换，左弓箭步换成右弓箭步。

四、第二套——辟斜（炼山）

预备拍：两人同时转身，面对面对拜一次（图6-7）。

图 6-7　辟斜对拜动作

第1～6拍：两人外侧脚同时向外迈一步，双手换成一前一后拿番鼓。第1拍时，番鼓前端指向内侧；第2拍时，番鼓前端指向外侧。第3～6拍重复第1～2拍动作两次（图6-8、图6-9）。

过渡动作：同本章前文所述。

第7～12拍：动作同第1～6拍，方向相反。

过渡动作：同本章前文所述。

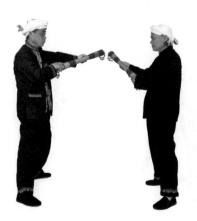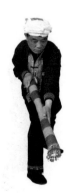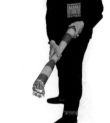

图 6-8　斜内辟动作　　　　图 6-9　斜外辟动作

五、第三套——种树

第1拍：两人双手一前一后拿番鼓，同时出左脚向前迈步，番鼓前端指向前方地面（图6-10）。

第2拍：两人右脚向前迈步，左腿下蹲，番鼓前端指向上空，番鼓身与地面垂直（图6-11）。

第3～4拍：同第1～2拍。

第5～6拍：两人面对面，双手捧持番鼓原地一蹲一起，各1拍。

第7～12拍：同第1～6拍。

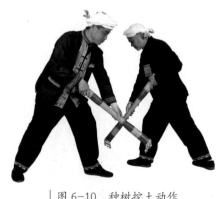

图6-10　种树挖土动作

六、第四套——砍树

动作形似第二套，只是"辟斜"状的动作改为"砍树"状的动作（图6-12、图6-13）。

图6-11　种树放苗动作

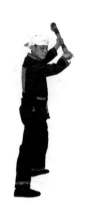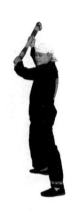

图6-12　斜上砍树动作

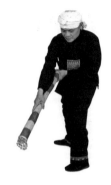

图6-13　斜下砍树动作

七、第五套——锯木

第1拍：一人右脚撤步，身体后倾，重心在后，双手竖拿番鼓拉至胸前；另一人左脚上步，身体前倾，重心在前，伸直双手竖拿番鼓，直臂推出（图6-14）。

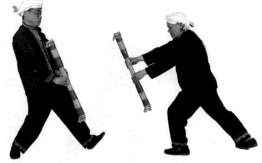

| 图 6-14　向左锯木动作

第2拍：两人脚位不变，身体与第1拍变换——前倾或后倾。一人身体重心向前，由右脚后撤步改为左脚弓箭步，换为身体前倾，双手竖拿番鼓直臂推出；另一人身体重心向后，由左脚弓箭步改为右脚撤步，换为身体后倾，双手竖拿番鼓拉至胸前（图6-15）。

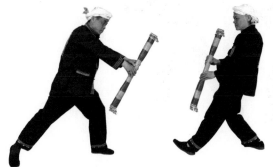

| 图 6-15　向右锯木动作

第3～6拍：重复第1～2拍的动作两次。

过渡动作：同本章前文所述。

第7～12拍：动作同第1～6拍，方向相反。

过渡动作：同本章前文所述。

八、第六套——锯板

第1拍：两人同时转身面向前方，右脚向右迈一大步，左手将番鼓竖抛至右手的同时，身体重心移至右脚上（图6-16）。

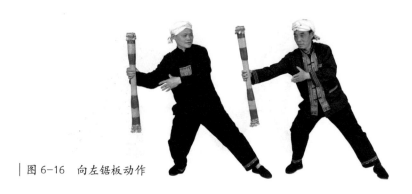

| 图6-16　向左锯板动作

第2拍：番鼓抛向左手，身体重心移至左脚（图6-17）。

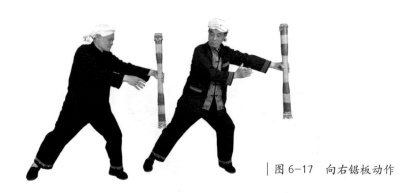

| 图6-17　向右锯板动作

第3～6拍：重复第1～2拍的动作两次。

过渡动作：同本章前文所述。

第7～12拍：动作同第1～6拍，两人转向面对后方，先出左脚，番鼓竖抛至左手的同时，身体重心移至左脚。

过渡动作：同本章前文所述。

九、第七套——量房地

第1拍：两人面对面，双膝微屈，向同一方向移动。一人退右脚，另一人上左脚，两人都双手竖拿番鼓，双臂伸直，手随脚下的步伐而上下抖动（图6-18）。

第2拍：一人继续退左脚，另一人继续上右脚，两人继续向同一方向移动。

第3拍：同第1拍。

第4拍：两人手上动作不变，脚并拢。

第5～8拍：两人向1～3拍向反方向移动。换一人先退右脚，另一人先上左脚。

过渡动作：同本章前文所述。

第9～16拍：两人再次反方向移动，动作同第1～8拍，换另一人先退右脚。

过渡动作：同本章前文所述。

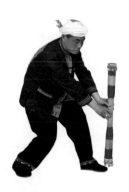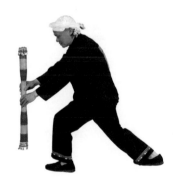

图6-18 量房地动作

十、第八套——挖地基

第1拍：两人面对面，相向而行。一人右手在前、左手在后拿番鼓，向前迈左脚的同时将番鼓抬至右上方；另一人左手在前、右手在后拿番鼓，向前迈左脚的同时将番鼓抬至右上方（图6-19）。

第2拍：一人向前迈右脚的同时将番鼓挥至左下方，身体前俯，做"挖地基"状的动作；另一人向前迈左脚的同时将番鼓挥至右下方，身体前俯，做"挖地基"状的动作（图6-20）。

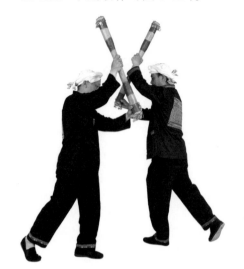

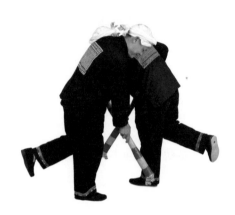

图6-19 挖地基上动作　　　　　　　图6-20 挖地基下动作

第3～6拍：重复第1～2拍的动作两次。

第7～8拍：两人相向而行，当走到对方的起始位置后，面对面，双手横向捧持番鼓原地做一蹲一起，各1拍。

第9～16拍：同第1～8拍。

十一、第九套——起石脚

第1～4拍：两人面对面，同时向后侧迈步呈弓箭步，上身前俯，双手横向捧持番鼓于小腿高度，从身前向后侧最远处抖动三次，每拍抖动一次，第4拍收脚并回，手回到身前（图6-21）。

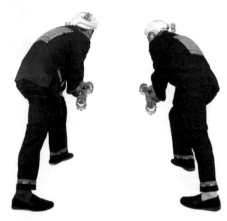

图6-21 后起石脚动作

第 5～8 拍：向 前 侧 做 第
1～4 拍动作（图 6-22）。

过渡动作：同本章前文所述。

第 9～16 拍：动作同第 1～8
拍。

过渡动作：同本章前文所述。

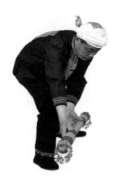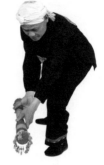

图 6-22　前起石脚动作

十二、第十套——起砖

第 1～4 拍：两人面对面，同时向后侧迈步呈弓箭步，上身前俯，双手横
向捧持番鼓于膝高度，从身前向后侧最远处抖动三次直至手臂伸直，每拍抖动
一次。第 4 拍脚并回，手回到身前
（图 6-23）。

第 5～8 拍：向外侧做第 1～4
拍动作（图 6-24）。

过渡动作：同本章前文所述。

第 9～16 拍：同第 1～8 拍。

过渡动作：同本章前文所述。

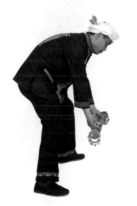

图 6-23　后侧起砖动作

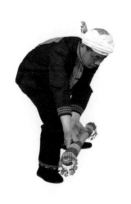

图 6-24　前侧起砖动作

十三、第十一套——起封围

第1～3拍：两人面对面，同时后侧迈步，双手横向捧持番鼓于肩部高度，从肩前向后侧最远处抖动三次直至手臂伸直，每拍抖动一次（图6-25）。

第4拍：收脚并回，手回到身前。

第5～8拍：向前侧做第1～4拍动作（图6-26）。

过渡动作：同本章前文所述。

第9～16拍：同第1～8拍。

过渡动作：同本章前文所述。

图6-25　后侧起封围动作

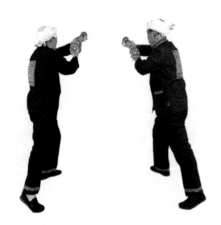

图6-26　前侧起封围动作

十四、第十二套——盖房

第1拍：两人面对面，一人退右脚，另一人上左脚。两人都双手伸直竖拿番鼓，并把番鼓的前端搭在一起，形成"房屋顶"的形状（图6-27）。

第2拍：两人继续同向移动，一人继续退左脚，另一人继续上右脚。

第3拍：两人继续同向移动，重复第1拍的动作。

第4拍：两人手上动作不变，脚并拢。

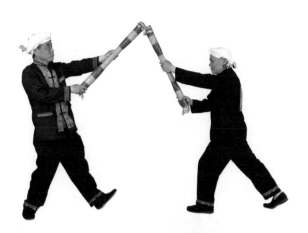

图 6-27　左盖房动作

第5～8拍：两人向第1～3拍反方向移动，换一人先退右脚，一人先上左脚（图6-28）。

过渡动作：同本章前文所述。

第9～16拍：两人再次反方向移动，动作同第1～8拍，换另一人先退右脚。

过渡动作：同本章前文所述。

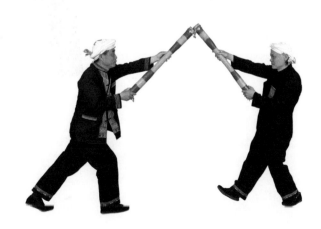

图 6-28　右盖房动作

十五、第十三套——搭田基

第1~2拍：两人面对面，后侧脚同时向斜前方迈一步，双手一前一后拿番鼓。第1拍时，挥动番鼓至后侧且高于头顶（图6-29）。第2拍时，番鼓落到身体前方，身体前俯，番鼓前端斜指地面（图6-30）。

| 图 6-29　搭田基斜上动作

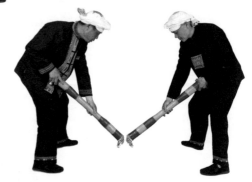

| 图 6-30　搭田基斜下动作

第3~4拍：保持第2拍动作，番鼓在空中虚点两次，每拍虚点一次。

第5~6拍：番鼓前端伸向地面后，挥向空中。

过渡动作：同本章前文所述。

第7~12拍：同第1~6拍。

过渡动作：同本章前文所述。

十六、第十四套——犁田

第1~4拍：两人面对面站立，左手在前、右手在后拿番鼓。第1拍时，两人同时左脚向前迈步，前倾弯腰，番鼓在身体前方做"犁田"状的动作（图6-31）的动作，第2拍时，右脚并拢左脚。第3~4拍重复第1~2拍的动作。

第5~6拍：第5拍同第1拍；第6拍时，并拢右脚的同时向左转身，两人面对面，手拿番鼓从身体前方经过头顶随转身画一条弧线（图6-32）。

第7~8拍：两人走到对方原来的位置后，面对面双手捧持番鼓原地一蹲一起，各1拍。

第9~16拍：同第1~8拍。

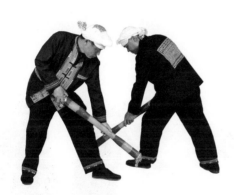

图 6-31 正向犁田动作

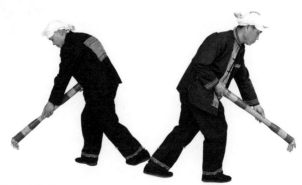

图 6-32 反向犁田动作

十七、第十五套——耙田

第1～4拍：两人面对面站立，双手横向捧持番鼓。第1拍时，两人同时左脚向前迈步，番鼓在身体前方画小圆（图6-33）；第2拍时，两人右脚跟步并拢左脚。第3～4拍重复第1～2拍的动作。

第5～6拍：第5拍同第1拍；第6拍时，左脚跟步并拢右脚的同时向左转身，两人面对面，手拿番鼓从身体前方经过头顶随转身画一条弧线（图6-34）。

第7～8拍：两人走到对方的位置后，面对面双手捧持番鼓原地一蹲一起，各1拍。

第9～16拍：同第1～8拍。

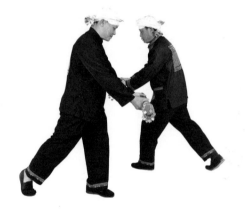

图6-33　正向耙田动作

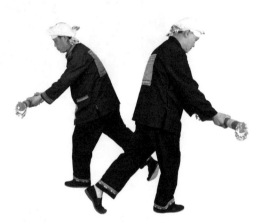

图6-34　反向耙田动作

十八、第十六套——播种

第1～6拍：两人面对面站立，上身直立，手横拿番鼓。第1拍时，一人左脚向左后迈步，左手在番鼓前向左上方做"撒谷种"状的动作；另一人右脚

向右后迈步，右手在番鼓前向右上方做"撒谷种"状（图6-35）。第2拍时，一人左脚并拢右脚；另一人右脚并拢左脚。第3～6拍重复第1～2拍的动作两次。

第7～12拍：动作同第1～6拍，方向相反。

过渡动作：同本章前文所述。

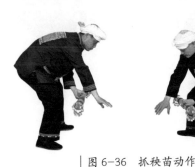

图 6-35　播种动作

十九、第十七套——脱秧

第1～6拍：两人面对面站立，上身前俯，一人左手横拿番鼓，另一人右手横拿番鼓。第1～2拍时，两人右脚同时向右边迈步，一人右手在番鼓前向番鼓后画圆；另一人左手在番鼓前向番鼓后画圆。同时两人做"伸—抓—放"的动作（图6-36、图6-37）。第3～6拍重复第1～2拍的动作两次。

过渡动作：同本章前文所述。

第7～12拍：同第1～6拍。

过渡动作：同本章前文所述。

图 6-36　抓秧苗动作

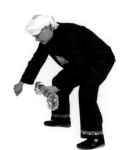

图 6-37　脱秧苗动作

二十、第十八套——插田

第1～3拍：两人面对面站立，上身前俯，腿半蹲。一人左脚向前迈一步，左手竖拿番鼓，右手在番鼓旁向前点三次，每拍点一次；同时，另一人右脚向前迈一步，左手竖拿番鼓，右手在番鼓旁向前点三次，每拍点一次（图6-38）。

第4拍：两人手上动作不变，脚并拢，上身直立。

第5～8拍：动作同第1～4拍，躯干和手的动作不变，腿部动作方向相反（图6-39）。

过渡动作：同本章前文所述。

第9～16拍：同第1～8拍。

过渡动作：同本章前文所述。

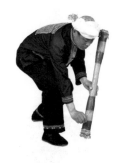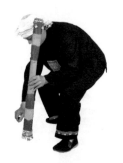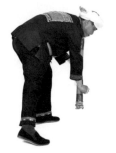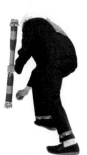

图6-38 前插田动作　　　　　　　图6-39 后插田动作

二十一、第十九套——耘田

第1～2拍：两人面对面站立，上身直立，右手竖拿番鼓一端，将番鼓另一端撑地，左手放于体侧。一人左脚向外后侧迈步，右脚踢向外后侧（图6-40）；另一人右脚向外后侧迈步，左脚踢向外后侧。

第3～4拍：动作同第1～2拍，但脚下动作和第1～2拍方向相反（图6-41）。

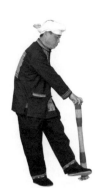

│图 6-40　后耘田动作　　　　　　│图 6-41　前耘田动作

第5～6拍：同第1～2拍。

过渡动作：同本章前文所述。

第7～12拍：动作同第1～6拍，但动作方向相反。

过渡动作：同本章前文所述。

二十二、第二十套——割禾

第1～6拍：两人面对面站立，上身直立，双手横拿番鼓的两端。第1～2拍时，两人左脚分别向前内侧、后外侧迈步，身体随节奏左右晃动（图6-42）；第3～6拍时，动作方向相反（图6-43）。

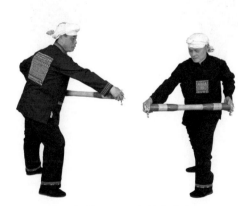

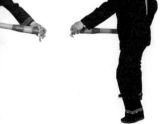

│图 6-42　内割禾动作　　　　　　│图 6-43　外割禾动作

过渡动作：同本章前文所述。

第7～12拍：动作同第1～6拍，但方向相反。

过渡动作：同本章前文所述。

二十三、第二十一套——打禾

第1～2拍：两人面对面站立，上身直立，前外侧脚向前迈一步，身体重心移到前外侧脚上。两人双手握住花鼓一端，挥动番鼓经过头顶使另一端落到前外侧（图6-44、图6-45）。

第3～4拍：动作与第1～2拍动作一致，但方向相反。

第5～8拍：同第1～4拍。

过渡动作：同本章前文所述。

第9～16拍：动作同第1～8拍，但方向相反。

过渡动作：同本章前文所述。

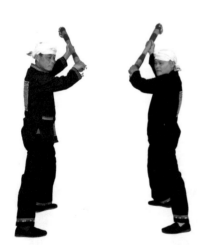
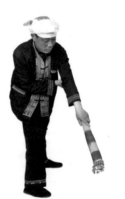
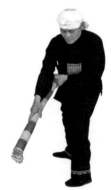

图6-44　打禾斜上动作　　　　　图6-45　打禾斜下动作

二十四、第二十二套——铲谷

第1～2拍：两人面对面站立，上身直立，前外侧脚向外迈一步，身体重心移到前外侧脚上。两人双手握住番鼓一段，向地面做"铲谷"状的动作（图6-46）。

第3～4拍：两人身体重心移到内后侧脚上，双手向内后侧铲谷，番鼓前端指向内后侧（图6-47）。

第5～8拍：同第1～4拍。

过渡动作：同本章前文所述。

第9～16拍：动作同第1～8拍，但方向相反。

过渡动作：同本章前文所述。

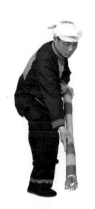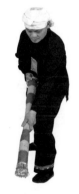
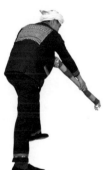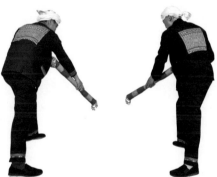

图6-46 外侧铲谷动作　　　　　　　　图6-47 内侧铲谷动作

二十五、第二十三套——担谷

第1～4拍：两人面对面站立，上身直立，右手握住番鼓前端放在右肩上，左手自然垂放于体侧，右脚先走，向前走四步（图6-48）。

第5～6拍：向左转身，转身后两人面对面。

第7～12拍：同第1～6拍。

图 6-48　担谷动作

过渡动作：同本章前文所述。

二十六、第二十四套——磨谷（笼谷）

第 1～2 拍：两人面对面站立，上身直立，双手横向捧番鼓。两人前外侧脚向前外侧迈步，手臂伸直，在前外侧肩做"磨谷"状的动作（图 6-49）。

第 3～6 拍：重复第 1～2 拍的动作两次。

过渡动作：同本章前文所述。

第 7～12 拍：动作同第 1～6 拍，但方向相反（图 6-50）。

过渡动作：同本章前文所述。

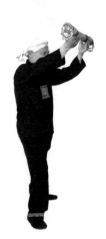
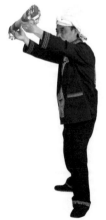
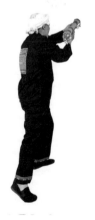
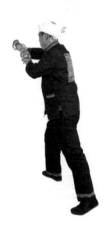

图 6-49　前外侧磨谷动作　　　图 6-50　后内侧磨谷动作

二十七、第二十五套——筛米

第1～2拍：两人面对面正步位站立，双手横向捧持番鼓，模仿"筛米"动作，在身体前方逆时针方向画圆，膝盖随节奏蹲起（图6-51）。

第3～6拍：重复第1～2拍的动作两次。

过渡动作：同本章前文所述。

第7～12拍：同第1～6拍。

过渡动作：同本章前文所述。

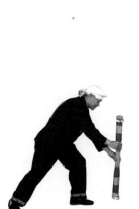

图 6-51　筛米动作

二十八、第二十六套——粽糍

第1拍：两人面对面站立，一人右脚撤步，双手竖拿番鼓抬至头顶；另一人右脚上步，双手竖拿番鼓放在身前（图6-52）。

第2拍：两人互换动作（图6-53）。

第3～6拍：重复第1～2拍的动作两次。

过渡动作：同本章前文所述。

第7～12拍：同第1～6拍。

过渡动作：同本章前文所述。

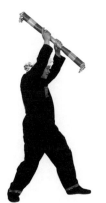

图 6-52　左粽糍动作

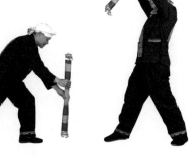

图 6-53　右粽糍动作

二十九、第二十七套——量身

第1拍：两人面对面站立，一人右脚撤步，双手横举番鼓至头顶；另一人左脚上步，弯腰前倾，双手横拿番鼓放在身前约膝高度（图6-54）。

第2拍：互换动作（图6-55）。

第3～6拍：重复第1～2拍的动作两次。

过渡动作：同本章前文所述。

第7～12拍：同第1～6拍。

过渡动作：同本章前文所述。

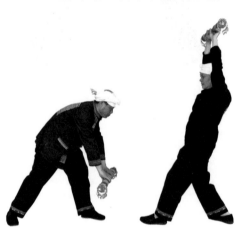

| 图 6-54　左量身动作 　　　　　　　　| 图 6-55　右量身动作

三十、第二十八套——轻身

第1拍：两人面对面错位站立，左脚向前迈步，双手捧持番鼓抬至胸前（图6-56）。

第2拍：两人右脚向前踢一下，双手捧持番鼓落到腰间（图6-57）。

第3拍：两人右脚落回原地，双手捧持番鼓抬至胸前。

第4拍：两人左脚落回原地，双手捧持番鼓落到腰间。

第5～8拍：动作同第1～4拍，交换错位踢腿。

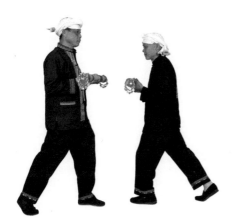

| 图 6-56 上轻身动作

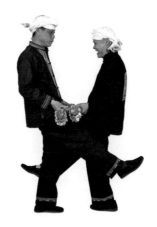

| 图 6-57 下轻身动作

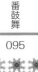

过渡动作：同本章前文所述。

第 9～16 拍：动作同第 1～8 拍，但方向相反。

过渡动作：同本章前文所述。

三十一、第二十九套——抛鼓

第 1～4 拍：两人面对面站立，第 1～2 拍，两人分别左脚向前上步，双手捧持番鼓互抛给对方；第 3～4 拍同第 1～2 拍，除步伐不动外，动作一致（图 6-58）。

过渡动作：同本章前文所述。

第 5～8 拍：同第 1～4 拍。

过渡动作：同本章前文所述。

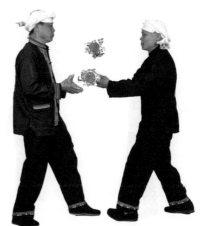

| 图 6-58 抛鼓动作

三十二、第三十套——穿鼓

第1～2拍：两人面对面站立，上身直立，两人同时抬左腿的同时，将番鼓从大腿下穿过（图6-59）。

第3～4拍：两人面对面双手捧持番鼓原地一蹲一起，各1拍。

第5～6拍：动作同第1～2拍，但换抬另一条腿（图6-60）。

过渡动作：同本章前文所述。

第7～12拍：动作同第1～6拍，方向相反。

过渡动作：同本章前文所述。

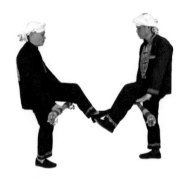 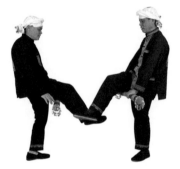

图6-59　左穿鼓动作　　　　　图6-60　右穿鼓动作

三十三、第三十一套——摇鼓

第1～4拍：两人面对面站立，上身直立，双脚分立与肩同宽，双手竖拿番鼓从外侧转到内侧。再重复一次（图6-61、图6-62）。

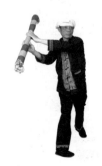 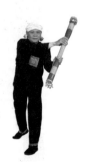 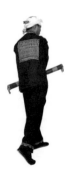 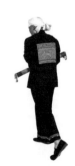

图6-61　外摇鼓动作　　　　　图6-62　内摇鼓动作

过渡动作：同本章前文所述。

第5～8拍：动作同第1～4拍，但方向相反。

过渡动作：同本章前文所述。

三十四、第三十二套——翻鼓

第1拍：两人背对背站立，同时撤步背身，一人双手横拿番鼓举过头顶，另一人俯身双手横拿番鼓放在小腿前（图6-63）。

第2拍：两人互换动作（图6-64）。

第3～6拍：重复第1～2拍的动作两次。

过渡动作：同本章前文所述。

第7～12拍：动作同第1～6拍，但方向相反。

过渡动作：同本章前文所述。

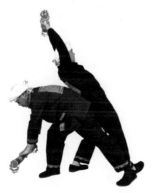

图6-63　左翻鼓动作

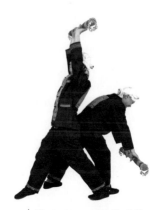

图6-64　右翻鼓动作

三十五、第三十三套——刮痧

第1～4拍：两人面对面站立，上身直立，双脚分立与肩同宽，右手拿番鼓一端从身体左侧绕过头顶到后背（图6-65）。第4拍，两人左手拿花鼓另一端从后背拿回番鼓（图6-66）。

第5～8拍：动作同第1～4拍，但方向相反。

过渡动作：同本章前文所述。

第9～16拍：同第1～8拍。

过渡动作：同本章前文所述。

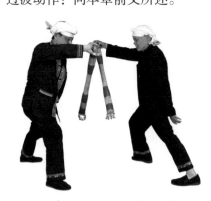

图6-65　前刮痧动作　　　　　　　图6-66　后刮痧动作

三十六、第三十四套——点天点地

第1～4拍：两人面对面交错站立，身体直立，左手抓鼓身，右手抓鼓面，左脚向前上步，番鼓前端指向前上方天空，右手击打另一端鼓面四次，每拍击鼓一次，膝盖随节奏颤动（图6-67）。

第5～8拍：动作同第1～4拍，但两人交错的方向相反。

过渡动作：同本章前文所述。

第9～16拍：两人身体前俯，左手抓鼓身，右手抓鼓面，左脚向前上步，番鼓前端指向斜前方地面，右手击打另一端鼓面四次，每拍击鼓一次，膝盖随节奏颤动（图6-68）。

过渡动作：同本章前文所述。

图6-67　点天动作　　　　　　　图6-68　点地动作

三十七、第三十五套——左点右点

第1～4拍：两人面对面站立，身体直立，双手横拿番鼓至腰部，左手抓鼓身，右手抓鼓面，前外侧脚向外迈步，右手击打四次，每拍击鼓一次，膝盖随节奏颤动（图6-69）。

第5～8拍：动作同1～4拍，但两人脚的方向相反。

过渡动作：同本章前文所述。

图6-69　左点右点动作

三十八、第三十六套——翻身出场

第1～2拍：两人面对面站立，身体直立。两人将番鼓并在一起，双手抓住番鼓的两端。第1拍，前外侧脚向前外迈步，手伸向前外侧；第2拍，另一只脚并回，手收回身前（图6-70）。

第3～6拍：同第1～2拍。

第7～8拍：立翻身下场（图6-71）。

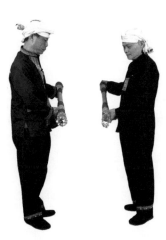

图6-70　前翻身动作

图6-71　后翻身动作

第七章

乳源必背镇"瑶家乐"演出队的
生存发展现状调查 *

　　本章通过实地调查、收集资料，分析广东省韶关市乳源瑶族自治县必背镇基层文艺团体"瑶家乐"演出队的生存发展现状及存在的问题，并针对问题提出相应的措施与发展策略，以期拓展边远民族地区基层文艺团体的生存发展空间，更好地服务于边远民族地区基层民众生活，促进边远民族地区基层文化持续健康发展。

　　习近平在党的十九大报告中指出："完善公共文化服务体系，深入实施文化惠民工程，丰富群众性文化活动。"[①]边远民族地区基层公共文化建设问题的核心是社会和谐、民族团结，其对边远民族地区的稳定和发展起到了举足轻重的作用。形式多样的基层文艺团体是我国基层公共文化建设的重要组成部分，也是基层文化的表现形式之一，在当前群众文化生活中发挥着重要的作用。[②]在民族地区文化事业发展过程中，文艺人才团队是宣传民族文化、推广民族艺术、为少数民族群众提供文化服务的主要力量。[③]基层文艺团体作为基层公共文化服务

　　* 本章原刊载于《沈阳大学学报（社会科学版）》2019年第5期，收录时有修改。

　　① 《决胜全面建成小康社会 夺取新时代中国特色社会主义伟大胜利》，载《人民日报》2017年10月19日，第4版。

　　② 王东：《关于民间文艺团体的思考》，载《廊坊师范学院学报（社会科学版）》2013年第2期，第107页。

　　③ 周轶楠、赵辰光：《少数民族地区文艺人才团队的作用及发展策略研究：以内蒙古乌兰牧骑为例》，载《艺术教育》2015年第2期，第42页。

的执行者和建设者之一，本应得到社会各界广泛关注，但目前边远民族地区基层文艺团体在生存条件、资源、空间、规划等方面仍存在一定的提升空间。如何扶持与拓展边远民族地区基层文艺团体的生存发展空间，是具有现实意义的课题，值得文艺工作者、相关部门予以重视、认真思考。

本章以边远民族地区乳源瑶族自治县必背镇基层文艺团体"瑶家乐"演出队的生存发展为案例，通过实地深入调查、收集资料，描绘边远民族地区基层文艺团体的生存发展现状，总结现象、明晰问题、探索出切实可行的对策，以期拓宽边远民族地区基层文艺团体的生存发展空间，为促进边远民族地区基层文化持续健康发展提供参考。

第一节　生存现状调查

"瑶家乐"演出队是乳源瑶族自治县必背镇瑶族村民自发组建，长期活跃于当地瑶族社区、村落及景区，广泛参与到当地文艺生活的基层文艺团体。该团体在当地群众基础好、社会影响力大，是具有代表性的民族地区基层文艺团体。为掌握边远民族地区基层文艺团体生存发展的现状，本研究采用问卷调查、追踪活动现场、访谈相关负责人和文艺团体成员等方式，以乳源瑶族自治县必背镇"瑶家乐"演出队为例，对其生存发展的现状展开深入调查与研究。

一、团体现状

参与本次调查的"瑶家乐"演出队主要由当地瑶族村民自发组建而成，现有成员22人，90%的成员年龄为30～50岁。其中，30～40岁的有10人，占45%；40～50岁的有10人，占45%；55岁以上的有2人，占10%。"瑶家乐"演出队成员总体受教育程度不高，其中高中以下学历18人，占82%；高中学历3人，占14%；大专学历1人，占4%。"瑶家乐"演出队成员受艺

术教育程度也较低，其中无艺术教育经历者 20 人，占 91%；有业余艺术培训经历者 1 人，占 4.5%；有专业艺术教育经历者 1 人，占 4.5%。"瑶家乐"演出队主要由艺术指导、队长、音乐舞蹈演员、器乐伴奏等岗位构成，其中艺术指导 1 名，队长 1 名，音乐舞蹈演员 16 人，器乐伴奏 4 人。

从选择参加"瑶家乐"演出队的目的和动机上看，"瑶家乐"演出队成员大多出于个人对文艺的兴趣爱好，少数出于对民族传统艺术文化的传承热情，还有极少部分人是为了获得演出报酬。其中，有 11 人出于个人文艺兴趣爱好，占50%；有 9 人是为了弘扬民族传统艺术文化，占 40%；有 2 人出于获得演出经济报酬，占 10%。从"瑶家乐"演出队成员日常参与团队活动的情况看，频繁参与团队活动的有 18 人，占 82%；不频繁参与团队活动的有 3 人，占 14%；偶尔参与团队活动的有 1 人，占 4%。"瑶家乐"演出队成员参与团体文艺活动的参与率与稳定性主要受农业生产、外出务工、家人支持力度等因素影响。其中，受农业生产因素影响的约有 20 人，占 91%；受外出务工因素影响的有1 人，占 4.5%；受家人支持因素影响的有 1 人，占 4.5%。

在演出活动类型方面，"瑶家乐"演出队的演出一般根据旅游景点商演、农村红白喜事、政府文化部门活动的实际需求展开，表演的节目形式多为具有地域民族艺术特色的瑶族传统歌舞和民俗仪式表演等。从"瑶家乐"演出队演出活动的类型、场次、收益看，每月平均有 2～3 场旅游景点商演活动，每场演出收入约为 600 元 / 人；每月平均有 1～2 场农村红白喜事演出活动，每场演出收入约为 400 元 / 人；每月平均有 1 场政府文化部门举办活动，每场演出收入约为 600 元 / 人。从"瑶家乐"演出队日常表演的节目形式、场次、收益看，每月平均有 1～2 场瑶族传统舞蹈节目表演，每场演出收入约为 400 元 / 人；每月平均有 1 场瑶族传统音乐节目表演，每场演出收入约为 200 元 / 人；每月平均有 1 场瑶族民俗仪式节目表演，每场演出收入约为 300 元 / 人。由于总体演出场次较少，"瑶家乐"演出队成员的演出收入较为微薄。

二、资源条件现状

（一）排练、演出场地硬件设施

排练、演出场地硬件设施等相关物力资源是边远少数民族地区基层文艺团体生存发展的前提。当下边远少数民族地区基层文艺团体排练、演出场地，舞台灯光、音响等硬件设施欠缺。以"瑶家乐"演出队为例，日常排练演出主要在演出队队长经营的农家小旅馆内的简易铁棚和旅游景点内的演出场所进行。课题组采访了乳源瑶族自治县必背镇文化站相关负责人，他们表示，必背镇仅在必背口村内旅游景点中有相应比较宽敞，能满足"瑶家乐"演出队正常排练、演出的基础设施场地。截至2018年，必背镇已在各个瑶族村落基本建成村委活动中心、村广场，并进一步扩大其服务基层群众精神文化生活功能。此外，村辖区内旅游景点的演出场所也可以借用或以合作的形式用于基层文艺团体开展文艺活动。未来在场地、设施建设方面，乡镇文化站将充分利用国家对公共文化服务体系建设中的利好政策，积极申报专项基础设施建设经费，建设相关文体活动场所，提供音响灯光设备。经调查，截至本书交稿时，这些场地建设还处于申报规划中，相关排练、演出场地硬件设施仍然欠缺，在一定程度上依然制约着基层文艺团体的生存发展。

（二）经费投入与演出收入

充足的活动经费投入与演出收益是基层文艺团体生存的重要保障，但大多数边远民族地区基层文艺团体既缺乏充足的经费支持，也没有稳定可观的演出收益。目前，边远民族地区基层文艺团体多以村民自发组织为主，以基层政府、文化部门引导为辅。所以，"瑶家乐"演出队这类基层文艺团体基本靠村民自发筹款、演出收入和政府提供的相关扶持补助维系生存，只有在大型、多场次的商业类演出中才可以获得可观收入，这在一定程度上影响了"瑶家乐"演出队成员的积极性，制约了基层文艺团体的生存发展。

（三）基层文艺人才

边远民族地区基层文艺团体的生存发展不仅需要物力、财力支撑，还需要

大量的基层文艺人才。调查结果显示，"瑶家乐"演出队仅有 9% 的成员曾受过较为正式、规范的艺术专业教育或培训，而其他 91% 的成员均未接受过任何艺术专业教育或培训，且其成员整体受教育程度较低，基本以当地民间老艺人或成员之间的帮带、自学为主。调查中，也有"瑶家乐"演出队成员表示，只有在政府部门举办大型活动时，才会有县艺术团教师为演出人员进行临时性指导。据了解，目前边远民族地区基层文艺团体专业艺术人才十分短缺，特别是艺术指导性人才匮乏，大多依靠文化志愿者（大学生支教、社会文化艺术志愿者）和政府定期委派下乡的艺术文化人员担任基层文艺团体指导工作。因此，加快少数民族地区文化建设，应该把基层文艺人才队伍建设摆在重要的战略位置上，确保满足少数民族地区文化事业发展需要。[①] 在政府帮扶与自我完善基础上，边远民族地区基层文艺团体人才队伍需要进一步加强建设，不断培养和引进专业基层文艺人才。

第二节　生存发展问题

一、基础配套设施设备欠缺

公共文艺活动基础设施设备与边远民族地区基层文艺团体生存发展息息相关，其主要包括文艺活动场地、排练场地、演出场地、舞台音响和灯光设备、演出服装道具等。较为齐全的公共文艺活动基础设施设备是基层文艺团体生存发展的物质基础。以必背镇"瑶家乐"演出队为例，必背镇没有为"瑶家乐"演出队提供固定使用的排练及演出场地，只能临时在团队成员个体经营的"农家乐"旅馆内开展文艺活动。可见，目前边远民族地区基层文艺团体生存发展基础配套设施设备存在欠缺，成为影响边远民族地区基层文艺团体生存的基础性问题。

① 卢鸿志：《加快少数民族地区文化建设》，载《人民日报》2004 年 4 月 1 日，第 9 版。

二、必要资源条件不足

任何基层文艺团体生存发展都离不开必要的资源条件支持，其主要包括物力、财力、人力资源。首先，在物力资源条件上，国家各级政府及社会力量对具体公共文艺活动的场地建设、设施设备配套现状与基层文艺团体的生存发展存在密切关联。物力资源条件是边远民族地区基层文艺团体生存发展的物质"土壤"。其次，财力资源条件主要体现在两个方面，一是国家各级政府对边远民族地区基层文艺团体的专项经费投入，二是基层文艺团体自身创收的经济效益情况。从必背镇"瑶家乐"演出队的财力资源条件看，国家各级政府给予了一定的经费投入和政策扶持，但缺乏专项经费投入。在基层文艺团体自身创收上，必背镇"瑶家乐"演出队承接了一定数量的有偿演出活动，但这些活动规模较小，可获得的经济收益有限，不足以支撑一个边远民族地区基层文艺团体的长远生存发展。最后，在人力资源条件上，一是缺乏专业化基层文艺团体指导人才，二是团队成员稳定性、持续性较差。从上述"瑶家乐"演出队资源的现状可以明显看出，目前边远民族地区基层文艺团体的生存发展在物力、财力、人力资源条件上都存在不足，还需要对之加大扶持力度。我国基层文艺团体发展起步较晚，特别是在边远民族地区，由于这些地区经济发展水平落后，物力、财力、人力资源条件成为制约边远民族地区基层文艺团体生存发展的重要因素。

三、基层文艺团体队伍薄弱

边远民族地区基层文艺团体成员的综合素质和团体指导者的专业引导能力都较为薄弱，其影响因素主要有以下三方面：一是边远民族地区文艺团体成员稳定性较差，大多参与活动的成员为村民，由于日常农业生产劳作影响和经济压力，外出务工人员较多，因此，大多数成员不能长期稳定参与团体开展的文艺活动；二是团体成员综合素质薄弱，受教育及艺术教育程度较低，多因个人爱好而选择参加文艺团体；三是团体指导组织者能力有限，特别是在文艺节目

编排、活动策划指导中缺乏专业能力，不能较好地长期组织引导成员开展文艺活动。上述原因在一定程度上削弱了边远少数民族地区基层文艺团体队伍的活跃能力，在一定程度上制约其生存与发展。

四、政府关注度需进一步提高

当下，国家和政府文化部门对基层文艺团体建设做了大量工作，使基层文艺团体建设稳步向前推进，成效显著。但走访发现，政府所扶持与指导的基层文艺团队建设基本以城镇为主、兼顾农村，对边远民族地区基层文艺团体的生存发展关注仍然相对较少。在边远民族地区基层文艺团体建设工作中，政府应该根据边远民族地区地域性、民族性、基层性的特点，提高对基层文艺团体的关注度，真正地发挥基层文艺团体在边远民族地区基层文化建设的作用，满足基层人民群众精神文化需求，促进边远民族地区社会和谐发展。

五、基层文艺团体文化建设意识相对欠缺

边远民族地区因受地缘因素影响，经济、文化发展相对滞后，基层文艺团体成员受教育时间短、文化程度低、艺术专业能力薄弱，参加基层文艺团体大多出于个人爱好，自娱性十分突出。由于缺乏系统培训引导，基层文艺团体成员往往意识不到基层文化建设的重要性，更认识不到边远民族地区基层文化建设对民族地区社会稳定、民族团结进步的重要作用，对基层文化建设的热情较低。因此，针对边远民族地区基层文艺团体生存发展，应该适当对基层文艺团体成员进行培训引导，使其认识到基层文艺团体是基层文化建设中的引导者、执行者，具有维护边远地区基层社会和谐发展的纽带作用，从而自觉积极开展基层文艺活动，从自娱性向自觉性的方向转化，实现自身生存发展。

第三节　生存发展策略

一、多渠道、多方式，灵活完善基础配套设施设备

基础配套设施设备欠缺是制约边远民族地区基层文艺团体生存发展的基础性问题。如何解决该问题？从解决渠道来说，一是国家及政府部门层面要加大政策引导与建设投入，配备与完善基层文艺活动公共基础设施设备；二是基层文化管理部门要合理统筹分配资源，重点推进建设边远民族地区基层文艺团体所需基础配套设施设备；三是国家及政府部门要引导、鼓励、吸纳社会力量，使其积极参与到支援边远民族地区公共文艺活动基础配套设施设备建设工作中来，弥补政府基础设施设备建设经费不足的问题。在解决方式上，要因地制宜，灵活使用现有基础设施设备，实现"一"场地"多"功能使用。以必背镇"瑶家乐"演出队为例，应该以借用、租用、共用、错峰使用等多种方式灵活使用必背镇小学教室、村活动中心、村广场、镇政府会场、村旅游景点演出厅等场地，弥补基础配套设施设备欠缺的问题。

二、不断补充必要资源条件

对基层文艺团体生存发展的必要资源条件进行补充支持，主要包括物力、财力、人力三方面。首先，在物力资源条件方面，国家、政府及社会力量要加大对边远民族地区公共文艺活动场地建设进度和设施设备配套力度，提供好文艺团体生存发展所需的肥沃"土壤"。其次，基层文艺团体财力资源条件的补充体现在三个方面：一是国家政府部门要设置对边远民族地区基层文艺团体发展的专项经费投入计划，并进行精准补充，实现财力资源支撑；二是基层文艺团体要自主自强，不能单一"等""靠""要"，而要提高自身创收能力和经济效益；三是基层文艺团体要因地制宜，利用自身地域文化特色优势，凸显自身资

源优势。以必背镇"瑶家乐"演出队为例，应充分利用其瑶族歌舞资源优势，与弘扬民族文化传承、区域旅游产业相互融合，实现资源转化。例如，与当地旅游产业结合，利用地域民族歌舞资源编排出既满足旅游产业需求，又具有地域民族文化特色的节目吸引游客，达到"过夜经济"的连锁效应，实现经济收益。最后，基层文艺团体人力资源条件的补充体现在两个方面：一是以本土培养与外地引入相结合的方式，实现专业化基层文艺团体指导人才补充；二是稳定团队成员，通过制定规章制度、建立保障机制，实现基层文艺团体的稳定性及可持续性发展。

三、加强基层文艺团体队伍建设

通过政府引导、社会支持、充分运用社会资源，不断提高边远民族地区基层文艺团体成员综合素质，拓展人才队伍发展空间。例如，边远民族地区文艺团队可以与地方高校艺术院系加强互动交流。边远民族地区要继承和发扬源远流长的优秀传统文化，就必须利用好高校这个平台，与高校文化建设相契合。[①]目前，各大高校在假期都会组织师生开展"三下乡""支教"等活动，针对边远民族地区进行文化、艺术、教育等对口支援。高校可以面向边远民族地区文艺团体开展类似的支援活动，加强对基层文艺团体成员艺术专业素养的帮扶指导，以达到提升基层文艺团体队伍力量的目的。

四、提高党和国家、政府部门关注度

边远民族地区基层文艺团体是基层文化建设的重要参与者，也是党和国家先进思想的传播者，更是边远民族人民群众精神生活的主心骨。从某种意义上

① 纪研：《论新时代视域下优秀传统文化与高校文化建设的契合》，载《沈阳大学学报（社会科学版）》2018年第3期。

说，边远民族地区基层文艺团体具有维系边远民族地区民族团结进步和社会安定的纽带作用。因此，边远民族地区基层文艺团体要以基层文化建设的主人翁精神来开展工作，在丰富边远民族地区基层民众精神生活的同时，积极参与到党和国家先进思想文化的宣传工作中来，将党和国家的利民政策、先进生产知识和技术等信息利用艺术的形式通过媒介传达到边远民族地区的群众中去。党和国家、政府部门应增强对边远民族地区基层文艺团体的关注度，促进其发挥对社会的积极作用与影响。

五、加强团体引导，树立基层文化建设意识观念

边远落后的地区，特别是少数民族地区的农村，群众通过广播电视、报刊以及网络等方式了解党的政策难以达到预期效果。[①] 然而，通过基层文艺团体编排文艺节目，用"接地气""讲身边故事""抒百姓心声"等人民群众耳熟能详的艺术形式进行宣传，却可以达到事半功倍的效果。此外，基层文艺团体成员还是基层文艺活动的重要参与者和基层文化的建设者之一，引导其树立基层文化建设的观念尤为重要。改变基层文艺团体成员的传统观念，有助于团队艺术活动上升到维护基层民族团结、弘扬时代正能量、促进边远民族地区社会安定和谐的认知高度上。只有基层文艺团体成员积极参与到基层文艺团体的艺术活动中，才能真正地发挥边远少数民族地区基层文艺团体的作用与价值。

六、凸显自身优势，主动融入基层文化建设

从社会组织力量的视角看，边远民族地区基层文艺团体是拥有特殊地位和作用的基层文艺团体；从文化重要传达者的视角看，他们是党和国家政策、方

① 梁国凤：《浅谈文艺团体在农村宣传政策上发挥的优势》，载《贵州民族报》2015 年 5 月 19 日，第 A02 版。

针以及先进思想文化的宣传、承载队伍之一，具有"三贴近、三了解"的先天优势，即既贴近边远基层、贴近民族群众、贴近民族生活，又了解边远地区、了解民族群众、了解民族生活。因此，基层文艺团体应发挥自身优势，结合边远地区的民族传统艺术资源优势，发展为具有独特民族风格的基层文艺团体，满足边远民族地区广大人民群众的精神文化生活需求。基层文艺团体应结合时代发展主旋律，宣传先进思想及科学发展观，引导和推动边远民族地区基层文化阵地和精神文明建设。总而言之，基层文艺团体应利用自身独特优势成为边远民族地区文化生活的主力军和政府贴近边远民族地区基层群众的有效纽带。[1]

边远民族地区基层文艺团体作为一种社会民间组织，是政府和人民情感交流互动的纽带。边远民族地区基层文艺团体自身性质的特殊性，使其具有协调和化解矛盾、推动民族地区和谐社会建设的关键作用。[2]在推动基层文化建设、传承民族文化、维护边远民族地区民族团结及社会安定等方面，边远民族地区基层文艺团体优势明显，是当前边远民族地区基层文化的重要建设者和维护民族团结的纽带之一。在弘扬民族文化、增进民族团结、促进边远民族地区发展的社会大背景下，积极引导边远民族地区基层文艺团体发展，关注并拓展其生存空间，是建设边远民族地区基层文化的一剂良方。例如，如何让边远民族地区基层文艺团体活跃起来，发挥其功能价值，服务于边远民族地区基层民众生活，传承民族传统艺术文化，发挥其维系民族团结和社会安定的纽带作用。这些都值得我们深入研究。

① 黄雪兰：《浅谈基层文化团队在农村文化中的作用》，载《大众文艺》2013 年第 23 期。

② 参见李嘉美、贾飞霞《社会组织参与创新社会治理的路径探析》，载《沈阳大学学报（社会科学版）》2017 年第 5 期。

中编

瑶舞·理论研究

第八章

广东瑶族舞蹈研究述评 *

瑶族舞蹈是我国少数民族传统舞蹈中具有代表性的舞种，广东瑶族舞蹈是我国瑶族舞蹈的重要组成部分。广东作为我国瑶族主要分布地之一，瑶族居住人口约有 15 万余人。广东瑶族[1]主要分"过山瑶"和"排瑶"两个支系。受近代舞蹈学科发展等因素的影响，学界关于舞蹈的理论研究起步较晚。目前，学界对广东瑶族音乐、瑶族美术等艺术领域的研究较多，而对广东瑶族舞蹈的研究甚少，本研究统计了 1994—2016 年在国内期刊发表的学术论文和硕士学位论文中关于广东瑶族舞蹈研究方面的文章。

第一节　广东瑶族舞蹈论文发表情况

本研究的统计数据来源是中国知网（http://www.cnki.net/），其中追溯到的与广东瑶族舞蹈有关的文章最早发表于 1994 年。笔者赵勇以"广东瑶族舞蹈"为主题词在知网中进行全文检索，获得从 1994 年至 2016 年发表的期刊论文和硕士学位论文共计 58 篇[2]，但其中也包括一些关系不密切或关联不大的文献，笔者将这些文献的情况统计如下。

* 本章内容原载于《走出大瑶山——2017 瑶族文化国际交流大会文集》，岭南书画杂志社 2017 年版，收录时有修改。

① 指广东省内分布的瑶族。

② 受上传方式、检索方式、技术手段等存在一定客观因素影响，本文检索论文的数量在数值上存在一定偏差。由此，数据存在一定的不准确性，特此说明。

一、主要研究内容与研究方向

从研究的内容与研究方向上分析，广东瑶族舞蹈研究多集中在长鼓舞文化和传承以及"舞火狗"的个案研究上，兼顾了广东瑶族舞蹈创作、美学、教学与教材、音乐、道具和交叉学科研究等方向领域。

二、文章发表时间分布情况（见表8-1）

表8-1　期刊文献发表时间、数量统计

单位：篇

年份	1994	1995	2004	2007	2008	2009	2010	2011	2012	2013	2014	2015	2016
数量	1	1	1	2	4	2	3	8	5	7	4	14	6

从文章发表的时间与数量上分析，最早有关广东瑶族舞蹈的论文是1994年的《揭示小小的心灵世界——评儿童编舞家郭美怡》[1]；随后，在1995—2007年间，陆续有4篇文章发表。从2009年起，发表关于广东瑶族舞蹈的文章数量大体呈现逐年增长的趋势。

第二节　广东瑶族舞蹈研究现状

一、关于广东瑶族长鼓舞文化的研究

关于广东瑶族长鼓舞文化的研究，主要以广东排瑶长鼓舞、过山瑶小长鼓舞为研究对象展开，其包括了陈世莉的硕士学位论文《广东瑶族长鼓舞文

[1]　参见梁伦《揭示小小的心灵世界——评儿童编舞家郭美怡》，载《舞蹈》1994年第3期。

化研究——以广东连南瑶族自治县为例》①、王帅的硕士学位论文《广东瑶族长鼓舞文化研究》②、吴汉秋的论文《瑶族长鼓舞的文化内涵与艺术特征》③、王桂忠的论文《粤北瑶族长鼓舞文化力量与发展路径研究》④、陈敏的论文《广东连山瑶族小长鼓舞艺术特征探析》⑤、王桂忠的论文《广东瑶族长鼓舞的历史与现状分析》⑥、杜玮玮的论文《浅谈排瑶长鼓舞》⑦、眭美琳的论文《试论广东连南排瑶长鼓舞》⑧。这其中以陈世莉与王帅的硕士学位论文为代表。陈世莉的硕士学位论文《广东瑶族长鼓舞文化研究——以广东连南瑶族自治县为例》，从"源""形""意"三个方面提出了自己的见解，文中先静态描述了长鼓舞的历史、种类和长鼓的类型、制作方法；随后，通过动态微观分析，以"盘王节"中的长鼓舞为个案，论述了长鼓舞文化，解构了表演仪式，解析了形态特征，特别是从长鼓舞的文化功能、多元文化价值、象征符号等方面较为深入地论述了长鼓舞的文化内涵。⑨而王帅的硕士学位论文《广东瑶族长鼓舞文化研究》则另寻视角，从长鼓舞的生态环境、历史沿革、内容形式、文化特性与价值等方面论述了长鼓舞文化，特别是将长鼓舞的文化精神内涵解析为传统文化精神、民俗文化精神、山地文化精神，这一见解颇为独到、深入。⑩

① 参见陈世莉《广东瑶族长鼓舞文化研究——以广东连南瑶族自治县为例》，广东技术师范学院民族学硕士学位论文，2012 年。

② 参见王帅《广东瑶族长鼓舞文化研究》，中国艺术研究院舞蹈学硕士学位论文，2015 年。

③ 参见吴汉秋《瑶族长鼓舞的文化内涵与艺术特征》，载《大舞台》2015 年第 8 期。

④ 参见王桂忠《粤北瑶族长鼓舞文化力量与发展路径研究》，载《韶关学院学报》2016 年第 1 期。

⑤ 参见陈敏《广东连山瑶族小长鼓舞艺术特征探析》，载《大众文艺》2016 年第 24 期。

⑥ 参见王桂忠《广东瑶族长鼓舞的历史与现状分析》，载《韶关学院学报》2008 年第 2 期。

⑦ 参见杜玮玮《浅谈排瑶长鼓舞》，载《神州民俗》2011 年第 3 期。

⑧ 参见眭美琳《试论广东连南排瑶长鼓舞》，载《宜春学院学报》2016 年第 5 期。

⑨ 陈世莉：《广东瑶族长鼓舞文化研究——以广东连南瑶族自治县为例》，广东技术师范学院民族学硕士学位论文，2012 年。

⑩ 王帅：《广东瑶族长鼓舞文化研究》，中国艺术研究院舞蹈学硕士学位论文，2015 年。

二、关于广东瑶族长鼓舞文化传承研究

关于广东瑶族长鼓舞文化传承研究的期刊文献主要有林薇佳的论文《从分析连南排瑶长鼓舞的传承方式到与"现代学徒制"模式的思考》①、王帆的论文《连南瑶族长鼓舞的传承与保护——以广东省连南瑶族县为例》②、王桂忠、陈星潭的论文《粤北瑶族长鼓舞文化传承研究》③、金美月的论文《瑶族"长鼓"在高等艺术院校的传承与实践》④、黄虹的论文《地方性特色舞蹈在高职艺术专业教学中的传承与发展——以瑶族舞蹈为例》⑤。这其中以王桂忠、陈星潭的论文和金美月的论文为代表。王桂忠、陈星潭在论文《粤北瑶族长鼓舞文化传承研究》中指出了瑶族长鼓舞文化传承的困境，提出了"多渠道传承"和"多层面发展"的长鼓舞文化传承策略。⑥金美月在论文《瑶族"长鼓"在高等艺术院校的传承与实践》从高等艺术院校对瑶族"长鼓"传承方式的视角指出，"高等艺术院校是瑶族'长鼓'舞蹈文化集教学、科研、艺术创作于一体的传承机制"，这在挖掘、整理、发展瑶族长鼓舞蹈文化的实践中，弥补了瑶族长鼓舞传承方式的不足。她还倡导在教学中继承、在研究中发展、在创作表演中升华。⑦

① 参见林薇佳《从分析连南排瑶长鼓舞的传承方式到与"现代学徒制"模式的思考》，见《民俗非遗研讨会·神州民俗会议论文集》2015 年 12 月（下），第 66—69 页。

② 参见王帆《连南瑶族长鼓舞的传承与保护——以广东省连南瑶族县为例》，载《戏剧之家》2016 年第 8 期。

③ 参见王桂忠、陈星潭《粤北瑶族长鼓舞文化传承研究》，载《韶关学院学报》2015 年第 4 期。

④ 参见金美月《瑶族"长鼓"在高等艺术院校的传承与实践》，载《舞蹈》2014 年第 12 期。

⑤ 参见黄虹《地方性特色舞蹈在高职艺术专业教学中的传承与发展——以瑶族舞蹈为例》，载《清远职业学院学报》2016 年第 5 期。

⑥ 王桂忠、陈星潭：《粤北瑶族长鼓舞文化传承研究》，载《韶关学院学报》2015 年第 4 期。

⑦ 金美月：《瑶族"长鼓"在高等艺术院校的传承与实践》，载《舞蹈》2014 年第 12 期。

三、关于广东瑶族"舞火狗"的个案研究

关于"舞火狗"的个案研究较为丰富，涉及了广东龙门蓝田瑶族"舞火狗"的文化内涵、传承保护、舞台编创、交叉学科研究等方面。例如，石硕的硕士学位论文《"舞火狗"的文化内涵及瑶族文化遗产的保护》及宋俊华、杨慧红、安婧的论文《蓝田瑶族"舞火狗的文化类征与保护价值"》主要围绕"舞火狗"文化内涵与保护展开探究。①聂舒欣的硕士学位论文《广东龙门蓝田瑶族"舞火狗"舞台创编探析》主要论述了"舞火狗"的舞台创编。②潘多玲的论文《广东龙门蓝田瑶族"舞火狗"的传承现状研究》重点分析了"舞火狗"的传承现状。③眭美琳的论文《蓝田瑶族"舞火狗"的人类学解读》运用人类学理论对"舞火狗"进行了交叉学科的全新的解读。④

四、关于广东瑶族舞蹈创作研究

关于广东瑶族舞蹈创作研究的理论成果数量较少、研究深度相对浅显，主要有赵勇的论文《广东连南瑶族舞蹈编创现状分析及思考》⑤、陈燕敏的论文《连南瑶族舞蹈创编现状分析及若干思考》⑥。这其中以赵勇的论文《广东连南瑶族舞蹈编创现状分析及思考》为代表。该论文分析了广东连南瑶族舞蹈编创的

① 参见石硕《"舞火狗"的文化内涵及瑶族文化遗产的保护》，暨南大学文艺学硕士学位论文，2010 年；宋俊华、杨慧红、安婧《蓝田瑶族"舞火狗的文化类征与保护价值"》，载《文化遗产》2010 年第 3 期。

② 参见聂舒欣《广东龙门蓝田瑶族"舞火狗"舞台创编探析》，广州大学舞蹈（专业学位）硕士学位论文，2016 年。

③ 参见潘多玲《广东龙门蓝田瑶族"舞火狗"的传承现状研究》，载《北京舞蹈学院学报》2010 年第 3 期。

④ 参见眭美琳《蓝田瑶族"舞火狗"的人类学解读》，载《大舞台》2010 年第 11 期。

⑤ 参见赵勇《广东连南瑶族舞蹈编创现状分析及思考》，载《艺海》2014 年第 5 期。

⑥ 参见陈燕敏《连南瑶族创编现状分析及若干思考》，载《大众文艺》2016 年第 18 期。

现状，指出"当下在编创上面临的现状包括：形式上，样式繁多却没有表现出连南瑶族舞蹈原本独有的艺术形式；风格上，没有明确连南瑶族舞蹈的概念属性"，主张连南瑶族舞蹈创作要"植根地域文化与民族民俗，深入瑶族民族生活，创作具有明确地域民族风格属性的舞蹈作品"。[①]

五、关于广东瑶族舞蹈的美学研究

关于广东瑶族舞蹈美学研究的成果较少，有待学者进一步深入研究。目前，在知网只能检索到两篇相关期刊论文，分别是肖蕊恋的论文《广东清远连南八排瑶长鼓舞审美特征初探》[②]和赵勇的论文《由"美"中来再到"美"中去——初探瑶族长鼓舞之美》[③]。肖蕊恋的论文《广东清远连南八排瑶长鼓舞审美特征初探》以广东连南的八排瑶长鼓舞为研究个案，从长鼓舞传说、长鼓舞动作套路、长鼓形制等方面探讨了长鼓舞的审美特征。[④]赵勇的论文《由"美"中来再到"美"中去——初探瑶族长鼓舞之美》从长鼓舞的传说、历史渊源、演变由来，长鼓形制工艺、长鼓舞动作动律的自身，以及长鼓舞与瑶族人文迁徙文化、自然生态的审美关联三个方面展开了长鼓舞审美特征探讨。[⑤]

六、关于广东瑶族舞蹈教学与教材研究

关于广东舞蹈教学和教材的研究较多，但针对广东瑶族舞蹈教学与教材的

① 赵勇：《广东连南瑶族舞蹈编创现状分析及思考》，载《艺海》2014年第5期。

② 参见肖蕊恋《广东清远连南八排瑶长鼓舞审美特征初探》，载《舞蹈》2016年第7期。

③ 参见赵勇《由"美"中来再到"美"中去——初探瑶族长鼓舞之美》，载《黄河之声》2013年第10期。

④ 肖蕊恋：《广东清远连南八排瑶长鼓舞审美特征初探》，载《舞蹈》2016年第7期。

⑤ 赵勇：《由"美"中来再到"美"中去——初探瑶族长鼓舞之美》，载《黄河之声》2013年10期。

研究较少，且针对性不强。如孟超的论文《岭南舞蹈教材建设研究》、胡骁和何喆的论文《岭南民间舞蹈教材建设对广东高等教育的意义》均针对岭南舞蹈教材的建设与价值意义展开，提出将广东瑶族舞蹈列为地域代表性舞种，将其作为岭南舞蹈教材的重要组成部分，建设岭南瑶族舞蹈教材。[①] 此外，关于广东舞蹈教学和教材研究的文献是作者从各自的教学视角展开的。例如，袁正一的论文《南岗瑶族长鼓舞艺术特色与教学思考——连南瑶族自治县南岗排长鼓舞采风报告》从民间教学传承视角记录和思考了连南南岗村的长鼓舞传承。[②] 廖萍、王海英的论文《寓传于教——广东岭南民族民间舞蹈的课堂传承》将广东瑶族长鼓舞作为岭南民族民间舞蹈的重要组成部分，提出加强对岭南舞蹈的挖掘、整理、研究，将其纳入高校民族民间舞蹈教学体系，依托课程教学，构建岭南舞蹈理论体系，促进岭南舞蹈发展。[③]

七、关于广东瑶族舞蹈音乐研究

对广东瑶族舞蹈音乐的研究主要有蒲涛的论文《粤北瑶族"长鼓舞"音乐文化特征探析》、王珊铭的论文《粤北瑶族长鼓舞表演仪式及其音乐文化研究》。其中蒲涛的论文《粤北瑶族"长鼓舞"音乐文化特征探析》从长鼓舞的起源与特点出发，较为全面地分析了粤北长鼓舞音乐文化具有传统性、地域性、交融性、社会性、娱乐性等特征。[④] 而王珊铭的论文《粤北瑶族长鼓舞表演仪式及其

[①]　参见孟超《岭南舞蹈教材建设研究》，载《北京舞蹈学院学报》2016 年第 2 期；胡骁、何喆《岭南民间舞蹈教材建设对广东高等教育的意义》，载《北京舞蹈学院学报》2014 年第 1 期。

[②]　参见袁正一《南岗瑶族长鼓舞艺术特色与教学思考——连南瑶族自治县南岗排长鼓舞采风报告》，载《广东省民俗文化研究会会议论文集》2015 年第 12 期。

[③]　参见廖萍、王海英：《寓传于教——广东岭南民族民间舞蹈的课堂传承》，载《舞蹈》2015 年第 5 期。

[④]　参见蒲涛《粤北瑶族"长鼓舞"音乐文化特征探析》，载《广西艺术学院学报（艺术探索）》2007 年第 5 期。

音乐文化研究》则另寻路径，对粤北瑶族长鼓舞音乐从音乐文化的视角展开了研究。①

八、关于广东瑶族舞蹈道具研究

关于广东瑶族舞蹈道具研究的成果较少，主要有王恺的论文《瑶族舞蹈的道具运用与形象塑造》②、黄虹的论文《广东民间舞道具表演之运用——以清远瑶族长鼓舞为例》。其中，黄虹的论文《广东民间舞道具表演之运用——以清远瑶族长鼓舞为例》诠释了瑶族长鼓舞道具——长鼓具有渲染作品氛围、维系情节的功能，还辨析了长鼓具有符号意义、象征意义、应用与现实意义。③

九、关于广东瑶族舞蹈与民族传统体育学的交叉研究

王桂忠的论文《关于广东瑶族传统体育资源及发展状况分析》④ 和王桂忠、张晓丹、吴武彪的论文《广东瑶族长鼓舞的健身娱乐价值及文化特征研究》均将长鼓舞纳入民族传统体育学范畴并进行了交叉学科研究。其中，王桂忠、张晓丹、吴武彪的论文《广东瑶族长鼓舞的健身娱乐价值及文化特征研究》较为深入地指出了瑶族长鼓舞具有促进人体体能发展与增强体质的健身价值和宣泄

① 参见王珊铭《粤北瑶族长鼓舞表演仪式及其音乐文化研究》，载《民族音乐》2009年第4期。

② 参见王恺《瑶族舞蹈的道具运用与形象塑造》，载《戏剧之家》2016年第23期。

③ 参见黄虹《广东民间舞道具表演之运用——以清远瑶族长鼓舞为例》，载《长春理工大学学报》2013年第4期。

④ 参见王桂忠《关于广东瑶族传统体育资源及发展状况分析》，载《中国体育科技》2002年第8期。

情感、愉悦身心的娱乐价值，并诠释了长鼓舞具有传统性、地域性、交融性、社会性的文化特征。[①]

第三节 广东瑶族舞蹈研究的特点与趋势

一、研究特点

综观上述研究成果，1994—2016 年国内期刊发表的论文和硕士学位论文中关于广东瑶族舞蹈研究有以下三个特点。

（一）研究视角多元化

通过上一节的介绍我们可知，关于广东瑶族舞蹈的研究视角不仅涉及其本体研究——舞蹈形态学，还涉及了交叉学科研究。从舞蹈本体的视角看，广东瑶族舞蹈研究涉及了舞蹈文化、舞蹈教育、舞蹈创作、舞蹈审美、舞蹈道具等方面；从交叉学科视角看，广东瑶族舞蹈研究涉及了历史学、教育学、体育学、音乐学、人类学等学科的融合研究。多元化的研究视角，为广东瑶族舞蹈的研究注入了新的活力，促进该地域舞蹈健康持续发展。

（二）研究内容集中化

关于广东瑶族舞蹈的研究内容相对集中（见表 8-2）。在本次检索到的 58 篇期刊与硕士学位论文中，剔除部分非相关的文献，得到有效文献 32 篇。其中，关于广东瑶族长鼓舞文化与传承研究的文献有 13 篇，占有效文献总数的 41%；关于广东瑶族"舞火狗"个案研究的文献有 5 篇，占有效文献总数的 16%。由此可见，关于广东瑶族舞蹈的研究主要集中在瑶族长鼓舞文化与传承和"舞火狗"的个案研究上，研究内容多以瑶族长鼓舞、"舞火狗"为研究对象，分析其艺术文化内涵、文化传承、艺术特征等；或以研究对象的历史渊源、形成机理、艺术特征为切入点进一步阐释文化韵味与传承价值。

① 参见王桂忠、张晓丹、吴武彪《广东瑶族长鼓舞的健身娱乐价值及文化特征研究》，载《广州体育学院学报》2003 年第 3 期。

表 8-2　检索文献情况一览

单位：篇

序号	研究内容	核心期刊	非核心期刊	硕士学位论文	文献数量
1	广东瑶族长鼓舞文化研究	1	5	2	8
2	广东瑶族长鼓舞文化传承研究	1	4	0	5
3	广东瑶族"舞火狗"的个案研究	2	1	2	5
4	广东瑶族舞蹈创作研究	0	2	0	2
5	广东瑶族舞蹈的美学研究	1	1	0	2
6	广东瑶族舞蹈教学与教材研究	3	1	0	4
7	广东瑶族舞蹈音乐研究	1	1	0	2
8	广东瑶族舞蹈的民族传统体育学研究	2	0	0	2
9	广东瑶族舞蹈道具研究	0	2	0	2
	合计	11	17	4	32

（三）高校教师为研究队伍主体

以高校教师为代表的研究人员逐渐成为广东瑶族舞蹈研究队伍的主力军。此研究队伍涵盖了中国艺术研究院、华南师范大学、星海音乐学院、广州大学、韶关学院、广东技术师范学院等院校。例如，以广州大学音乐舞蹈学院潘多玲教授为首，与眭美琳、聂舒欣、陈敏等共同形成了以广东龙门蓝田瑶族"舞火狗"为主要研究对象的研究队伍。又如，以韶关学院王桂忠教授为代表，与蒲涛、王珊铭、陈星潭、赵勇等共同组成了以瑶族长鼓舞为主要研究对象的研究队伍。该队伍成员根据自身的研究专长及研究方向，并重视理论研究，现已产出了一些阶段性研究成果。

二、研究趋势

（一）"起步晚、发展快"的研究趋势

从检索的期刊文献数据分布看，对广东瑶族舞蹈的研究最早见于 20 世纪

90 年代。关于国内的瑶学与瑶族音乐研究，学者覃乃昌的论文《20 世纪的瑶学研究》①、吴宁华的论文《瑶族音乐研究综述》②、陈鹏的论文《20 世纪以来瑶族民间传统音乐研究综述》③ 均提出，真正意义的瑶学研究与瑶族音乐研究始于 20 世纪 20 年代。由此可见，与国内的瑶族音乐研究对比，对广东瑶族舞蹈的研究足足晚了 70 年。广东瑶族舞蹈研究在起步晚、基础差、研究队伍薄弱的情况下，从 20 世纪 90 年代后期开始，随着改革开放逐步深入、经济快速发展，广东从全国各地吸纳了大批舞蹈研究人员，其中，部分舞蹈研究人员加入了广东瑶族舞蹈的研究领域。从本次检录的文献分析可知，有关广东瑶族舞蹈的研究文献在 20 世纪 90 年代后在数量上呈现逐年增长的态势，且研究成果的质量不断提升，特别是发表在《北京舞蹈学院学报》《舞蹈》等中文核心期刊的论文主要集中在 2010—2016 年的 6 年间。

（二）从单一舞蹈本体研究向多元学科交叉研究转变的趋势

从检索的期刊文献研究视角看，广东瑶族舞蹈研究趋势从早期的单一舞蹈本体研究开始向近年的多元学科发展，主要涉及历史学、教育学、体育学、音乐学、人类学等多个学科领域。例如，对广东瑶族长鼓舞的研究从刚开始的舞蹈本体形态特征研究逐步向舞蹈历史、文化内涵、传承保护、教学、体育健身等多元学科交叉研究转变。由此可见，未来广东瑶族舞蹈研究将透过舞蹈本体，探寻舞蹈蕴含的价值意义，向更深层次、更全方位的多元交叉学科研究方向发展。

①　参见覃乃昌《20 世纪的瑶学研究》，载《广西民族研究》2003 年第 1 期。

②　参见吴宁华《瑶族音乐研究综述》，载《中国音乐》2014 年第 2 期。

③　参见陈鹏《20 世纪以来瑶族民间传统音乐研究综述》，载《广西民族研究》2017 年第 2 期。

第四节　广东瑶族舞蹈研究与发展建议

通过上述对广东瑶族舞蹈的研究现状、特点与趋势的分析，可以发现广东瑶族舞蹈研究取得了一定成绩，但也存在一些有待解决的问题，接下来本书针对这些问题提出以下思考与意见，以供参考。

一、瑶族舞蹈基础性研究成果的完整性、系统性有待完善

一方面，广东瑶族舞蹈研究起步晚、发展快，研究人员近年来基本经历的是"跳起来摘桃子"的研究发展模式，而快速发展的同时必然带来一些问题。例如，研究人员在做基础研究时，多选择从易、快、多出成果的领域展开研究工作，而需耗费大量时间、精力、财力的学术研究领域仍处于空白，致使广东瑶族舞蹈基础性研究缺乏完整性，制约其未来研究发展。鉴于此，本书认为，广东各个地市、县文化管理机构应联合力量针对性地开展瑶族舞蹈基础性专项研究，以弥补相关基础性研究环节的缺失。另一方面，研究人员早期多各自为伍，加之广东瑶族族群分布扩散、支系多，舞蹈种类繁杂，导致该领域研究成果零星、散乱，且舞蹈基础研究不够扎实和系统。鉴于此，建议成立专门的广东瑶族舞蹈研究学会，整合广东全省乃至全国的研究力量投入瑶族舞蹈研究，同仁们相互交流学习，商榷明辨广东瑶族舞蹈体系相关问题，以系统解决广东瑶族舞蹈基础研究的问题，便于瑶族舞蹈研究的深入开展。

二、瑶族舞蹈研究的视野还应进一步拓宽延伸

近年来，虽然广东瑶族舞蹈研究从单一舞蹈本体研究向多元学科交叉研究转变，但从研究成果看依旧存在横向与纵向上的问题。从横向看，目前广东瑶

族舞蹈的研究成果主要集中于与教育学、体育学、音乐学、人类学等学科的交叉融合，建议继续拓宽多元学科研究领域，引入民族学、民俗学、宗教学等学科研究。从纵向看，广东瑶族舞蹈与多元学科交叉研究亟待扩展深度和广度。建议研究人员拓宽研究视野，提高综合素养，加强多元学科交叉研究能力。此外，还应加强对广东瑶族舞蹈横向的对比研究。例如，广东瑶族舞蹈既要与湖南、广西的瑶族舞蹈进行对比研究，又要加强自身地域瑶族舞蹈的研究深度，从而产出有学术深度、高质量的成果。

三、瑶族舞蹈应用性研究应该凸显研究地位

广东瑶族舞蹈是一种地域民间传统瑶族舞蹈，如广东连南瑶族自治县的排瑶《长鼓舞》、乳源瑶族自治县的《拜盘王》均为国家级非物质文化遗产。传承和保护广东瑶族舞蹈的根本做法在于让这些非物质文化遗产回归到社会需求的功用中。因此，我们应该重视其应用性研究。第一，重视广东瑶族舞蹈创作的理论研究，创作出瑶族舞蹈艺术精品，服务于当下人民日益增长的文化需求。第二，扩大广东瑶族舞蹈的应用领域研究，如王桂忠、张晓丹、吴武彪在论文《广东瑶族长鼓舞的健身娱乐价值及文化特征研究》中提出的，将瑶族舞蹈应用于城乡居民健身娱乐。未来还可尝试将其引入广场舞、健身、旅游、休闲、娱乐等领域。第三，加强广东瑶族舞蹈应用学校教育的研究。虽然现有的研究成果多有提及将广东瑶族舞蹈纳入岭南舞蹈教材，实现瑶族传统舞蹈的学校传承，但是，直至当下专门编写并出版的广东瑶族舞蹈教材或教学专著成果相当有限。

四、瑶族舞蹈传承、发展研究应搭建新时代信息多元化发展平台

瑶族舞蹈作为民族传统文化的重要组成部分，其传承、发展研究意义重大。广东瑶族舞蹈该如何利用自身地域信息优势传承和发展值得思考。瑶族舞蹈的

传承研究应充分利用新时代信息多元化发展资源优势，搭建瑶族舞蹈的信息数字资源库、网络点播、网络教学、研究交流、推广应用等平台，让传统瑶族舞蹈搭上"信息多元化"的时代快车，使民族传统舞蹈文化遗产借助信息平台焕发新的气息。

近二十年来，广东瑶族舞蹈研究取得了一定成绩，其研究队伍、研究视角、研究内容都有较快发展，为未来的研究工作奠定了较好的基础。与此同时，我们也看到了其在基础性研究和应用性研究上的不足，以及在研究程度上不够深入。因此，亟待更多学者加入，从而有效地推进广东瑶族舞蹈整体性、系统性、前沿性的研究工作，实现广东瑶族舞蹈乃至国内瑶族舞蹈的传承与蓬勃发展！

第九章

乳源瑶族舞蹈当代多维度探讨 *

乳源瑶族系"勉语"瑶族的一支，作为一种地域性民族概念，在本书中指粤北地区乳源瑶族自治县境内的瑶族。乳源瑶族瑶语自称为"勉"，他称为"过山瑶"。当地习惯根据瑶民居住山地位置与服饰等情况区分，如以县内南水河为界，居住在河西的称为"西边瑶"，居住河东的称为"东边瑶"。又有"深山瑶""浅山瑶"等称谓。另根据史书文献记载：乳源地区还有"板瑶""民瑶"等称谓。① 乳源瑶族舞蹈作为一种地域文化现象和社会文化产物，是乳源瑶族人民在长期迁徙、生产生活、劳动中创造并流传至今的舞蹈。因受地域、自然、人文等因素的影响，长期聚居于粤北乳源山区的瑶族人民创造与流传了山地性舞蹈形态明显和地域民族特色鲜明的乳源瑶族舞蹈。

舞蹈作为一门综合性的艺术门类，影响其产生动机、形成机理与发展进程的因素是复杂多元的。为了探析神秘而真实的舞蹈艺术，近代研究学者提出了多种解读方式与研究理论：以文化学为基础，将舞蹈作为一种文化现象进行文化解读；以地理学为基础，探析影响舞蹈的地理生态成因；以民族宗教学为基础，舞蹈成了民族符号与宗教信仰具象体现；以音乐学为基础，辩证了舞音关系，总结出舞蹈为音乐的外在形态呈现；以舞蹈学为基础，分析了舞蹈动作形态特征，提出了舞蹈本体论。乳源瑶族舞蹈作为舞蹈艺术中地域民族舞蹈的一

＊　本章内容原载于《黄河之声》2017 年第 6 期，收录时有修改。

①　盘万才、房先清收集，李默编著：《乳源瑶族古籍汇编》，广东人民出版社 1997 年版。

个种类，其产生、发展、演变的过程亦是复杂多元的。本章以上述研究课题为基础，对乳源瑶族舞蹈的产生、发展、演变进行了多维度的探讨。

第一节　地域历史文化与乳源瑶族舞蹈的关系

乳源虽处粤北山区，却历史悠久，文化源远流长。据清康熙《乳源县志（卷一）》记载："乳源古曲江地，唐虞迄周为荒服，属扬州之境……秦属南海郡，汉高帝十一年，以南海诸郡封尉佗为南越王……"[1] 由此可见，乳源虽处荒芜之地，却早在秦汉时期就已纳入中央政权地方郡县管辖，几经历代行政管辖变化，至宋乾道三年（1167）始建乳源县，于中华人民共和国成立后的 1963 年成立乳源瑶族自治县。乳源拥有久远的历史，随着历代郡县管辖的变动，其地域经济获得发展，文化思潮也因此交流与融合。传承至今的乳源瑶族舞蹈仍留有历史的遗迹，在乳源拜盘王仪式中表现得尤为明显。该仪式除了通过宗教、音乐、舞蹈等形式来祭祀敬畏先祖、寄盼来岁年丰平安外，还有一项重要内容：瑶人自我认证是盘王子孙后代后，可享受历代帝王颁布的《过山榜》中施的洪恩，取得社会的认可及社会地位。《过山榜》是历代封建王朝颁发和更新换发安置、承认瑶族民众的官方文书，更是瑶族维护民族权利的凭证。乳源瑶族人民将历史文化融入拜盘王仪式，通过祭祀仪式、舞蹈、音乐等艺术手法表现出来。由此可见，地域历史上的经济、政治、社会思潮等因素是影响乳源瑶族舞蹈发展的外部因素。

[1]　[清]裘秉钫、庞玮：《[康熙]乳源县志》，清康熙二十六年（1687）点注本，乳源瑶族自治县志编委会 2001 年版。

第二节　人口迁移与迁徙文化对乳源瑶族舞蹈的影响

过山瑶是一个迁徙的民族，迁徙地域分布于我国多个省区市，以及越南、泰国、美国、加拿大等世界各地，正可谓瑶族的历史是一部"迁徙"的历史。随着瑶族的人口迁移，瑶族舞蹈从产生初期到发展演变过程均受到了这一迁徙文化影响。乳源作为过山瑶迁徙的重要聚居地之一，有着"世界过山瑶之乡"的美誉。追溯乳源瑶族的族源，清康熙《乳源县志（卷八）》记载："瑶人一种，惟盘姓八十余户为真瑶，皆盘瓠之裔，别姓亦八十余户。……（明）正德中，曲江油溪山瑶诱引为盗……"[①] 这是现存乳源县志关于瑶族的最早记载，表明在明代已有官方记载。由此可见，乳源瑶族早在明代便已经在乳源地区聚居，有盘姓八十余户、别姓亦八十余户的众多人口。那么，乳源瑶族又是何时迁徙而来的呢？经过前期学者查阅与研究《隋书·地理志》《评王卷牒》《过山榜》《接王书》《千年歌堂书》等诸多历史文献与瑶族典籍证实，乳源瑶族来源基本被学界确定为三种：一是来自湖广，二是来自福建，三是岭南原住民南迁流民瑶化。

在迁徙的过程中，为了传承各支系的源流与文化，势必需要借助某一个形式来记录自己的民族迁徙历史与文化。此时易于被瑶民接受且便于传承的瑶族民歌、舞蹈、刺绣等艺术形式成为传承民族迁徙文化的重要手段。因此，舞蹈艺术成了瑶族迁徙文化依附的动态物质载体，使得乳源瑶族舞蹈表达的内容扩大、内涵丰富，而民族迁徙历史文化则成为乳源瑶族舞蹈重要的表达内容之一。此外，不同支系的瑶族民众先后迁徙集聚乳源地区，他们的舞蹈形式与舞蹈表达内容、方式或多或少存在一定差异。不同时期、不同支系的瑶族舞蹈汇入乳源地区时，在其舞蹈内部因素的相互影响下相互继承与借鉴、革新与创造，实现了乳源瑶族舞蹈的演变与发展。民族迁徙文化成了乳源瑶族舞蹈重要的表达内容与题材。

① ［清］裘秉钫、庞玮：《［康熙］乳源县志》，清康熙二十六年（1687）点注本，乳源瑶族自治县志编委会 2001 年版。

第三节　人文、自然生态对乳源瑶族舞蹈本体动作的影响与塑造

乳源地处粤北山区、南岭腹地，西北连接湖南宜章。乳源地域的湖光山色、崇山峻岭，形成了民风淳朴的山地风景，山水相连、连通南北，楚地文化与岭南文化交融。乳源瑶族人民就分布在此地的大瑶山深处，在山头、山腰、山坑、田峒、山窝之间，依山而居、邻水而聚，其居住地的海拔高度一般都在500米以上。乳源瑶族先民迁徙此地，在独特的人文、自然生态的影响下，乳源瑶族舞蹈动作具有明显的山地性特征。其舞蹈动作节奏明快，富有动律性。日常劳作生产的身体语汇不断演变并融入舞蹈，与古朴的山地民族人文气质相得益彰，形成了风格古朴、动作典雅质朴的乳源瑶族舞蹈。从瑶族舞蹈的内在力量分析，乳源瑶族人民世代依居山野，日常上山、下山均在山地中行走劳作，长此以往，瑶族民众的腿部肌肉得到了较大程度的锻炼。其腿部力量在乳源瑶族舞蹈的技艺和主干动作上表现得淋漓尽致。瑶族舞蹈动作的发力点主要集中在腿部，膝盖弯曲形成半蹲或全蹲且身体重心向前的体态，腿部的抬腿、撒腿、跨腿类似"登山下阶"与"跋山涉水"。舞蹈在简洁明快的音乐节奏映衬下，特别是舞蹈拧转、蹲起的腿部技术动作对小腿肌肉起到了重要的运动力学作用。可见，乳源独特的人文、自然生态对乳源瑶族舞蹈本体动作的影响表现在动作形态、动作动律、动作元素、动作风格上，在乳源瑶族舞蹈本体形成与塑造中起到了举足轻重的作用。

第四节　文化融合中成就乳源瑶族舞蹈风格与特征

瑶族在魏晋南北朝前受道教影响较深，魏晋南北朝后受佛教和儒学的影响，信万物皆有"灵魂"，故无论男婚女嫁，或生老病死，或喜庆节日与铺路修桥、开耕建屋，等等，均聘请瑶族师爷占卦、请神驱鬼，祈求趋吉避凶。此时，

舞蹈成了宗教仪式中的重要组成部分。舞蹈融入宗教仪式为宗教仪式服务，成为宗教仪式程式外在的形式，如在"拜王""打幡""丧葬"等宗教仪式中。对"拜王"仪式中师爷的舞蹈动作分析，师爷手持法器的每一个动作都有东南西北四个方向之分，如此反复多次，俗称"请四方"。讲究四方平衡的舞蹈语言的形成，是舞蹈在宗教仪式的形态呈现。舞蹈在漫长的宗教仪式中衍生，演变中实现的第一次蜕变是加入了民族精神信仰，形成了以盘王为核心的祖宗崇拜、自然崇拜的原始信仰。乳源瑶族舞蹈在瑶族民众的传统宗教节日中扮演着重要的角色，成为民族传统节日的重要组成部分。在音乐的烘托下，瑶族人民载歌载舞，热热闹闹地从宗教仪式中脱离出来，自此，瑶族舞蹈也开始为民众的生产生活服务。舞蹈所表达的内容则由宗教扩大到民众的生产劳作、爱情生活，实现了其第二次蜕变。近代乳源瑶族舞蹈在舞台艺术的加工和民族符号的融入下，走出了神秘的宗教世界，从舞蹈语言、服饰、道具、舞台形式上实现了乳源瑶族舞蹈的定位。乳源瑶族舞蹈古朴、简单、节奏感强、动作变化少，随着音乐节奏一蹲一起，每一个动作都有东南西北四个方向，具有程式反复的艺术风格与特征。

　　以多重学科研究理论为支撑，将粤北乳源瑶族舞蹈置于当代学科进行多维度探析，有利于整合并分析影响乳源瑶族舞蹈的产生动机、形成机理与发展演变进程等因素，从而推动多维度视域下的粤北乳源瑶族舞蹈研究，为粤北地域瑶族舞蹈的传承发展奠定研究基础。

第十章

乳源过山瑶传统舞蹈形态特征及成因分析[*]

　　乳源过山瑶传统舞蹈是乳源过山瑶先民在长期生产实践中创造并流传至今的一种瑶族传统舞蹈艺术。该舞蹈形态典雅质朴、种类多样、特征鲜明，被誉为乳源过山瑶的"动态史书"。本章以舞蹈形态构成为切入点，对乳源过山瑶传统舞蹈的基本形态、形态种类、形态特征等形态构成进行了分析，并探析了其舞蹈形态特征的成因，以期为我国区域瑶族舞蹈艺术文化的发掘与整理提供参考。

　　千百年来，在粤北区域民族文化影响下，乳源过山瑶人民创造并孕育了独具特色的乳源过山瑶传统舞蹈。作为族群社会生活产物，其形成与族群迁徙、生产生活、精神信仰及生态环境等有着密切联系。作为瑶族先民在长期的生产劳动实践中创造，并逐步演变、流传至今的舞蹈，乳源瑶族传统舞蹈不仅是过山瑶民族传统文化的"动态"标识与族群记忆，更是一种区域民族文化现象和社会文化产物。本章从乳源过山瑶传统舞蹈的基本形态、形态种类、形态特征、成因等方面对其艺术形态构成进行分析探讨。

　　* 本章内容原载于《清远职业技术学院学报》2019年第6期，收录时有修改。

第一节　乳源过山瑶传统舞蹈的基本形态

　　乳源过山瑶传统舞蹈常将鼓、歌、舞融为一体，即鼓之、歌之、舞之，这与过山瑶人狩猎、农事和祭祀等生产生活有着密切的联系。乳源过山瑶传统舞蹈是粤北瑶族传统文化的"动态文化"载体和民族精神符号标识，集中反映了瑶族民众的生存环境、生产习俗、民族品格等深厚文化内涵，是中华优秀传统文化的重要组成部分。乳源过山瑶传统舞蹈主要包括铜铃舞、草席舞、打马纸兵舞、铙钹舞、番鼓舞等涉及习俗、宗教祭祀、节庆自娱性舞蹈种类，其基本形态主要表现在体态、动作、动律等方面。乳源过山瑶番鼓舞的基本形态如图10-1所示。

| 图 10-1　乳源过山瑶番鼓舞的基本形态

一、基本体态

　　乳源过山瑶传统舞蹈基本体态为正步位、脚尖自然地稍有外开站立，下身腿部屈膝，上身放松略有自然含胸。身体重心靠前，且重心主要集中在前脚掌上。手型多以手持道具握型，脚型多为自然的勾脚。手的常用位置在体侧或体前位，脚的常用位置为蹲踏步。

二、基本动作

乳源过山瑶传统舞蹈手部的动作灵活、形式变化多样，多以双膝为轴，带动上身做拧转、前倾、后仰、转身或扭动的舞蹈动作，腿部动作在微蹲、半蹲、全蹲的自然屈伸中有抬腿、撒腿、跨腿、辗转步、推拉步、走对角步等动作，步伐稳健，呈现矮、稳、颤的风格特点。

三、基本动律

乳源过山瑶传统舞蹈的律动感强，主要有蹲颤动律、拧圆动律、晃摆动律等。蹲颤动律的"蹲"是指腿部下蹲，"颤"是指膝盖的颤动。拧圆动律的"拧"是指躯干的横拧划圆。晃摆动律的"晃"和"摆"指身体的晃动和鼓的摆动。舞蹈动律的要领是强拍向下而弱拍向上，蹲颤必须有力，富有弹性。

第二节　乳源过山瑶传统舞蹈的形态种类和特征

乳源过山瑶传统舞蹈的功用伴随着乳源过山瑶人生产生活需求变化而不断发生演变。在民族审美的中介下，舞蹈的功用与反映的内容也发生了变化，内容涉及瑶人生活的方方面面，直接或间接地反映出乳源过山瑶人的民族信仰、生活愿景及看待世界万物皆"有灵"的精神世界观。在族群社会需求演变中，乳源过山瑶传统舞蹈作为瑶族传统文化的组成部分，其功用及表现在反映内容的演变下促成该舞蹈形态饱满、种类多样。乳源过山瑶传统舞蹈有独舞、男子双人舞、男子小组舞、男女小组舞，也有多人参与的群众性集体舞，还有铜铃舞、铙钹舞、草席舞、番鼓舞[1] 和打马纸兵舞等涉及习俗、宗教祭祀、节庆自娱性的舞蹈种类。

[1]　铜铃舞、铙钹舞、草席舞、番鼓舞的介绍参见本书第三至第六章。

一、舞蹈表现和反映内容复杂多样

乳源过山瑶传统舞蹈表现了瑶人在生产耕种、生活节庆、祭祀信仰等领域的族群状况，涉及瑶人生活的方方面面，直接或间接地反映出乳源瑶人民族信仰、生活愿景及看待世界万物皆"有灵"的精神世界观。例如，番鼓舞的稻作生产动作语汇就突出表现和反映了乳源过山瑶人迁徙至南岭走廊高山地带，利用亚热带山地独特的高山自然生态环境开垦梯田、开展高山水稻种植生产活动。透过舞蹈看文化现象，乳源过山瑶传统舞蹈既展现了乳源过山瑶人的智慧，将生产经验与艺术完美结合，又呈现了过山瑶族群生产生活状态，体现了人与自然生态、文化与艺术之间的联系。同时，乳源过山瑶传统舞蹈形式多样，有独舞、男子双人舞、男子小组舞、男女小组舞，亦有群众性集体舞。可见，乳源过山瑶传统舞蹈具有习俗性、宗教祭祀性、节庆自娱性、仿生性。

二、多与民族宗教仪式融合，渗透民族信仰的舞蹈功用

在表演乳源过山瑶传统舞蹈时，常融入民族宗教仪式程式的演进，表达节庆情感与仪式信仰，交替呈现着既有严谨规范的程式之美，又有自娱、活泼、生动的表演风格的特色。舞蹈多用于民族宗教祭祀与节庆祈愿，具有浓厚的民族宗教气息，表达的内容内涵丰富，意蕴深刻。由于乳源过山瑶族早期受道教影响较深，后期受佛教和儒学影响，瑶人深信万物皆有"灵魂"，在其精神信仰世界里无论生老病死，或男婚女嫁、喜庆节日、开耕造屋、修路铺桥等，均要聘请瑶族师爷占卦、请神驱鬼，祈求趋吉避凶。[1]乳源过山瑶传统舞蹈作为民族宗教仪式程式的重要组成部分，是民族宗教信仰等精神世界的外在物质形态载体。这种民族宗教信仰与舞蹈的密切关联，使其舞蹈除一般艺术审美、教育、

[1] 盘万才、房先清收集，李默编著：《乳源瑶族古籍汇编》，广东人民出版社1997年版，第4—5页。

娱乐的功能外，还对瑶族民众的社会生活起到了重要的作用与影响。正如德国民族学家威兹格兰所提出的论断："一切舞蹈原来都是宗教的。"[①] 舞蹈顺势被瑶族宗教信仰纳入，成为民族宗教仪式中的重要组成部分，通过宗教仪式的程式呈现。舞蹈以显性的外在形态发挥其特殊的功能，彰显了瑶人的社会地位、生产生活、精神信仰等。由此可见，乳源瑶族传统舞蹈通过民族宗教仪式中的构架，伴随舞蹈功能演变渗入了瑶人社会生活的方方面面，无论生与死，乃至瑶人精神世界均受其影响。

三、民族节庆、祭祀仪式中的舞蹈表演场域

乳源的过山瑶是一个多信仰的地域民族。在其信仰中，除原始"万物有灵"的自然崇拜信仰外，祖先崇拜是乳源过山瑶人的另一重要信仰构成。每当节庆或举行重大活动，过山瑶人均要举行祭祀仪式，打起番鼓，载歌载舞以缅怀祖先。其中，乳源地区的盘王节就是典型案例。盘王节又称"拜盘王""十月朝"，是瑶民每逢农历十月十六举行还盘王愿的一种祭祀祖先的仪式。届时，瑶族男女老少均身着节日盛装，聚集在一起载歌载舞，吹起牛角，跳起番鼓舞，感念祖先恩泽，祈愿美好生活愿景，以此纪念瑶族先祖盘王。因此，民族节庆及祭祀仪式是乳源过山瑶传统舞蹈的主要表演场域。

四、古朴、自然、贴切生态的山地性舞蹈特征

各地居民的体形、发育状况均在一定程度上受地域的自然环境之间的差异性影响，即某一地区自然环境各因素会影响长期生活和居住在当地的居民，也

① 转引自隆荫培、徐尔充《舞蹈艺术概论》，上海音乐出版社 2008 年版，第 94 页。

必定会在该地区人口体形的总体特征上留下烙印。[①]乳源过山瑶传统舞蹈的形成与发展必然受到生态环境的影响。乳源过山瑶人长期在南岭高山地带劳作、生产、定居，受山地生态环境的影响，乳源过山瑶传统舞蹈形成了典型的蹲屈动律，腿部、膝部以蹲屈为主的舞蹈动作，这既是山地环境形成的人体运动习惯，也是民族自然、朴实、贴近自然的审美观驱动的结果。正如资华筠、王宁所说："舞种的源流、功能与形态，是环境通过对舞体的影响与制约所决定，事实上就是环境与舞种之间相互选择的结果。"[②]

五、鼓之、舞之、乐之交织呼应

乳源过山瑶传统舞蹈的舞蹈动作节奏较为单一而明快。舞蹈伴奏一般以唢呐为主，配以大锣、大鼓、大钹、铙钹、小锣、小鼓等民族传统打击乐器。在伴奏中，根据舞蹈表演场所、功用的实际需要，伴奏音乐有"大吹大打"与"小吹小打"之分。所谓的"大吹大打""小吹小打"，是根据需求来调整伴奏打击乐器的数量、规模与设置。[③]作为唯一的吹管旋律乐器，唢呐在演奏时音色明亮、旋律优美抒情。唢呐旋律节奏会根据表演场合等因素发生变化，使得伴奏音乐时而明朗热烈，时而抒情婉约。大鼓融入传统的民族打击乐器伴奏，处于总领地位。舞蹈伴奏音乐呈现气氛热烈、节奏明快的特点。例如，乳源过山瑶番鼓舞表演时，舞者在不断反复蹲起、跳动的表演过程中，舞动着手中的番鼓，在伴奏音乐的映衬下，鼓之、舞之、乐之交织呼应，时而明朗热烈，时而抒情婉约，风格古朴、典雅的舞蹈语汇与音乐相得益彰、交织呼应，显现出乳源过山瑶传统舞蹈独具一格的风格特征。

① 刘丹：《拉班舞谱视野下的中国民族民间舞蹈形态分析》，载《北京舞蹈学院学报》2012年第1期。

② 资华筠、王宁：《舞蹈生态学》，文化艺术出版社2012年版，第106页。

③ 王珊铭：《粤北瑶族长鼓舞表演仪式及其音乐文化研究》，载《民族音乐》2009年第4期。

第三节　乳源过山瑶传统舞蹈的舞蹈形态成因

一、生产生活的影响

任何艺术总是依存于一定的社会文化背景来表达社会生活中人们的思想感情，因此，族群的生产生活必然也会影响艺术的发展。[①]乳源过山瑶传统舞蹈受族群生产生活的影响较大，可以说是族群生活的现实写照。乳源过山瑶传统舞蹈的取材、表现、反映族群生产生活的舞蹈形态种类不胜枚举。例如，铙钹舞取材于乳源过山瑶高山地带开垦梯田、开展稻作生产劳动，表现了乳源过山瑶人稻作生产中犁田、耙田、插秧、耘田、割禾、打谷、挑谷等核心生产环节，反映了族群社会生活的现实，凸显了族群社会的智慧，实现了生产生活与艺术的完美结合。此外，乳源瑶族作为"勉语"盘瑶支系，其民族迁徙文化在族群文化中占有重要地位，产生了深远影响。例如，番鼓舞可以说是瑶族族群迁徙历史的"动态"记忆，其"建屋长鼓舞"部分详尽生动地描述了过山瑶在迁徙地建屋安家的场面，整个舞蹈通过砍树、锯木、锯木板、量地、挖地基、砌墙、盖房7个主题，计28套动作来表现及反映族群迁徙生活。在族群生产生活的影响下，乳源过山瑶舞蹈形态形成了典雅质朴、贴切民族社会生活的特征。舞蹈和其他文化现象一样，自有它的产生、发展与消亡的规律。[②]而社会生产生活则是影响舞蹈形态特征的重要因素之一。

二、仪式的影响

瑶族作为一个多信仰的民族，他们崇拜万物"有灵"，仪式感是瑶人生活的

① 赵云艳：《土家族"摆手舞"的形态种类及形成原因》，载《曲靖师范学院学报》2011年第4期。

② 罗雄岩：《中国民间舞蹈文化》，上海音乐出版社2006年版，第14页。

重要组成部分。在乳源地区的过山瑶人无论是婚丧嫁娶，还是生老病死，均离不开民族宗教各类仪式，如象征成年的"挂灯"仪式、凸显社会地位的度身仪式、向往精神层面的"打幡"仪式、缅怀祖先的"拜盘王"仪式。舞蹈既是仪式的重要组成部分，又是仪式的外在表现形态。乳源过山瑶传统舞蹈绝大多数都与乳源过山瑶的宗教祭祀、民族节日、婚丧嫁娶等仪式紧密联系，其民族舞蹈、音乐、器乐演奏与民族相关仪式密不可分。例如，乳源过山瑶的铙钹舞就在"敬家先"仪式中表演，铜铃舞就在"请神送神"仪式中表演，草席舞就在"辟邪"仪式中表演。乳源过山瑶传统舞蹈在民族仪式的影响下，因常在演进中融入民族宗教仪式程式，以表达节庆情感与仪式信仰，形成了特有的表演程式和舞蹈功用，交替呈现着既有严谨规范的程式之美，又有自娱、活泼、生动的表演风格的特色。乳源过山瑶传统舞蹈多用于民族宗教祭祀与节庆祈愿仪式，具有浓厚的民族宗教气息，呈现了其表达内容内涵丰富、意蕴深刻的形态特征。

三、风俗习惯的影响

乳源过山瑶传统舞蹈与其区域民族风俗习惯有着密切联系。比如，乳源过山瑶在每年农历十月十六日均要举行盛大的盘王节（又称"十月朝"）以祭祀祖先盘王。盘王节是乳源过山瑶的重大民族民俗节日，是海内外过山瑶同胞齐聚的盛会，他们身着民族节日盛装载歌载舞欢度盘王节。这一民族风俗习惯从两个方面影响着乳源过山瑶传统舞蹈的发展。一是固有的传统习俗促进了乳源过山瑶传统舞蹈的纵向传承。相对固定的舞蹈风格、典型动律在民族风俗习惯提供的特殊节庆场域伴随传统节庆的举行而传承，实现了乳源过山瑶传统舞蹈古朴、刚劲的风格，以蹲、屈、圆、拧为美的民族审美范式得以继承。二是多样的风俗舞蹈促进了该舞蹈的横向交流、借鉴与发展。当分布世界各地的过山瑶同胞齐聚盘王节盛会时，他们不仅带来了各自的过山瑶传统舞蹈，更带来了既有共同点、又有差异性的民族风俗文化。他们互相交流借鉴，实现了过山瑶传统舞蹈技艺的不断提高，使其表演性、展示性不断强化，凸显了过山瑶人民特

有的古朴、热情、活力，展现了瑶族人民的艺术创造智慧。

乳源过山瑶传统舞蹈作为区域瑶族文化的重要组成部分，随着乳源过山瑶先民在长期生产生活的民族历史演变，并逐步形成了区域瑶族传统舞蹈艺术形态。其舞蹈与乳源过山瑶人的生产生活、民族节庆仪式、风俗习惯息息相关，是紧密联系过山瑶人一生的艺术活动，更是过山瑶历史文化的动态呈现。乳源过山瑶传统舞蹈的基本形态、形态种类、形态特征、形态成因等艺术形态构成，从侧面折射了广东乳源过山瑶族群的社会文化形态、民族宗教信仰、风俗民情等方面情况，显示了乳源过山瑶传统舞蹈在民族艺术文化、旅游、经济发展等产业领域的应用潜力及价值。随着瑶区的社会经济文化发展，民族传统舞蹈资源得到了社会的广泛重视和关注。本书借此抛砖引玉，以期当地政府文化部门和文化艺术研究工作者进一步挖掘利用乳源过山瑶传统舞蹈资源，做好区域民族文化的传承、保护和资源价值应用工作，将民族传统舞蹈资源应用于当代社会经济文化发展，使民族传统舞蹈文化重现活力。

第十一章

乳源瑶族铙钹舞元素研究 *

 瑶族是我国南方最为古老的少数民族之一，主要分布在广东、广西、湖南、云南、贵州等地。广东境内的瑶族主要分布在广东省北部乳源瑶族自治县和连南瑶族自治县内的湿热山区，作为地域民族概念，被称为"粤北瑶族"。粤北瑶族人民在长期的生产生活中创造并流传的舞蹈受地域、自然、人文生态等因素的影响，产生了地域民族特色鲜明的粤北瑶族舞蹈。其舞蹈元素是粤北瑶族舞蹈的重要艺术构成与物质材料，是被大多数粤北瑶人认同的、凝结着粤北瑶族传统文化精神，并体现粤北瑶族尊严和民族利益的形象、符号及风俗习惯，更是粤北瑶族舞蹈独具一格的关键因素。

 本章以 2017 年 4—12 月期间的多次田野调查、访谈实录为基础，以粤北乳源地区的铙钹舞（图 11-1）为研究案例，结合田野调查法、舞蹈元素提取法，对粤北瑶族舞蹈动作、音乐、服装、道具、调度构图等舞蹈元素进行了深入的研究探讨。

 * 本章内容原载于《星海音乐学院学报》2018 年第 4 期，收录时有修改。

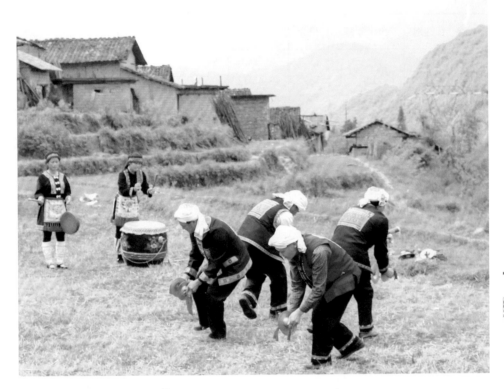

| 图 11-1 铙钹舞表演现场 [1]

第一节 铙钹舞田野调查与元素分析

调查时间：2017 年 4 月 14 日（农历三月十八）至 12 月 25 日（农历十一月二十）。

调查地点：乳源瑶族自治县必背镇必背口村、田排村、大村等。

采访者：赵勇、李展鸿、黄国飞、谢培欣。

采访对象：必背镇表演铙钹舞的村民（基本情况见表 11-1）。

① 表演：盘兴章、盘天福、邓良前、盘兴武；音乐伴奏：盘新月、盘月娇；摄像：李展鸿；采集、记录：赵勇；记录时间：2017 年 4 月 14 日；记录地点：乳源瑶族自治县必背镇田排村梯田。

表 11-1　表演铙钹舞村民的基本情况一览

姓名	性别	出生年月	民族	住址	师承	表演分工	备注
盘兴章	男	1958 年 3 月	瑶族	必背口村	盘良安（瑶族师爷）	舞蹈表演	有 5 年入伍经历；必背镇瑶家乐表演队队长
盘天福	男	1964 年 6 月	瑶族	必背口村	盘兴章	舞蹈表演	必背镇瑶家乐表演队成员
邓良前	男	1972 年 2 月	瑶族	必背口村	盘兴章	舞蹈表演	必背镇瑶家乐表演队成员
盘兴武	男	1974 年 7 月	瑶族	大冲村	盘兴章	舞蹈表演	必背镇瑶家乐表演队成员
盘新月	女	1973 年 12 月	瑶族	必背口村	盘兴章	音乐伴奏	必背镇瑶家乐表演队成员
盘月娇	女	1971 年 9 月	瑶族	必背口村	盘兴章	音乐伴奏	必背镇瑶家乐表演队成员

我们经过多次的实地调查，较为详尽地记录了铙钹舞的艺术形态、表演流程及舞蹈元素构成等内容，具体调查、访谈、记录、整理实录如下。

一、铙钹舞的动作元素

从实地调查记录分析看，乳源铙钹舞的舞蹈动作元素主要包括仪式程式化、模拟农耕稻作生产、模拟建屋盖房劳动三类。

（一）仪式程式化类的舞蹈动作元素（图 11-2）[①]

瑶族是一个深受道教影响的民族。铙钹舞作为瑶传道教度身仪式中表演的舞蹈，在表演前后以重复多次道教仪式程式化的"礼叩"[②]动作来宣布表演开始

[①]　舞蹈表演示范：盘兴章；摄像：李展鸿；采集、记录：赵勇；记录时间：2017 年 4 月 14 日；记录地点：乳源瑶族自治县必背镇田排村梯田。

[②]　"礼叩"动作俗称"请四方"或"拜三拜"，动作有东、西、南、北四个方向之分。

或结束。表演者在表演时一般以自我为中心，按照舞台方位①，向前方的1点方向、后方的5点方向，左、右方的3点、7点方向反复行"礼叩"类程式化舞蹈动作。"礼叩"动作有前、后、左、右四个方向之分，其意蕴可以理解为：一是舞蹈表演的一种礼仪，类似西方古典芭蕾舞表演的程式礼仪；二是一种民族宗教的深层含义，如道门中人常说的"朝上三礼"就是指行三礼三叩。在瑶传道教度身仪式中，礼用于仪式朝神，讲究敬天、地、鬼、神、万物之灵。

（a）"礼叩"正面　　　　　　　　　（b）"礼叩"侧面

图 11-2　仪式程式化舞蹈动作"礼叩"（正面、侧面）

（二）模拟农耕稻作生产类的舞蹈动作元素（图11-3）②

铙钹舞模拟了农耕稻作生产类动作，主要以稻作生产核心环节的动作为主，将种植水稻过程中的耘田、插秧、割禾、打谷、挑谷等生产主要流程，以及穿牛鼻、牛顶头、牛擦身的典型化动作纳入舞蹈，舞蹈动作元素具有稻作生产的典型性、代表性与形象性；共8个主题动作元素，在四个方向重复表演，共计32套动作。

① 舞蹈表演方位、舞台表演区位详见本书附录。

② 舞蹈表演示范：盘兴章；摄像：李展鸿；采集、记录：赵勇；记录时间：2017年4月14日；记录地点：乳源瑶族自治县必背镇田排村梯田。

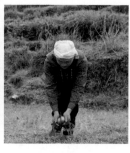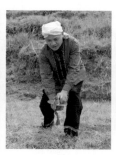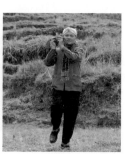

（a）"耘田"动作　　（b）"插秧"动作　　（c）"割禾"动作　　（d）"挑谷"动作

图11-3　模拟农耕生产舞蹈动作（正面）

（三）模拟建屋盖房劳动类的舞蹈动作元素（图11-4）①

模拟建屋盖房劳动类的舞蹈动作元素主要包括量身、砍树、断木、锯木板、量地基、挖地基、砌墙、盖房8个主题动作元素，在四个方向重复表演，共计32套动作。

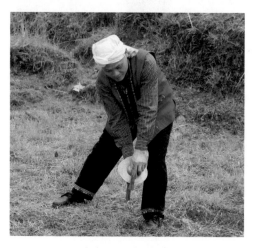

（a）"砍树"动作　　　　　　　（b）"锯木头"之"推锯"动作

图11-4　模拟劳动生产舞蹈动作

① 舞蹈表演示范：盘兴章；摄像：李展鸿；采集、记录：赵勇；记录时间：2017年4月14日；记录地点：乳源瑶族自治县必背镇田排村梯田。

铙钹舞中模拟了建屋盖房劳动类动作，主要以建屋盖房系列流程动作为主，将建房过程的建材筹备、测量、奠基、砌墙、盖房等劳动主要流程的典型化动作纳入舞蹈，舞蹈动作元素具有劳动生活的典型性、代表性及形象性。

二、铙钹舞的音乐元素

（一）"铙钹舞"伴奏音乐演奏乐器的种类、形制与功用[①]

铙钹舞伴奏的乐器较为单一（图 11-5），主要由 1 个大鼓、1 个锣、1 个唢呐，以及舞蹈表演者的 4 对铙钹组成，均为传统民族乐器。

| 图 11-5　铙钹舞伴奏

① 音乐伴奏：盘新月、盘月娇；摄像：李展鸿；采集、记录：赵勇；记录时间：2017 年 4 月 14 日；记录地点：乳源瑶族自治县必背镇田排村梯田。

1. 大鼓（图 11-6）

図 11-6　铙钹舞伴奏乐器之大鼓

　　大鼓，瑶语称为"登古"，属于槌击膜鸣的瑶族传统打击乐器。大鼓由鼓身、鼓皮、鼓圈、鼓卡和一对鼓槌等组成。鼓框多由木板拼接而成，四周表面上漆后，一般绘有瑶族特有的民族图案[1]，鼓身的上下口双面蒙以未经处理的带毛山羊皮（后演变为牛皮）。瑶族大鼓的形制与汉族的大致相同，呈圆柱形。鼓面直径为 50～80 厘米、鼓高为 90～100 厘米。演奏时，鼓乐手将大鼓置于伴奏乐队[2]中央，演奏者一般用双槌敲击鼓膜的中心与鼓边之间。击鼓的中心或边缘只是用于短促而快速地击奏（断奏）和特殊效果，可控制发音的强弱变化，通过用力的变化来表现不同的音乐强弱情绪。大鼓的音色低沉响亮，声音宏大，雄壮有力。大鼓的奏法有弯腰击、左右击、交叉槌等，大鼓在铙钹舞伴奏乐队中处于指挥和领奏乐器的地位，在舞蹈音乐伴奏中起到了举足轻重的作用。

[1]　瑶族特有的民族图案一般是寓意吉祥、美好或呈现民族信仰、图腾一类的图案。

[2]　伴奏乐队一般位于铙钹舞舞蹈表演区域的正后方。

2. 锣（图 11-7）

锣，瑶语称为"kn"，属于金属体鸣乐器，按照形制特征和演奏形式属于平型锣、单面锣。锣由锣体、锣绳、锣槌三部分组成，铜制，结构较简单，锣体呈一圆盘形，身为一圆形弧面，直径为 18 ～ 22厘米，以本身边框固定。锣槌为一木槌，其末端系有装饰作用的红色布条。在铙钹

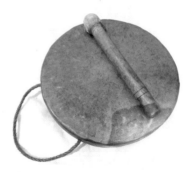

| 图 11-7　铙钹舞伴奏乐器之锣

舞伴奏演奏时，演奏者用左手提锣身，右手拿槌击锣，其发音宽宏，音响可低沉、可洪亮而强烈，余音悠长持久。锣在铙钹舞伴奏音乐中起渲染气氛和增强节奏的作用，营造现场表演气氛。

3. 铙钹（图 11-8）

铙钹，瑶语称为"落别"或"落波"，是一对金属圆片，中间凸起，各有一条红色的钹巾系在中央。瑶族铙钹的形制与汉族的相同，一般有大小之分，大

的直径约为 30 厘米，一般用来演奏；小的直径为 10 ～ 20 厘米，在跳舞时使用，边击边舞。表演者手持铙钹钹巾将两片金属对击，微妙的手法可以奏出不同的音响来，重击时，其发出的声音如飓风般响亮、延长。铙钹在铙钹舞伴奏乐队中占有重要且特殊的地位。

| 图 11-8　铙钹舞伴奏乐器之铙钹

4. 唢呐

唢呐，瑶语称为"帆底"，属于广泛流传于瑶族地区的民间吹管乐器的一种，在瑶区被广泛应用于民族乐队合奏或戏曲、歌舞伴奏。唢呐的音色明亮，发音高亢嘹亮。其管身为木制，呈圆锥形，上端装有带哨子的铜管，下端套着一个铜制的喇叭口。唢呐在铙钹舞伴奏乐队中是唯一的旋律伴奏吹管乐器，占有举足轻重的地位。

（二）铙钹舞伴奏音乐的节奏形态、旋律形态及其音乐特色 [①]

1. 节奏形态

铙钹舞伴奏音乐的节奏形态（见谱例11-1）较为单一，以 $\frac{2}{4}$ 拍的节奏为主。从舞蹈表演开始至结束，其节奏形态基本没有变化，音乐节奏呈现清晰、明快的形态特征。

谱例11-1 "铙钹舞"伴奏音乐各演奏乐器基本节奏形态

2. 唢呐演奏旋律形态

乳源铙钹舞的音乐旋律优美，富有抒情性。音乐旋律节拍会根据不同表演场合和现场氛围发生变化，形成相对而言比较自由的散拍子，音乐旋律时而如恋歌般优美动人、时而如鞭炮齐鸣般热闹非凡。

铙钹舞的进场伴奏曲（节选唢呐演奏部分）见谱例11-2。

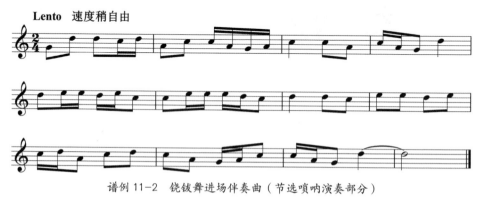

谱例11-2 铙钹舞进场伴奏曲（节选唢呐演奏部分）

① 演奏：盘新月、盘月娇；采集整理：赵勇；记录：赵勇、黄国飞；记录时间：2017年4月14日；记录地点：乳源瑶族自治县必背镇田排村梯田。

3. 音乐特色

乳源铙钹舞伴奏音乐的音乐节拍以 $\frac{2}{4}$ 拍和 $\frac{4}{4}$ 拍为主，节奏感强。演奏表演时，音乐节奏的节拍与舞蹈动作的节拍交织呼应、相得益彰。在舞蹈表演者不断反复蹲起、跳动的表演中，音乐伴奏的节拍一直是相对稳定的，基本没有变化，但是，音乐的强、弱、快、慢会随舞蹈表演程式推进和现场氛围变化而出现明显的强弱、快慢变化。铙钹舞伴奏乐队的演奏乐器一般以民族打击乐器为主，包括大鼓、锣、唢呐、铙钹等。以大鼓作为指挥和领奏乐器，锣为主要伴奏乐器，唢呐为重要的吹管旋律乐器，铙钹为伴奏乐器和舞蹈道具。在伴奏乐队演奏时，伴奏音乐呈现气氛热烈、节奏明快的特点。

三、铙钹舞的舞蹈服装道具元素

（一）服装 [①]

根据不同的表演场合，乳源瑶族舞蹈表演者的服饰有日常常装、节日盛装、道法装之分。表演者所穿的服饰彼此差异很大，衣服大体有青蓝色、白色、青黑色等，一般上穿短大襟衫，胸前及背后均嵌有图案花纹装饰，下着宽大的裤，裤长仅及小腿间，扎绑腿。铙钹舞表演者穿戴的服饰一般为正式道法装，主要由师爷帽、上衣、七分裤、罗裙、背带、腰带等组成（图11-9）。

舞蹈服装作为舞蹈艺术构成的重要元素，是舞蹈构成的延展材料。铙钹舞的舞蹈服装在装饰人体的同时，也会限制人体的活动范围，即通过服装的宽松与镂空部分来延展人体，扩大身体活动的幅度、充分展现舞蹈的形式美。

① 摄像：李展鸿；采集、记录：赵勇；记录时间：2017年5月14日；记录地点：乳源瑶族自治县必背镇大村。

图 11-9 铙钹舞的表演服饰

（二）道具 [1]

乳源铙钹舞的舞蹈道具为一对铙钹。在该舞蹈中，铙钹既是民族传统打击伴奏乐器，又是舞蹈道具（图 11-10）。表演时，表演者左右手各持一个铙钹，根据舞蹈音乐节拍及动作的转变而对击手中的铙钹。

铙钹在乳源铙钹舞中具有三项明显的功能和用途：一是舞蹈伴奏乐器，二是舞蹈道具，三是仪式法器。在度身仪式中表演铙钹舞，铙钹在表演中象征着特殊的内涵意义。铙钹作为法器象征着与神灵沟通的媒介，在舞蹈表演中充当各种外物形态和延展人体的材料。铙钹在铙钹舞表演场面环节中的象征意义见表 11-2。

———————————

① 摄像：李展鸿；采集、记录：赵勇；记录时间：2017 年 6 月 24 日；记录地点：乳源瑶族自治县必背镇田排村梯田。

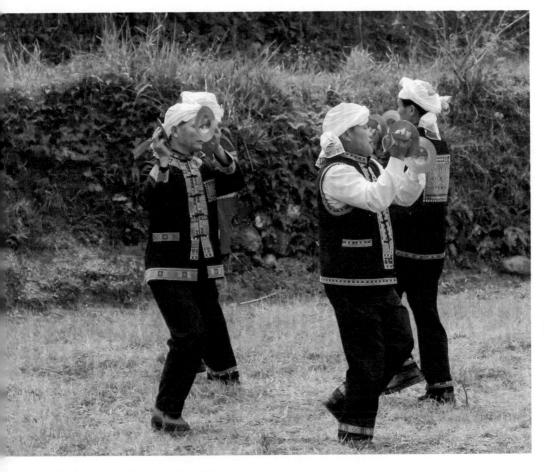

图 11-10　铙钹舞的舞蹈道具运用

表 11-2　铙钹在铙钹舞表演场面环节中的象征意义

项目	耘田主题动作环节	插秧主题动作环节	割禾主题动作环节	打谷主题动作环节	挑谷主题动作环节	砍木头主题动作环节	断木头主题动作环节	锯木板主题动作环节
铙钹的象征意义	耘田农具	秧苗	镰刀	水稻谷穗	扁担	斧头	大锯	平锯

四、铙钹舞的舞蹈队形、调度、构图元素[①]

乳源铙钹舞的舞蹈队形、调度、构图非常丰富，在整个仪式舞蹈表演中关于队形调度构图的记录有 10 余种变化。下面选择铙钹舞的 2 个有代表性的调度路线图（图 11-11）与道教的太极八卦图（图 11-12）进行对比分析。

"●"代表表演者　"→"代表调度路线方向

图 11-11　铙钹舞调度路线示意

图 11-12　太极八卦图

通过比较可以发现，铙钹舞调度路线与太极八卦图之间存在一定的联系。具体而言，铙钹舞在舞蹈路线调度以及形成的队形构图上讲究左右、上下的对称协调统一，4 位舞蹈表演者的舞蹈动作一般也成对称、和谐、动静结合状态。铙钹舞的舞蹈队形调度与运动路线均以圆曲线条为主，舞者围绕摆放着祭祀祖先的供品和香炉的方桌（后期演变为空旷场地亦可）边歌边舞，他们时而面朝桌子虔诚而动，时而面朝外热烈而舞。这些舞蹈队形、调度、构图与道教太极八卦图诠释出的"大不能超越世界宇宙的圆周和空间，小不能不等于零或无"的内涵深意相互契合，更与道教提倡的"动则产生阳气，动到一定程度，便出

① 采集、记录：赵勇；记录时间：2017 年 4 月 14 日；记录地点：乳源瑶族自治县必背镇田排村梯田。

现相对静止，静则产生阴气，如此一动一静，阴阳之气互为其根，运转于无穷"① 相互吻合。然而二者的辩证关系还有待深入考究。

五、铙钹舞的应用场合与民族宗教仪式关联

铙钹舞作为一种民族宗教仪式舞蹈，主要应用于乳源瑶族度身仪式，也可应用于丧葬仪式、还愿仪式、请家先仪式等民族宗教仪式。其可应用的仪式虽然较多，但均在仪式进程的请（敬）家神（祖先）环节中使用，且一般以铙钹舞为形式载体，祭祀祖先神灵，表达瑶人对瑶族先祖的感念与缅怀。也就是说，铙钹舞的应用仪式是多样的，但场合相对固定，表达主题也是相对稳定的。铙钹舞的应用场合与仪式演进紧密结合，是仪式的重要组成部分，其表达主题与祭祀、缅怀、感念先祖家神相关，体现了仪式的功利目的性。在瑶族传统的宗教信仰观念中，铙钹舞不仅是一种舞蹈艺术形式，更是民族文化、思想、信仰的承载媒介。舞蹈在仪式程式演进中的自我诠释与艺术表达，不断地传播、传承族群文化。铙钹舞反映了瑶人的祖先崇拜意识，并成为强化瑶族族群文化认同和民族归属感的艺术文化形式，是在祖先的共同追忆中延续民族认同的一种方式。

第二节　瑶族舞蹈元素的文化内涵与价值

一、舞蹈元素中的粤北瑶族文化遗存

从文化人类学的视野诠释，舞蹈作为一种文化现象，是文化外在动态形态的呈现。瑶学学界常言：瑶族舞蹈是一部瑶族历史文化的"活态"或"动态"

① 王经石：《太极图谱解析》，中州古籍出版社 2012 年版，第 10 页。

史书。究其缘由，人类在漫长的文化发展中往往借助直观且含蓄的"手舞足蹈"的舞蹈艺术形式，展现想表达的、认知的、整合的多种文化因素。[①] 因此，认知与分析粤北瑶族舞蹈元素是非常重要的。瑶族舞蹈元素中深埋着瑶族文化的历史遗存，是一种可以印证或解析瑶族历史文化、宗教信仰、民俗风情等深层文化内涵的"开启密码"。瑶族舞蹈元素包含的文化内涵远超可见的古朴外表本身，是瑶族长期的艺术文化积淀。本书以铙钹舞的舞蹈元素为例，从社会地位认定、民族宗教信仰、农耕稻作文化、民族教育等方面分析其舞蹈元素文化遗存。

铙钹舞是瑶族度身仪式的重要组成部分，是一种民族宗教信仰的全民性仪式组成。所谓度身，是度了身上的一切仇怨，还了一切鬼怪的愿。[②] 从瑶族世俗观念看，它是瑶族青年男子重要的人生关口，经历了度身，就意味着该男子的社会角色与社会地位发生了变化，得到了社会的认可，可以结婚成家，获得参加瑶族各项社会活动的权利。简单地说，度身是一种提升自己社会地位的手段。从民族宗教信仰看，其意蕴深厚。度身后的男子就有了道教的法名。度身也是道位晋升的阶梯，只有度身后的男子才可以学习道公、师公的方术。度身是一种传道度人的民族宗教资格认定仪式。[③] 铙钹舞通过形象生动地再现生产劳动场面，与古朴真实的舞蹈动作形态在庄重严肃的场面上表演，为度身者对社会身份、精神信仰与地位的美好追求，传递出权利与义务的信息。作为一个获得社会地位、权利认可的瑶族男子，必须掌握民族生产的技能，为家庭、民族发展承担起生产的责任。作为一个获得仙籍与信仰世界认可的男子必须承担传道度人的责任，在舞蹈中缅怀先祖，铭记生产历史，度神、度人、度己。由此可见，瑶族舞蹈中的文化遗存内容之厚重，只有适应环境，才能生存和发展，但舞蹈

① 参见余大戏《中国舞蹈资源的文化人类学探索向度》，载《舞蹈》2002 年第 9 期。

② 刘耀荃、李默：《乳源瑶族调查资料》，广东社会科学院 1986 年版，第 279 页。

③ 张泽洪：《瑶族社会中道教文化的传播与衍变——以广西十万大山瑶族度戒为例》，载《民族研究》2002 年第 1 期。

的一切适应性功能都脱离不了它的表意审美作用。① 例如，铙钹舞将农耕稻作生产与建屋盖房劳动类动作纳入度身仪式，形成了粤北瑶族舞蹈的艺术特征，其舞蹈元素在农耕稻作文化的影响下烙印深刻。又如，在铙钹舞前段表演过程中，耘田、插秧、割禾、打谷、挑谷等生产主要流程的典型动作被纳入舞蹈，形成舞蹈动作元素的典型性、代表性与形象性。在山地梯田劳作的自然生态环境影响下形成了含胸、屈膝、身体重心靠前移的体态。舞蹈动作风格古朴、典雅、相对单一，步伐稳健，形成了生产劳作类表演性动作和民族宗教程式性动作融汇一体的独特舞蹈动作形态与风格。在度身仪式中表演的铙钹舞体现了民族生产的历史和劳动技能，以在成年礼的仪式上给瑶族青年欣赏舞蹈的艺术形式，讲述了民族生产历史，传授农耕生产技术技能。瑶族舞蹈折射出瑶族的民族教育智慧，其舞蹈艺术形式潜移默化地实现了全民族的教育与文化传承。

二、舞蹈元素中的粤北瑶族舞蹈艺术价值

粤北瑶族舞蹈元素成为具备艺术特征的关键在于其蕴含民族情感与艺术精髓。铙钹舞元素在淳朴的情感表达中激起了观者的心灵"荡漾"，使其与舞者共同感受瑶族的精神与力量。质朴的舞蹈动作元素凝聚了民族的历史与精神信仰，引发了观者的寻味及遐想。在铙钹舞的舞蹈动作元素中，瑶人将与生产劳作息息相关的元素进行艺术提炼、加工、美化，形成了典雅质朴的铙钹舞主干动作。朴实常见的生产劳动动作，在艺术的"魔法"作用下，形成了具有典型性与形象性的舞蹈语言。随着农耕稻作等生产元素在艺术创造过程中的延续，粤北瑶族舞蹈独特的艺术形态得以形成，集中体现了瑶族先民的艺术提炼能力及艺术创造的睿智天分。总之，农耕文化成就了瑶族舞蹈动作语言，同时瑶族舞蹈也蕴含着厚重的艺术价值。在铙钹舞音乐元素中，传统打击乐器在大鼓的指挥下，奏出的音乐节奏明快、气氛热烈，与瑶族舞蹈交织在一起并始终保留着传统的

① 资华筠、王宁：《舞蹈生态学》，文化艺术出版社 2012 年版，第 88 页。

民族气息，与质朴无华的舞蹈语言相得益彰。铙钹舞服装道具元素是舞蹈的延展材料。在材料特性上，传统舞蹈服装限制人体活动范围的同时，扩大了腿部动作和手部动作的"语言"表达延展度；道具在表演者手中的操作与运用，形成了粤北瑶族舞蹈特有的外在形态。如铙钹舞的道具铙钹，就深化了仿生主题动作的形象性。道具铙钹在耘田、插秧、割禾、打谷、挑谷等主题动作表演中具有耘田农具、秧苗、镰刀、稻穗、扁担等象征意义，进一步深化了舞蹈主题动作的形象性与典型性。铙钹舞的调度构图，遵循着相互对称、阴阳对比、圆曲路线调度、左右前后穿插的规律，其舞蹈队形调度也因而丰富多彩。

三、舞蹈元素中的粤北瑶族舞蹈保护价值

（一）彰显民族精神的保护价值

乳源瑶族是一个勤劳而坚韧的民族。从民族迁徙历史看，乳源瑶族历经艰辛万难，千里迁徙至粤北山区、南岭腹地的乳源。[①] 当中原地区已处于封建社会时期农耕自给自足的经济时代时，乳源瑶人还在群山中艰苦地寻找与大自然斗争的生存之道，延续着"依山而居、刀耕火种，食尽一山、而徙他山"的原始生产生活方式。可是乳源瑶族却在恶劣的自然环境中繁衍至今，在与自然斗争的同时也懂得了与其和谐相处。乳源瑶族人民利用深山的自然物产资源繁衍生息，创造出了属于粤北瑶族的灿烂民族文化。乳源铙钹舞是瑶族人民生产生活的真实写照，舞蹈中大量运用了农耕稻作劳动生产的舞蹈元素，表明乳源瑶族先民已较早地掌握了在大山深处开垦梯田、进行稻作农业生产的技术技能，掌握了稻作劳动中的耘田、插秧、割禾、打谷、挑谷等重要生产流程核心技术，并已到了相对娴熟运用的程度。从乳源铙钹舞的舞蹈元素中，人们不仅可以看到粤北瑶族深沉的民族脚印，还能体会瑶族先民在大山之中开荒耕种、与大自

① 盘万才、房先清收集，李默编注：《乳源瑶族古籍汇编》，广东人民出版社1997年版，第3-6页。

然斗争、争取人类生存空间的艰辛。这种不畏艰辛、勇于抗争的民族性格，坚韧不拔、吃苦耐劳的民族精神，就是粤北瑶族的民族性格与民族精神。因此，粤北瑶族舞蹈元素是瑶族人民民族性格、民族精神的物质呈现与载体，具有彰显民族精神的重要保护价值。

（二）体现民族文化的保护价值

从近代粤北瑶族传统舞蹈的呈现方式看，瑶族传统舞蹈与民族宗教信仰仪式有着密切的关系。民族宗教信仰仪式为瑶族舞蹈提供了表演的程式及内容等，而瑶族舞蹈则为民族宗教信仰仪式提供了物质载体。舞蹈元素的媒介作用将抽象、神秘、虚幻的精神世界变得可触、可感。在乳源铙钹舞中，既有宗教信仰仪式的程式化动作，又有度身仪式赋予舞蹈表达的内容。这种现象不是铙钹舞独有的，而是粤北瑶族舞蹈的普遍现象。透过现象，我们可以看出，民族的宗教信仰仪式与粤北瑶族舞蹈有不解之缘，民族的宗教信仰仪式强化了舞蹈与瑶人的关系，提高了舞蹈在瑶人心中的地位。可见，粤北瑶族舞蹈元素是瑶族人民宗教、精神信仰的重要载体。它吸取了民族宗教信仰的精华，具有体现民族文化的重要保护价值。

（三）还原民族历史的保护价值

瑶族的历史文化多依存在民间口头文学、宗教仪式、音乐、舞蹈、刺绣中。瑶族舞蹈作为最直观可感的动态艺术形态，是记录瑶族历史"年轮"的最好载体。瑶族在创造民族文化的同时，也创造了绚丽多彩的艺术文化。粤北瑶族舞蹈是瑶族人民的需要，如铙钹舞的农耕稻作生产舞蹈主题动作元素蕴含着民族生产生活的历史，通过度身仪式反映出瑶族男青年获得社会认可、参与生产生活的愿望，表达了瑶族青年对美好生活的追求与向往。与此同时，瑶族舞蹈激发着瑶族人民的民族审美需求，将朴实的生产动作元素经过艺术的加工、提炼、美化，形成了满足人民审美需求的舞蹈动作元素。舞蹈元素中渗透了民族历史文化，是粤北瑶族的"动态史书"，具有还原民族历史的重要价值。

通过对乳源铙钹舞舞蹈元素的田野实录与案例分析探讨可知，瑶族舞蹈元素是粤北瑶族在长期的民族历史文化中积淀而成，是瑶族文化传承与民族艺术

精神的凝聚。粤北瑶族舞蹈元素研究，打开的不仅是窥探粤北瑶族舞蹈的重要窗口，更是内涵深厚、个性鲜明、动态呈现的民族文化与研究视野。瑶族舞蹈元素作为舞蹈的艺术构成材料，是粤北瑶族舞蹈独具一格的重要因素，蕴含在舞蹈元素中的深刻内涵是弦外之音，给人绵长久冥、耐人寻味的哲理与思情。这是粤北瑶族舞蹈魅力所在、特色所在。对此，本书呼吁，打开瑶族舞蹈的微观世界，在欣赏与探讨、品味与揣摩、感悟与领会的过程中，理解、认知粤北瑶族舞蹈艺术的真谛。

第十二章

乳源瑶族番鼓舞的当代文化阐释*

　　番鼓舞起源于过山瑶人的祖先崇拜，是在民族生产生活中不断演变发展而成，集中反映了粤北过山瑶传统文化内涵，是粤北过山瑶最具代表性的舞蹈。番鼓舞在舞蹈仿生中再现瑶族人民生产生活的方式，在展演中凸显民族知识技能、传习智慧，在叙述中书写民族历史记忆，在情感中维系民族团结纽带，在主题中彰显民族精神，是瑶族传统文化的动态民族书写。

　　过山瑶自称为"勉"，因过山游耕而居而被称为"过山瑶"。它是中国最古老的迁徙民族之一。[①] 过山瑶在粤北地区以乳源为中心，广泛分布于韶关曲江、乐昌、始兴，清远连山、连南、连州、阳山、英德，惠州龙门等地。因受粤北地域生态与族群迁徙影响，逐渐形成了粤北过山瑶。在漫长的民族游耕与农耕文明演进中，勤劳、勇敢、睿智的粤北过山瑶先民结合生产生活，孕育与创造了绚丽多彩的粤北过山瑶舞蹈文化。在粤北地区，每逢盘王节（"十月朝"）等传统节庆喜日，过山瑶人无不载歌载舞，以示对盘王祖先的敬祭与对美好生活的祈愿。粤北过山瑶舞蹈主要有番鼓舞（又称"小花鼓""小长鼓舞"）、舞龙灯、舞火狗、布袋木狮舞、铜铃舞、草席舞、铙钹舞等类型，其中以番鼓舞最具代表性。[②] 粤北过山瑶人的番鼓舞源于祖先崇拜，延续在粤北瑶人的日常生活

　　*　本章内容原载于《参花（下）》2022 年 12 期，收录时有修改。

　　①　周露丹：《乳源瑶族族群认同与"过山瑶"身份建构——基于粤北乳源瑶族村落的田野调查》，载《非物质文化遗产研究集刊》2018 年刊。

　　②　参见赵勇《广东乳源过山瑶传统舞蹈形态特征及成因分析》，载《清远职业技术学院学报》2019 年第 6 期。

中。番鼓舞（图 12-1）动作常有 36 套与 72 式之说，以高台番鼓舞为技术精要，讲求矮、旋、弹、曲、稳的审美范式。粤北过山瑶人迁徙游耕于山岭之中，在高山地带建屋造房、开垦耕种是日常生活所需技能。将生产技能、生活范式融入舞蹈去记录并传播，是民族叙事书写与民族文化传播最为直观动态的表达。番鼓舞背后蕴含着过山瑶人复杂多元的民族生活内涵、思想情感及精神表达。因此，从当代视野解读粤北过山瑶番鼓舞的文化内涵，将加深和延展舞蹈现象背后的特殊意义。

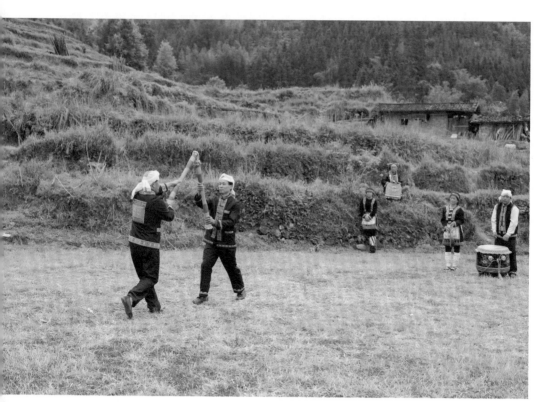

图 12-1　乳源番鼓舞表演现场①

①　拍摄人：赵勇；调研时间：2019 年 10 月；调研地点：乳源瑶族自治县必背镇田排村。

第一节　番鼓舞中的民族生产、智慧及记忆

一、舞蹈仿生中再现民族生产生活方式

隋唐时期过山瑶人迁入粤北崇山峻岭之中定居。他们依山而居、临水而聚，充分利用高山山地中有限的土地资源种植高山水稻。高山开垦梯田生产智慧的演变，催生了以山地农耕为主的传统农耕文明社会形态。粤北过山瑶人从此告别了刀耕火种"吃尽一山过一山"的游耕生产生活方式。粤北过山瑶番鼓舞的起源、发展、演变受瑶族人民生产生活方式的影响较大，形成了独具农耕稻作特色的舞蹈样态。番鼓舞的舞蹈内容、动作、表演程式均烙下了高山稻作印记，映射了粤北瑶人日常生产劳动的场景。番鼓舞主要流传于乳源地区，常以两人对舞、四人对舞或集体群舞的形式，在过山瑶传统节日或敬家先仪式中表演，以缅怀、告慰家先和祖先盘王。表演时，瑶族师爷拜完三拜后，按东、西、南、北四个方位依序表演与高山农耕稻作生产环节主题相关的舞蹈动作套路，如犁田、耙田、插秧、耘田、割禾、打谷、挑谷等。[①] 由此可见，番鼓舞以仿生性的艺术手法将农耕稻作等生产劳作中的动作进行了典型化提炼与发展，形象生动地再现了粤北瑶人生产生活过程。

二、舞蹈展演中凸显民族知识技能传习智慧

在瑶族的社会认知中，舞蹈不仅是情感表达的载体、思想交流的媒介、缅怀祖先仪式的物态，更是族群知识记录与传授生产生活技能的重要途径。民族文化认同与知识技能传承是个体与族群在情感、心理、认知上的趋同过程。过

① 参见赵勇、张跃馨《粤北瑶族舞蹈元素研究——以乳源"铙钹舞"为例》，载《星海音乐学院学报》2018 年第 4 期。

山瑶人善于运用舞蹈的媒介作用来实现族群文化的认同与民族知识技能传承。在粤北过山瑶番鼓舞文化中，瑶族舞者以身体语言的形式来实现族群教育。番鼓舞在缅怀瑶族祖先盘瓠祭祀仪式中表演，围绕祭祀共同祖先的主题展开，强调过山瑶族群的自我身份认同。过山瑶人将建屋造房的生存技能与农耕稻作的生产技术融入番鼓舞，有效实现了舞蹈内容的叙事性。例如，过山瑶人将伐木、挖地基、上梁等建屋主要流程融入番鼓舞中，使舞蹈表演者、观众及参与活动的瑶族青年都能切身感受到建屋造房的核心流程，实现了舞蹈动态展示浸润育人的功能，潜移默化地完成了民族生存技能传授。每逢盘王节（"十月朝"）、挂灯等节日习俗活动，每一位过山瑶族个体都积极主动参与到舞蹈的展演空间场域中。浸润于舞蹈展演活动中的过山瑶民，在舞蹈程式演进中学习、更新、调适生产生活技能。这也使得过山瑶族群长期在生产生活实践中总结的经验、技能实现文化传承。这种以舞蹈育人的智慧使过山瑶青少年较好地掌握民族生产生活知识技能。因此，过山瑶人以舞蹈育人的内在机理与智慧是不经意间的参与式及体验式育人。

三、舞蹈叙述中书写民族历史记忆

族群是利用集体记忆凝聚的人群。粤北过山瑶通过舞蹈展演活动强化族群集体记忆，延续过山瑶群体的内在民族凝聚力。番鼓舞为瑶族祖先历史记忆的动态文化表征，是过山瑶祖先认同与迁徙记忆的精神情感纽带。在过山瑶民间传说中，番鼓舞源于盘王传说。相传瑶族先祖盘王在猎捕山羊时不幸被山羊的角顶中，滚下山崖后，悬挂在泡桐木上身亡。[①] 闻噩耗而来的盘王子孙，悲愤不已，纷纷伐桐木而掏空制番（长）鼓身，生剥山羊皮制覆于鼓面，不断奋力拍打，以泄悲愤之情。此后，过山瑶人每每以跳番（长）鼓舞的方式缅怀始祖盘王，代代相传成俗。在过山瑶人原始和纯朴的祖先认知中，每一次番鼓舞展演

① 李金枝：《瑶族长鼓舞德育价值的挖掘及传创路径》，载《教育观察》2022 年第 11 期。

都是一次民族历史片段的叙述过程。过山瑶人用舞蹈这一身体语言进行直观动态的表达，又是一次族群记忆的书写，强化了过山瑶族群的历史记忆，增强了族群内部的社会凝聚。[①] 此外，番鼓舞中所呈现的"蹲""屈""拧""圆"动律形态，是过山瑶人的审美样式与族群历史记忆。"蹲""屈"动律的解读有三种：其一，符合过山瑶山地民族的特性，佐证了其长期"吃尽一山过一山"的游耕历史。其二，舞蹈动作的主要力量源于舞者腿部的蹲屈力量。这与粤北过山瑶人日常因在山地生产生活，而经常锻炼腿部直接相关，体现了过山瑶人的运动规律，是一种质朴、原生的身体民族历史记忆。其三，舞者的动律体态呈现了过山瑶人山地性的运动模式，这种模式贯穿番鼓舞始终，体现出质朴、原生的运动规律。此外，番鼓舞的拧转、圆曲的动作运动趋势使其刚柔并济、文武融合，总结出回归山地自然、生活、生产的原理，凸显过山瑶人求稳、尚圆的辩证思维特征。因此，过山瑶番鼓舞的展演是具有特殊社会价值的群体性活动，在其展演与舞者身体动作叙述中延续及书写了民族历史记忆，从而产生族群认同的社会效用。

第二节　番鼓舞中的民族情感与精神

一、舞蹈情感中维系民族团结纽带

番鼓舞在过山瑶祖先崇拜与精神信仰中占据重要地位，蕴含着巨大的民族凝聚力与向心力，成为粤北过山瑶维系民族情感的纽带。过山瑶人对盘王祖先认同与崇拜的民族情感，在瑶族历史发展过程中逐渐形成了群体意识。这种群体意识让过山瑶人在瑶族群体中有共同信仰及情感共鸣。民族情感共鸣是民族

① 黎靖、马志伟：《恭城瑶族羊角舞的英雄祖先记忆与文化认同》，载《边疆经济与文化》2022 年第 5 期。

认同的基础。无论何时何地，过山瑶人只要跳起番鼓舞，就会产生民族情感共鸣，直至达到身心与民族情感的交融及民族认同的统一。番鼓舞反映过山瑶人的生活习俗、民族传统、思想感情，凸显了独特的瑶族文化。番鼓舞作为粤北过山瑶人直接、质朴、强烈的情感表达，将粤北过山瑶人生产劳动时挥洒汗水、生活中的情调和生命活力、祖先崇拜的精神礼赞进行了直接而又充分的抒发。粤北过山瑶人将番鼓舞动作形态演变、动律发展、道具运用与民族生产生活场景、精神信仰及情感融为一体，实现了生动而富有情感的身体文化呈现，以身体语言表达对民族文化的高度认同。在过山瑶传统文化中，番鼓既是民族仪式法器，又是民族打击乐器，更是舞蹈的道具。它具有文化的特殊性与多样性，一直被赋予着通神、娱人、寄情的特殊象征意义。"击鼓而舞"是过山瑶人缅怀、祭祀祖先的行为，也是民族文化的动态符号。打番鼓舞可通神、告慰祖先、实现敬神，亦可祈愿幸福美好现实生活，满足人们对现实生活欲望与内心世界的心理诉求。因此，粤北过山瑶人常鼓之舞之以敬神、以娱乐、以慰心。番鼓舞的民族意味深长，既是对祖先的敬畏表达，又是对现实生活的美好期盼，更是心理诉求的回应。① 因此，番鼓舞作为过山瑶人原始祖先崇拜和现实生活的情感表达，在当代依旧是维系民族团结的情感纽带。

二、舞蹈主题中彰显民族精神

粤北过山瑶番鼓舞以祭祀祖先盘王为表达中心，舞蹈中饱含着对祖先的信仰，是民族性格、传统、文化的集中展现。在盘王节上跳的番鼓舞原以对盘王的不幸身亡寄托哀思与发泄愤怒的情感为主题，故伐掏桐木为鼓，怒击番鼓以泄愤，后续演变为以祭祀、缅怀祖先盘王为基调。过山瑶民众跳起番鼓舞，在祖先认同的民族文化情感基础上，激发出瑶族同胞同舟共济的精神与民族凝聚

① 杨秀芝：《瑶族长鼓舞的文化特征与当代意义》，载《西南民族大学学报（人文社科版）》2018年第8期。

力。番鼓舞动作的蹲屈沉稳、内敛含蓄、气氛哀伤感人，反映过山瑶人对祖先盘王的缅怀与纪念；而番鼓舞动作的粗犷豪放、气氛激昂热烈，则反映过山瑶人坚韧不拔、自强不息的民族凝聚力量。番鼓舞作为过山瑶人祭祀盘王祖先的仪式舞蹈，展现了瑶人的情感共鸣与民族内聚力。过山瑶族群以每年的盘王节为活动契机，齐舞番鼓舞，将族群集体情感与记忆在祭祀祖先盘王的氛围中灌输给族群中每一个个体。从民族情感表达角度看，随着番鼓舞不断在族群中传承舞动，民族情感以舞蹈的形式固化，使民族情感、精神在代与代之间建立并不断延续；而过山瑶人在参与番鼓舞展演活动中加强了其民族凝聚力与向心力。因此，番鼓舞以情感表达为中心，彰显舞蹈的隐喻与象征意义，呈现出过山瑶人共同的情感系统和精神世界。而过山瑶人的情感系统与精神世界的逻辑关系是共生对应的，二者共同构成了过山瑶的民族凝聚力。番鼓舞作为过山瑶族群的精神信仰载体，是族群联系的情感纽带。番鼓舞中的盘王祖先认同，标志着过山瑶对民族共同体的认同。

番鼓舞是粤北过山瑶人从游耕到农耕文明过程中创造与发展的民族舞蹈艺术，在长期的民族生产生活实践中不断继承、发展及演变。番鼓舞既是民族历史的产物，又是时代精神风貌的集中反映，更是瑶族传统文化发展、继承、融合及创新的历史书写与文化再现。粤北过山瑶人将族群的生产生活、精神信仰、民族情感融入动态的舞蹈艺术中，凸显了过山瑶舞蹈的文化特征与艺术哲理，丰富了瑶族传统文化内涵。番鼓舞作为粤北过山瑶最为典型的舞蹈之一，在漫长的发展演变过程中早已渗入过山瑶人生产生活的方方面面，是粤北过山瑶人民族性格、情感、精神的动态呈现。过山瑶人总结民族迁徙、生产生活的经验并创造性地融入舞蹈，体现了过山瑶人的艺术创造力与民族智慧。番鼓舞作为过山瑶的民族历史书写、符号标识、文化表征及精神凝练，在瑶族传统文化体系中占有极为重要的地位。

第十三章

粤北瑶族舞蹈的"山地性"元素特质分析 *

瑶族是古老的山地民族之一，其民风民俗皆与山地环境有关。在漫长的瑶族舞蹈演变史河中，"山地性"元素早已融入瑶族传统舞蹈，造就了瑶族舞蹈鲜明的"山地性"特质。本章运用舞蹈形态学、舞蹈元素分析法等研究方法，从粤北瑶族舞蹈构成基本材料、延展材料、舞蹈形态等方面探析了舞蹈的"山地性"元素特质，促进人们对"山地性"元素特质的理解与把握。

瑶族作为我国南方最为主要的山地民族之一，其民风、民俗均离不开山地环境影响。粤北瑶族及其舞蹈也无一例外，与山地环境有着千丝万缕的联系。综观粤北瑶族舞蹈，蕴含着无比丰富的"山地性"元素，不仅真实深刻地反映了粤北瑶族的生存环境、生产习俗、民族品格等文化内涵，而且逐步发展演绎为粤北瑶族的文化载体和民族精神符号，发挥着瑶族文化符号的标识作用。在当代社会文化大融合的变革潮流中，粤北瑶族舞蹈正经历着前所未有的融合、变异、发展，是一个去糟粕、凝精华、升内涵的过程。

* 本章内容原载于《清远职业技术学院学报》2022 年第 2 期，收录时有修改。

第一节　舞蹈构成基本材料中的"山地性"元素印记

任何艺术都是由其艺术构成材料组成的，舞蹈亦同。人体动作作为舞蹈艺术的物质载体，其舞蹈构成的基本材料就是运动的人体本身。各地居民的体形发育状况在一定程度上受地域自然环境的影响，即某一地区自然环境各因素会影响长期生活和居住在当地的居民，必定会使该地区人口体形的总体特征留下地方烙印。[①] 粤北瑶族舞蹈作为一种地域文化产物，其形成与发展必然受粤北生态环境的影响。舞种的源流、功能与形态，是由环境对舞体的影响与制约所决定的。事实上，这是环境与舞种之间相互选择的结果。[②] 对粤北瑶族舞蹈依附的生态环境影响下的舞蹈构成基本材料——运动人体进行分析，有利于我们进一步理解该舞种基本材料中蕴含的"山地性"元素特质。

自然环境（地理、气候）作为一种机质因素是构成民族舞蹈生态环境的物质基础。[③] 生态环境对舞种的影响，有的直接作用于舞种，有的通过作用于其他因子间接影响舞种，这些直接或间接作用主要取决于生态环境与舞种之间关系的密切程度。[④] 就地理环境而言，粤北地处粤、赣、湘、桂四省（区）的结合部，是广东省北部韶关、清远两个地级市管辖的范围。粤北位于南岭山脉海拔为 400～1600 米的高山地带，山高谷深、峰峦环峙、沟壑纵横、云雾缭绕，属亚热带季风气候，适宜水稻、茶叶、玉米等作物种植生产。粤北瑶人多择半山而居、临水而聚，长期在这样陡峭的高山地带（稻作区域）生活，其腿部因需要长期爬坡、上山、下山而形成了膝部屈伸幅度大、小腿肌肉发达、跟腱有力

① 刘丹：《拉班舞谱视野下的中国民族民间舞蹈形态分析》，载《北京舞蹈学院学报》2012 年第 1 期。

② 资华筠、王宁：《舞蹈生态学》，文化艺术出版社 2012 年版，第 106 页。

③ 郎启训、汪涛：《基于舞蹈生态学视角的粹人传统舞蹈形态分析》，载《北京舞蹈学院学报》2016 年第 4 期。

④ 资华筠、王宁：《舞蹈生态学》，文化艺术出版社 2012 年版，第 133 页。

稳健、人体重心靠前集中在前脚掌上的山地人体体形特征。这种特殊的人体体形与当地山地环境存在密切的联系，是山地环境直接或间接影响下的"山地性"元素印记，在人体腿部表现得尤为突出。粤北山地瑶人和平地居住的人的小腿形态对比如图 13-1、图 13-2 所示。

图 13-1　粤北山地瑶人小腿形态解剖图示

图 13-2　平地居住的人小腿形态解剖图示

　　通过对比粤北山地瑶人与平地居住的人的腿部形态，我们发现，从小腿的外在形态看，粤北山地瑶人小腿明显异于平地居住人的腿部形态，具体表现为小腿"肚腩"凸出明显，肌肉粗壮、扎实而有力（图 13-1、图 13-2）。粤北山地瑶人小腿肌肉在长期的山地行走中，得到了有效的锻炼，其腓肠肌、比目鱼肌、腓骨长肌、腓骨短肌、胫骨前肌、趾长伸肌等小腿肌肉明显比平地居住人粗大，以腓肠肌和比目鱼肌的形态表现尤为明显。进一步观察腿部肌肉群运动可以发现，粤北山地瑶人不仅小腿的大肌肉群得到了较大发展，而且一些小肌肉群由于长期攀爬山地也得到了较好的锻炼与发展，比平地居住的人显得更加伸缩有力。由于特殊的山地环境影响，粤北山地瑶人腿部的大小肌肉群之间比例较理想，在完成山地攀爬、行走等人体运动环节时，它们相互配合默契且协调。相比平地居住的人而言，其小腿腿部动作更为稳健、有力、灵活且富有弹性。因此，粤北瑶人在舞蹈表演中表现甚好。归纳上述对比分析，山地环境不

仅造就了粤北瑶人腿部的外在形态，更影响了其腿部肌肉的发展，给粤北瑶人的身体及舞蹈都留下了深深的"山地性"元素烙印。

第二节　舞蹈构成延展材料中的"山地性"元素影响

舞蹈服饰、道具是舞蹈构成延展材料的主要组成部分，对舞蹈有着重要的影响。一般情况下，舞蹈服饰起到装饰美化作用的同时，会在一定程度上限制人体的运动；而受人体操控的舞蹈道具，却又在一定程度上延展了人体运动范围。[①] 蕴含着"山地性"元素的粤北瑶族舞蹈服饰与道具，在限制与延展的范畴里影响着舞蹈的体态美、动态美、象征美。

一、舞蹈服饰

粤北瑶族舞蹈服饰是在瑶人日常服装的基础上发展演变而来，以适应山地生产方式、居行需求而产生，受山地生态环境的影响较大。舞者身着符合山地民族人体体形特征的舞蹈服饰，在服饰的装饰美化下呈现自然古朴的山地民族舞蹈体态美。以粤北瑶族舞蹈的男子舞服为例，舞者大都头戴头巾，上身着瑶绣花纹的无领衫、斜襟，下身穿瑶绣马腿裤（连南排瑶为百褶裙），裤长至小腿部，裸露的小腿常系绑腿，服装整体呈现"上紧、中松、下空"的状态。这样的服饰直接制约了舞者上身的活动幅度，而马腿裤（百褶裙）相对宽松，因此舞者的大腿部活动幅度较大，故舞者的小腿除系有绑腿外，基本处于可自由运动状态，小腿运动幅度基本不受限制。舞者舞动起来，上身运动幅度较小，以横拧、划圆动律为主，下身蹲屈运动幅度较大，脚下以步伐移动、跳跃较多，在舞者蹲、屈、横、拧、扭、摆、旋转之间呈现场面欢快、热烈，舞姿刚健、

① 于平《舞蹈形态学》，北京舞蹈学院（内部教材）1998 年版，第 267 页。

仅造就了粤北瑶人腿部的外在形态，更影响了其腿部肌肉的发展，给粤北瑶人的身体及舞蹈都留下了深深的"山地性"元素烙印。

风格淳朴的舞蹈动态美。为了进一步阐述舞蹈服饰的"山地性"元素，下面选择粤北瑶族舞蹈服饰中的绑腿与服饰瑶绣进行分析。

绑腿是瑶人为适应山地丛林地势，以免山区劳作生产攀爬时腿部受伤，提高行走能力而出现的服饰组件。这一演变延续至舞蹈服饰，绑腿既有装饰作用下的美化意义，又有物理力学作用下提高腿部舞蹈动作稳定性价值。舞蹈服饰中的瑶绣花纹，可以说是粤北瑶族舞蹈延展材料中最有山地性元素的微观观测点。例如，粤北乳源瑶族舞蹈服饰的瑶绣纹路中有大量的山地题材——当地瑶人将山地中的动植物以具象或抽象的手法刺绣在舞蹈服饰之中，如植被类的有梧桐树纹、松果纹、树形纹、梧桐花纹、大莲花纹、谷粒纹等，动物类的有龙犬纹、大鸟纹、蜈蚣纹、蜘蛛纹、兽蹄纹、鱼形纹等。无论是在审美意义上，还是在实用功用上，绑腿与瑶绣纹路都是服饰适应与反映山地地形环境的体现，更是"山地性"元素在舞蹈延展材料中最有力的呈现。

二、舞蹈道具

道具在粤北瑶族舞蹈中，不像人体运动和服饰那样关系密切。但道具的运用增强了舞蹈的表现力，延展了人体的动态美。运用时，道具因延展人体线条而增加了舞者人体动态美的表现力，在扩大动作的幅度、空间感、造型感的同时，使人体更加延展、修长且清晰。[①] 粤北瑶族舞蹈常以长鼓、铜铃、铙钹、伞、竹竿等山地性物质材料为道具。例如，粤北瑶族长鼓舞以山地中生长的一种崆峒木为原材料，加工成为长鼓形制作为舞蹈道具使用。表演中，舞者手持长鼓在四个方位边击边舞，在上身拧转、腿部蹲屈中延展了人体运动线条及幅度，增强了舞蹈表现力。因此，粤北瑶族舞蹈借助道具的运用而促成山地性舞蹈的动态风格美。

① 张文海：《"道具舞蹈"在民间舞创作中的功能与价值》，载《舞蹈》2012 年第 1 期。

第三节　舞蹈形态中的"山地性"元素呈现

因长期在粤北高山地带劳作生产、定居，大多数粤北瑶人受山地生态环境的影响形成蹲屈腿部、膝部的习惯。这种受南岭高山山区地理环境引起的人体运动变化，通过"山地性"元素直接影响着粤北瑶族舞蹈的运动体态、动律及动作形态，使粤北瑶族舞蹈具有明显山地性的舞蹈形态特征。

一、山地性的舞蹈运动体态

粤北瑶族舞蹈运动体态的形成，主要受"山地性"元素两个方面的影响：一是"生态的烙印"，即粤北山区的自然环境使得粤北瑶人在生活中需要长期登山、下坡，攀爬山岭劳作，久而久之与平原地区居住者对比，瑶人小腿肌肉因得到锻炼而明显发达。这种山地生态环境影响下的人体腿部肌肉变化，不但在粤北瑶人的身体体形上有所体现，更为其舞蹈印上了深深的烙印，形成了粤北瑶族舞蹈具有身体重心前移、略有含胸的体态。这与傣族人民生活在泥泞的热带雨林，因行走中多以胯部摆动而形成"三道弯"的傣族舞蹈运动体态原理相同。二是"习惯运动"，在长期攀爬山岭和山地劳作生产中，粤北瑶人产生了大量腿部蹲屈、手部绕动的习惯性运动，多以屈膝、勾脚、含胸的体态呈现。瑶人将这种惯性运动潜移默化地融入其舞蹈动作。所以，粤北瑶族舞蹈的运动体态是山地性体态，主要表现为脚位稍有外开呈现自然的小八字步，下身腿部屈膝，步伐稳健；上身放松，弱有自然含胸，身体重心靠前，集中在前脚掌上；手形多以手持道具握形，脚形多为自然的勾脚；手位常以体侧或体前位，脚位常以大、小蹲踏步为主。

二、山地性的舞蹈动律特征

生活在热带雨林地区的傣族人民形成了以膝部屈伸带动上身上下颤动和左

右轻摆的"三道弯"舞蹈基本体态动律；生活在戈壁滩的维吾尔族人民形成了滑冲和微颤的舞蹈基本动律；生活在雪域高原的藏族人民形成了颤膝的舞蹈基本动律。由此可见，一个民族舞种的动律特征与生态环境的关系是紧密的。粤北瑶族人民因长期生活和劳作于山地环境中，上山、下山、跋涉于山水之间是瑶人常态活动行为，而上山勾脚攀爬、下山脚掌延伸，造就了以人体腿部为发力点的惯性运动，形成了以腿部屈伸动律为主的山地性动律特点。此外，粤北瑶人常常在狭窄山地小道背负生产物质、农具行走，当瑶人在山道上相遇时，相互拧身让路不可避免。在危险的山道中让路首先要保障身体拧转的平稳、端庄，互相不可碰撞，此时人的呼吸应该沉稳，不可喧噪。而这种拧转身体惯性动作动律也自然融入舞蹈，形成了上身横拧、划圆的山地性动律特点。其中，在"山地性"元素影响下的"蹲""屈""拧""转""沉"是粤北瑶族舞蹈的核心动律元素，在核心动律元素的作用下形成了以腿部蹲屈，上身横拧、划圆为主的基本动律。粤北瑶族舞蹈动律的要领要求强拍向下、弱拍向上，蹲屈必须有力，膝部富有弹性。表演时，舞者身体动作呈现矮、稳、弹、颤、沉的山地性动律风格特征。

三、山地性的舞蹈动作形态

正如贾作光所言，舞蹈动作的产生及舞蹈动作本身就蕴含着丰富的生活内容。[①] 粤北瑶族舞蹈动作的产生，呈现了大量表现瑶人长期山地生活的山地性动作语汇，主要有仪式祭拜、跋山涉水、山地耕种等仿生性动作。例如，粤北乳源番鼓舞有表现瑶人山地建屋劳作的动作语汇，将砍树、锯木、锯木板、量地、挖地基、砌墙、盖房等动作语汇融入舞蹈中；铙钹舞有表现瑶人在高山地带开垦梯田进行农耕稻作生产的动作，主要以稻作生产核心环节的动作为主，将水稻种植过程的犁田、耙田、插秧、耘田、割禾、打谷、挑谷等主要生产流程的

① 转引自扎西江措《当代民族舞蹈创作中的继承与创新》，载《艺术评论》2012年第6期。

典型化动作纳入舞蹈动作。由此可见，粤北瑶族舞蹈的腿部山地劳作"仿生性"动作与手部山地播种、采摘类"仿生性"动作较多，凸显出灵活的动作形式变化与多样的山地性舞蹈动作形态。舞者的腿部多以在山地行走跋涉的小腿屈伸运动惯性动作为主，呈现矮、稳、颤及步伐多样的山地性舞蹈动作形态；其躯干动作多以双膝为发力点，带动上身拧转，形成了古朴、典雅的山地性舞蹈动作形态特点。

第四节 "山地性"元素特质

一、民族艺术"基因"作用

舞蹈作为一种社会文化现象，其成因多为一个复杂的过程，常与赖以生存的生态环境、表演场域、审美情趣相关联。粤北瑶族舞蹈的孕育、生存、演变均与山地环境联系密切，"山地性"元素就像一组艺术遗传"基因"一样，通过"遗传"影响着粤北瑶族舞蹈的每一个艺术构成。下面，从山地自然环境对舞蹈的影响分析粤北瑶族舞蹈的艺术"基因"（图 13-3）。

图 13-3 "山地性"元素影响——艺术"基因"

从图 13-3 可见，粤北瑶族舞蹈受山地自然环境影响，而"山地性"元素直接或间接影响了舞蹈构成材料、延展材料、舞蹈形态，形成了粤北瑶族舞蹈的"山地性"艺术特征、审美范式及舞蹈内容形式。换言之，"山地性"元素就是粤北瑶族舞蹈的艺术"基因"。在遗存在粤北瑶族舞蹈中的"山地性"民族艺术"基因"作用下，瑶族舞蹈彰显出艺术魅力。

二、民族精神品格象征

瑶族为典型的山地民族。粤北瑶族舞蹈在山地自然环境的影响下形成了以"屈""拧""稳"为核心的山地文化特征。"屈"不仅是动作上的蹲、屈而呈现弯曲负重的舞蹈形态，更是粤北瑶族不屈服于恶劣山地自然环境的精神体现。山地环境压弯了瑶人的身体，却没有压垮瑶人的精神世界。他们游山转岭、爬山越坡、穿林过涧，在大山之中、云端之下繁衍生息，孕育了瑶族百折不屈、勤劳淳朴的民族精神。"拧"是身体通过拧腰、侧身所构成的舞蹈动作姿态。这一特点的形成与在山地小道行走有着密切的关系，"拧身"让道，不仅是瑶族人智慧的体现，更体现了瑶人懂得谦让、仁厚的民族品格。"稳"即在舞蹈动作姿态中要做到稳健，特别是腿部动作的"稳"。在危险的山道中让路首先要保障身体拧转后的腿部平稳、端庄，两人互相不可碰撞，这不仅是山地环境安全要求下的结果，更象征了瑶人为人处世平心沉气、沉稳憨健的民族品质。

三、民族文化符号体现

粤北独特的山地形态，不仅展现了地域固有的地貌特征与生态环境功能，还是人类文明的发祥地，更是多民族文化诞生与发展的根基。[①] 山地环境孕育了粤北瑶族独具艺术魅力的舞蹈文化，是一种山地性的文化符号体现。如果将符

① 参见黄才贵《山地文化特征初探》，载《原生态民族文化学刊》2013 年第 2 期。

号和人类文化紧密联系在一起，二者基本可以等同。[1]粤北瑶族舞蹈作为一种文化符号，其"山地性"元素在粤北瑶族舞蹈中起到了关键性作用。瑶族舞蹈中蕴含的"山地性"元素，使该舞蹈具有了明显的地域性、民族性、生态性。这是粤北瑶族文化最为典型的特征体现。瑶族文化的传承与发展离不开典型文化符号的凝练与彰显。粤北瑶族舞蹈呈现了山地性文化符号，是民族传统文化传承的根基底蕴，更是山地民族的共同记忆与认同体现。

"山地性"元素是粤北瑶族舞蹈的重要构成元素，直接或间接影响了粤北瑶族舞蹈的外在形态和文化内涵。关于"山地性"元素的研究，属于微观层面的舞蹈研究。对该元素分析有利于我们进一步探析瑶族舞蹈的艺术本质特征，深入理解、认知瑶族舞蹈的文化内涵。鉴于此，本书认为地域民族舞蹈研究应该树立多维度研究的观点，重视微观舞蹈研究视角，让地域民族舞蹈艺术在研究中发展、在发展中传承。

① 参见吴建冰《论广西世居民族的民族关键符号对民族认同的影响》，载《广西社会科学》2015 年第 7 期。

第十四章

新时代民族传统舞蹈文化生态体系构建研究 *

　　民族传统舞蹈文化是中华传统文化的重要组成部分，研究其生态体系极具现实意义。本章以新时代构建民族传统舞蹈文化生态体系为切入点，分析民族传统舞蹈文化生态体系的属性，提出应积极探索构建创新型民族传统舞蹈文化生态体系的建议，为实现民族传统舞蹈文化传承发展目标提供支撑。

　　构建民族传统舞蹈文化生态体系是中华传统文化工程整体建设格局的形态构成。舞蹈文化的产生、形成与发展，建立在一定的自然环境、社会环境和文化环境的基础之上，涉及人文、自然、社会环境等诸多因素。[①] 舞蹈文化生态是一个极为复杂的系统，舞蹈与人类社会文化环境的关系，远比生物生态更为多样和复杂。[②] 其中，舞蹈文化与自然环境、社会环境、文化环境、现代社会发展环境、经济体制、时代艺术审美范式等方面是关系密切的共生关系。这种密切的共生关系产生出不同形态的舞蹈文化因子，影响着舞蹈文化的发展方向，决定着舞蹈文化的发展模式。[③] 翻开中国近现代舞蹈发展史，在 20 世纪 80 年代之前，民族传统舞蹈文化生态还处于存续的基本稳定状态，其发展呈现良性循环。[④] 可是，随着工业化、城市化进程加快，现代社会的发展，人们的生产生活

　　* 本章内容原载于《四川戏剧》2019 年第 9 期，收录时有修改。

　　① 吴红叶：《基于文化生态视角的地方民间舞蹈传承探析》，载《长春师范大学学报》2014 年第 11 期。

　　② 资华筠、王宁：《舞蹈生态学》，文化艺术出版社 2012 年版，第 132 页。

　　③ 张麟：《上海舞蹈文化生态建设刍议》，载《上海艺术评论》2019 年第 2 期。

　　④ 王克芬、隆荫培：《中国近现代当代舞蹈史》，人民音乐出版社 2007 年版，第 432-433 页。

方式发生改变，传统舞蹈赖以生存延续的民族宗教活动、民俗节庆活动等载体逐渐被淡化，没有"土壤"的民族传统舞蹈，面临着舞蹈文化生态共生关系遭到破坏的严峻现实。这使得民族传统舞蹈文化发展停滞、活跃性不足、影响力减弱。在新时代中国特色社会主义建设的伟大征程指引下，深刻认知中华优秀传统文化重要性，准确把握当代中国民族传统舞蹈文化时代发展方位，进一步坚定文化自信，弘扬民族优秀传统文化，构建民族传统舞蹈文化生态体系，已是迫在眉睫。

第一节　民族传统舞蹈文化生态体系的属性

一、地缘结构属性

民族传统舞蹈在地缘结构上有一定特殊性。区域少数民族传统舞蹈不仅是各民族艺术的奇葩，还是区域民族文化的"符号"标识，在区域民族传统舞蹈文化发展中起着引领作用。从地缘角度看，我国少数民族传统舞蹈主要分布于边疆少数民族地区或经济、文化欠发达的边远地区。发展好这些少数民族传统舞蹈具有典型的示范效应，这在中华传统舞蹈文化发展中至关重要。而如何发挥其典型示范效应，本书认为可从民族区域内部、外部两个方面努力。

一是在民族区域内部要进行优势挖掘、精准定位。在民族区域范围内挖掘具有区域民族特色优势的传统舞蹈资源，并与区域内其他传统艺术资源进行联动互补，引领带动整个民族区域乃至整个中华传统舞蹈文化生态建设和发展。二是要与民族区域外部进行融合交流。少数民族传统舞蹈分布区域作为近现代中国舞蹈发展的源流之地，与东方、西方舞蹈文化率先接触。少数民族传统舞蹈文化与异域舞蹈文化的碰撞交流是构成其地缘性文化特征的一个主要因素。这也是少数民族传统舞蹈的可为之处，即在继承传统的基础之上取众家之所长，

广泛交流与借鉴外部舞蹈文化的发展经验，融合创新地构建舞蹈文化生态体系，引领民族传统舞蹈的当代发展。①

二、民族文化属性

中华民族是一个大家庭，既有人口众多的汉族，也有蒙古族、藏族、朝鲜族、维吾尔族、壮族、苗族、瑶族等少数民族。各民族传统舞蹈的产生、发展、传播、传承各有不同，因而具有了独特的艺术特色和民族文化属性，造就了形态、风格各异的各民族传统舞蹈。②民族文化属性标识作用预示着民族传统舞蹈未来将成为中华民族传统舞蹈文化的典型代表。这意味着民族传统舞蹈文化生态体系的构建不仅是单一民族的传统舞蹈文化生态体系构建，而且是在一个大民族概念下系统的民族传统舞蹈文化生态体系构建，更是中华民族传统文化生态体系的有机组成部分，具有突出的民族文化属性。民族性意味着民族传统舞蹈在立足各民族传统文化基础之上要创造出更具跨民族、跨区域、世界性通行的舞蹈语言和艺术形式。与此同时，还要保留、传承本民族自身的传统文化属性，与世界各民族传统舞蹈文化碰撞共融，产生出新的舞蹈艺术样式。从另一个方面看，我国民族传统舞蹈文化生态，因民族文化属性，在发展上与西方芭蕾舞、现代舞、流行舞等以西方艺术"标识"著称的舞蹈文化存在发展方向、思路上的明显差异。因此，走出一条既保留自身民族文化属性，又具有世界艺术视野胸襟的民族传统舞蹈文化生态发展之路，是新时代要重点探索的舞蹈文化强国之路。

① 张麟：《上海舞蹈文化生态建设刍议》，载《上海艺术评论》2019年第2期。

② 孙婕：《浅谈中国民族民间舞蹈的传承与创新发展》，载《沈阳音乐学院学报》2010年第2期。

三、社会价值属性

民族传统舞蹈根植于积淀千年的民族传统文化，是民族传统文化的组成部分。对一个民族而言，舞蹈是一种生活方式，存在于生活的方方面面。[①]各民族民众提取生产生活中的动作语汇，按照各民族的审美范式以一定的形式与程式组合，经过长时间的历史演变、继承，逐渐发展并自然呈现在相对稳定的各民族传统舞蹈文化生态体系中。各民族传统舞蹈的文化生态体系不仅呈现了不同民族族群的生活习惯、生产方式、风俗习惯、行为方式，更呈现了各民族艺术表达与审美的差异，具有观赏、娱乐、审美及研究等社会文化价值。当下，在文化生态与经济体制相互作用下，民族传统舞蹈作为一种特殊的民族传统文化生态资源，可以带动演艺、教育、旅游等系列相关产业的发展，助力社会发展充满活力，具有一定的社会价值属性。

第二节　构建创新型民族传统舞蹈文化生态体系

伴随着社会主义现代化进程，舞蹈文化生态发生了改变。民族传统舞蹈发展若不能随之变革与发展，其后果便是民族传统舞蹈特性的消解与消逝。舞蹈文化生态并不是固化不变的，在不同的历史进程和社会发展中，舞蹈文化生态环境也随之不断变化。[②]传统单一的民族传统舞蹈文化生态体系已不能满足民族传统舞蹈发展的需要，为破解当下传统舞蹈文化生态困局，应不断创新保护和修护机制，探索多元一体化的发展体系，将民族传统舞蹈文化生态的经济体系、社会体系、文艺体系等进行多元构建，形成与民族传统舞蹈现阶段发展相适应的新时代创新型民族传统舞蹈文化生态体系。

① 吕雪：《新时代少数民族舞蹈的文化传承体系研究》，载《贵州民族研究》2019 年第 3 期。

② 吴红叶：《基于文化生态视角的地方民间舞蹈传承探析》，载《长春师范大学学报》2014 年第 11 期。

一、构建民族传统舞蹈文化生态经济体系

探索构建创新型民族传统舞蹈文化生态体系，要将民族传统舞蹈文化生态体系建设与现代化经济体系相融合，深入贯彻新时代可持续发展理念。一是要着力推动民族传统舞蹈资源空间开发格局的优化，进一步发挥传统舞蹈资源的艺术审美教育主体功能，逐步推进民族传统舞蹈资源空间规划体系建设，完善传统舞蹈资源的产业开发与经济效能转化。二是要统筹协调民族传统舞蹈资源相关分布，结合分布区域协调发展战略，依据不同民族传统舞蹈资源和市场承载能力合理设定舞蹈文化产业发展目标、规模、布局，探索民族传统舞蹈差别化的发展模式和路径。进一步挖掘传统舞蹈资源优势和区域市场需求，倒逼舞蹈文化产业经济转型升级，大力发展以传统舞蹈文化资源为基础的创意舞蹈产业、民俗舞蹈与文化旅游交叉产业、民族传统舞蹈高格调艺术精品剧目产业等。三是要推行绿色循环的小型舞蹈、舞剧产业发展模式。在民族传统舞蹈艺术创意、艺术创作、舞台呈现、艺术消费等各个环节中促进民族传统舞蹈资源的绿色循环利用，推进民族传统舞蹈产业循环式组合，构建覆盖民族传统文化资源的循环利用体系。

二、构建民族传统舞蹈文化生态社会体系

探索构建创新型民族传统舞蹈文化生态体系，要将民族传统舞蹈文化生态体系建设与新时代社会建设相融合，充分发挥全民践行、全民参与、全民监督作用。一是要建立健康的舞蹈艺术精神生活新模式。结合健康中国战略，加快制定与民族传统舞蹈创作、舞蹈文化消费、舞蹈娱乐健身相关的政策和措施，逐步提高民族传统舞蹈相关文创产品的市场占有率，大力培育民众形成以民族传统舞蹈审美的适度娱乐、健康持续的生活方式和文化消费模式。二是要推动形成政府、舞蹈文艺团体、学校、群众共建共享的传统舞蹈艺术格局。在政府

的主导下，进一步强化文化部门、舞蹈文艺团体对传统舞蹈文化的保护责任，通过传统舞蹈的保护、推广、应用、服务等手段，加强舞蹈文艺团体、学校、群众对民族传统文化传承的责任意识，实现舞蹈文艺团体、学校、群众从"要我传承"向"我要传承"转变。与此同时，要加大民族舞蹈文化生态建设信息公开力度，创新公众参与监督的机制，让人民群众以便捷的方式和广泛的途径更多地加入民族传统舞蹈文化生态建设中来，形成政府、舞蹈文艺团体、学校、群众共建共享的传统舞蹈艺术格局。

三、构建民族传统舞蹈文化生态文艺体系

探索构建创新型民族传统舞蹈文化生态体系，要将民族传统舞蹈文化生态体系建设与新时代中国特色社会主义文艺思想相融合，牢固树立新时代中国特色社会主义文艺的旗帜和方向。一是要深入挖掘民族优秀传统舞蹈文化的生态内涵，培育新时代中国特色社会主义文艺观。深入挖掘民族传统舞蹈文化中符合中国特色社会主义文艺发展要求的舞蹈元素、舞蹈形式、舞蹈精神、舞蹈内涵，结合新时代中国特色社会主义文艺的发展方向和要求，在保持民族传统舞蹈特色、气质、内涵的同时，在传承中创新，培育具有新时代中国特色社会主义文艺观的舞蹈艺术作品，繁荣民族传统舞蹈创作，创作出有温度、接地气、有较高艺术性的时代之作，推动民族传统舞蹈文化生态事业和舞蹈文化产业的蓬勃发展。二是要加强民族传统舞蹈文化艺术宣教。以政府、文艺团体、学校、群众为主体，以城区、乡镇、社区、民族地区、非民族地区为单元，坚持全民艺术普及从家庭做起，从娃娃抓起。将民族传统舞蹈文化教育纳入艺术专业教育、艺术职业教育、艺术素质教育、全民普及教育等社会文化体系，全方位强化民族传统舞蹈文化生态意识，牢固树立新时代中国特色社会主义文艺观，构建民族传统舞蹈文化生态文艺体系。

以往，民族传统舞蹈的保护、传承、发展工作基本以单一分布区域、单一民族、单一领域展开，但是民族传统舞蹈文化生态并不是严格地存在于固定区

域、单一民族、单一领域内。单一区域保护将有诸多局限，如果创新地打破区域局限，跨区域进行民族传统舞蹈传承与发展，不同区域共享以往工作经验、成效，不仅可以让民族传统舞蹈传承与发展过程少走弯路，还可以实现传统舞蹈的族群文化联动性。如果创新地实现各少数民族之间的联动，促进跨民族发展，那么将形成多民族共治共享的舞蹈文化生态格局，形成民族传统舞蹈传承与发展的有效合力。创新地将民族传统舞蹈与民族音乐、民俗活动、宗教仪式等传统文化领域结合，实现跨领域协同传承发展，可有效保护民族传统舞蹈文化生态体系，实现其有效传承与发展。

综上所述，民族传统舞蹈文化生态体系构建应该突破以往局限，以创新为驱动，实现跨区域、跨民族、跨领域的传承与发展，以此构建创新型、可持续发展的民族传统舞蹈文化生态体系。

下编

瑶舞·活化利用

第十五章

瑶族舞蹈元素的当代价值分析
与应用体系构建*

瑶族舞蹈元素是瑶族舞蹈文化的重要物质载体和体现形式。本章从舞蹈构成的微观视角切入，以瑶族舞蹈元素为研究对象，从民族传统舞蹈资源当代挖掘与利用的视角分析了瑶族舞蹈元素的当代应用价值，提出了构建当代社会瑶族舞蹈元素应用体系的设想。

瑶族作为中国最古老的迁徙民族之一，在国内主要分布于湖南、广东、广西、云南、贵州等省区市，人口 270 余万。[①] 瑶人在绚丽多彩的民族历史中创造了具有鲜明特色、民族风格的瑶族舞蹈。瑶族舞蹈作为瑶族传统文化的典型代表，是一种宝贵的民族传统文化资源，更是中华民族传统文化的重要组成部分。然而，从当代民族传统文化传承与文化资源开发利用的视角看，瑶族舞蹈资源的挖掘与利用现状还是"冰山一角"，绝大多数资源依旧埋藏在民族传统文化的"矿洞"中未被充分挖掘与利用。无论是瑶族舞蹈的推广传播率，还是应用率，均与当代社会现实需求相距甚远。对瑶族舞蹈元素的微观观察、科学提炼、构成分析、价值应用进行归纳总结，并将其应用到当代社会各领域中，构建应用体系，服务于社会经济文化发展，既是现实社会的诉求，也是保护民族传统文化的有效途径之一。

* 本章内容原载于《怀化学院学报》2019 年第 2 期，收录时有修改。

① 数据来源于 2021 年第七次全国人口普查资料。

第一节　瑶族文化的"动态呈现载体"——瑶族舞蹈

　　自古瑶人能歌善舞，热爱舞蹈。瑶族舞蹈是由瑶族先民在长期的民族生产劳动中创造并流传至今的一种艺术形式，其广泛流传于瑶族人民分布地区，是一种社会文化现象与文化产物。瑶族舞蹈多与民族生产、生活、宗教信仰等瑶族民俗文化活动相关联、相依存，关系密切，因受不同瑶族支系民俗文化和地域环境的孕育、催生和哺育的影响，瑶族舞蹈特色鲜明，蕴含了丰富的民俗文化意识，民俗特征明显，具有古朴、粗犷、舞姿矫健的艺术风格特征。孕育因素的内在作用决定了瑶族舞蹈的多姿多彩、丰富多样。据不完全统计，瑶族舞蹈共有二十余种舞种。从瑶族舞蹈的内容看，其大致可分为纪念和敬奉祖先舞蹈、宗教祭祀舞蹈、节令习俗舞蹈三类。从族系分支看，瑶族舞蹈有"勉"族系的长鼓舞、芦笙长鼓舞、锣笙长鼓舞、羊角芦笙长鼓舞、刀舞、剑舞等，其中具有代表性的为长鼓舞；有"布努"族系的铜鼓舞、铃鼓舞、猴鼓舞等，其中具有代表性的为铜鼓舞；有"拉珈"族系的师公舞、吊猪舞、女游舞、罡官灶舞、解秽舞、送功曹舞、云雾舞等，其中最具代表性的为师公舞。[①] 瑶族舞蹈表演一般是由表演性动作和程式性动作互相连贯一体，构成别具一格的表演程式。表演气氛热烈、形式多样，具有广泛的群众参与性。

　　瑶族舞蹈承载数千年的瑶族文化历史，体现了瑶族文化内涵，是优秀民族传统文化遗产，更是瑶族历史文化的"动态"体现形式。瑶族舞蹈广泛渗入瑶族人民的生产生活各领域，是瑶族民族文化心理的重要组成部分，凝聚了瑶族人民共同的民族心理、共同的族群认同、共同的民族凝聚力。可以说，瑶族舞蹈是瑶族人民集体智慧的结晶、民族性格的诠释、民族精神的反映、民族气质的彰显及民族文化认同的标志。2006—2014 年，瑶族铜鼓舞、瑶族长鼓舞、瑶族金锣舞等先后列入国家非物质文化遗产保护名录。

　　① 　刘保元：《瑶族传统艺术概述》，载《中央民族学院学报》1990 年第 5 期。

第二节 瑶族舞蹈元素及其构成

关于瑶族舞蹈元素的理解，首先是瑶族舞蹈的重要艺术构成与物质材料，也是瑶族舞蹈文化的物质呈现载体与体现形式，更是蕴含在瑶族舞蹈中，被大多数瑶族人认同的、凝结着瑶族传统文化精神，并体现民族尊严和民族利益的形象、符号或风俗习惯。广义而言，瑶族舞蹈元素就是舞台综合艺术文化元素，包含了瑶族舞蹈艺术文化元素和瑶族舞蹈本体元素。狭义而言，瑶族舞蹈本体元素主要包含舞蹈动作、音乐、服装、道具等。瑶族舞蹈元素中蕴含了丰富的瑶族文化精神内涵，主要表现为：动作元素古朴丰富、舞蹈动作多取材瑶人的生产生活；音乐元素节奏单一明快、旋律抒情，在伴奏音乐的渲染下舞蹈表演场面气氛热烈；服装道具元素讲究灵活运用，呈现绚丽而多彩的特点。瑶族舞蹈因其舞蹈元素内涵丰富，在中国众多少数民族舞蹈中脱颖而出，锻造了属于自己的民族艺术特征。瑶族舞蹈作为一项优秀的民族传统文化与非物质文化遗产，对其进行舞蹈元素挖掘、分析、研究与利用，是瑶族舞蹈文化传承与发展的时代使命。

第三节 瑶族舞蹈元素的当代价值分析

瑶族舞蹈元素是瑶族传统文化凝聚与艺术特征体现，其在当代社会瑶族舞蹈元素的社会价值主要体现在艺术价值、审美价值和民俗价值三个方面。

一、艺术价值

舞蹈元素决定了舞蹈的艺术特性。瑶族舞蹈动作元素，如手、眼、身、法、步的外在动作与意、劲、精、气、神的内在蕴含，都对舞蹈艺术特性起到了关键作用，造就了瑶族舞蹈独特的舞姿、体态、动律、造型特点。例如，瑶族长

鼓舞的道具长鼓在舞蹈中运用技艺"打得矮不矮"是瑶族长鼓舞技艺检验的标准之一。在动作元素上，矮、稳、颤是其动作元素构成的艺术特点。在矮、稳、颤的动作元素作用下，瑶族长鼓舞呈现动作刚柔相济、步伐灵巧，姿态多为腿部屈蹲、膝部有规律的上下颤动，由一般表演性动作和程式性动作互相连贯，构成别具一格的表演程式。在表演上，长鼓舞按固定的音乐鼓点节奏边击边舞，讲究动作与鼓点节奏的配合与统一。舞步以"蹲腾立跳"和"闪转旋跃"为主，体现出勃发向上的阳刚之美，舞姿中保持"曲体拧身"的元素特点，给人一种质朴柔和之美，节奏鲜明，动作洒脱流畅，表演气氛十分活跃。[①] 长鼓舞以特有的舞蹈元素"基因"形成了具有独特风格的舞蹈形态特征。每逢节庆，瑶族人民打起长鼓、跳起瑶舞，在闪转旋跃、蹲腾立跳、屈腿弓腰、拧身换位的舞蹈动作技艺中，烘托与呈现出瑶族舞蹈具有繁星闪烁、五彩斑斓、优美铿锵、悠扬婉转的舞蹈艺术价值。

　　舞蹈元素对舞蹈的艺术个性起到了标识作用。瑶族民族生活丰富多彩，随着经过提炼和美化的民族生活元素不断注入，造就了瑶族舞蹈别具一格的题材、体裁、风格、式样。瑶族民众从生活中提炼舞蹈动作语汇，营造出仿生性的舞蹈表演场域氛围，形成了独有的艺术个性，直接地反映了瑶族现实生活，彰显了瑶族舞蹈艺术观。瑶族舞蹈是瑶族人民纯真、朴实的历史生活的艺术写照，是瑶族人民现实生活的艺术形式综合反映。瑶族舞蹈动作古朴、风格粗犷、舞姿矫健、开朗豪放，舞至酣处，围观者高声附和并随之加入，营造了一种热烈的舞蹈氛围，渲染了整个场面的艺术色彩。回顾瑶族人民的民族历史，瑶族舞蹈随着瑶族人民繁衍生息，迁徙游耕，成了民族赖以生存延续的古老艺术之一。瑶族舞蹈便是瑶族人民生产生活的叙事史诗。瑶族人民借舞蹈营造强烈的民族情感氛围，以抒发民族情怀、反映民族精神，这便构成了瑶族舞蹈的民族舞种个体特色。

① 李筱文：《瑶山起舞——瑶族盘王节与"耍歌堂"》，广东教育出版社2008年版，第64—67页。

二、审美价值

研究舞蹈的审美价值通常可以从两个方面进行分析：一是舞蹈本身的外在形态，二是舞蹈的内在意蕴。[①] 只有形态和意蕴高度契合，才能使人们内心感受到一个活的精神文化实体，只有二者之间完美结合，才能使得舞蹈具有灵性与活力，从而具有更深刻的审美意义。对瑶族舞蹈服饰、动作、音乐的外部审美以其内在文化内涵进行分析研究，不仅可以认识瑶族人民的社会生活习俗和传统文化，还可以了解瑶族民众的审美特点。

（一）舞蹈服饰元素的审美

舞蹈服饰是舞蹈艺术的延展材料，舞蹈离不开服饰的衬托修饰，民族舞蹈的服饰更是民族舞蹈的重要审美范畴。瑶人生活中的自然、人文、精神层面的景观意识，均能通过瑶族舞蹈服饰特有的造型语符、造型方式、造型构架得到体现。瑶族舞蹈表演者的服饰，根据表演场合需要一般有日常装、节日盛装、道法装之分。舞者彼此所穿的服饰差异很大，衣服大体有青蓝色、白色、青黑色等。舞者一般上穿短大襟衫，胸前及背后均嵌有图案花纹装饰；下着宽大的裤，裤长仅及小腿间；扎绑腿。[②] 舞蹈服装在装饰人体的同时，也会限制人体的运动，通过服装的宽松程度与镂空部分来延展人体，扩大身体运动的幅度和形成舞蹈形式美。[③]

以粤北乳源瑶族舞蹈为例，表演者穿戴的舞蹈服饰一般为正式道法装，主要由师爷帽、上衣、七分裤、罗裙、背带、腰带、绑带七个部分组成，其色彩明亮鲜艳，以红、黑、蓝、白四色为主，其他色彩为辅。受南岭山地环境的影响，瑶族人民在传统舞蹈服饰上充分利用了自然环境色。粤北乳源瑶人因对大

① 隆荫培、徐尔充：《舞蹈艺术概论》，上海音乐出版社 2008 年版，第 259-260 页。

② 赵勇：《瑶族舞蹈元素研究——以乳源"铙钹舞"为例》，载《星海音乐学院学报》2018年第 4 期。

③ 参见于平《舞蹈形态学》，北京舞蹈学院（内部教材），1998 年版，第 267-269 页。

自然的崇拜，形成了乳源瑶族舞蹈服饰色彩对比强烈、亮丽、朴实的审美特点，特别是依照自然环境、精神信仰、民族历史的形象创造出众多的服饰刺绣图案。瑶族舞蹈服饰图案丰富、色彩鲜艳亮丽、对比强烈，具有极强的审美效果。乳源瑶族刺绣纹饰非常丰富多彩，体现了实用与装饰美的特点，植被类的有梧桐树纹、松果纹、树形纹、梧桐花纹、大莲花纹、谷粒纹等，动物类的有龙犬纹、大鸟纹、蜈蚣纹、蜘蛛纹、兽蹄纹、鱼形纹等。[①] 它们都暗含着瑶族文化中各自不同的寓意。这些内涵丰富、寓意吉祥、题材多样的刺绣图样，彰显了瑶族独有的精神内涵和审美情趣。

（二）舞蹈动作元素的审美

瑶族舞蹈以腿部蹲屈、拧转、蹲腾立跳、闪转旋跃动作为主，瑶人腿部动作灵活多变、蹲屈有力构成了瑶族舞蹈以"蹲""屈"为主的特点。瑶族人民多居住山区，形成了长期依靠人力背扛的习惯，所以腿部活动灵活。因此，瑶族舞者在舞蹈过程中腿部动作的变化较多，多是腿部蹲屈或拧身跃动而舞。瑶族舞者腿部灵活多变和矮、稳、颤的特点充分体现了瑶族舞蹈风格质朴、生活气息浓郁的审美特点。

正如贾作光所言："舞蹈动作的产生，本身就蕴含着丰富的生活内容。"瑶族舞蹈动作的产生，呈现了大量表现瑶人长期山地生产生活的山地性动作语汇，主要有仪式祭拜、跋山涉水、山地耕种等仿生性动作类型。例如，粤北乳源瑶族的番鼓舞中有表现瑶人在山地建屋劳作的动作语汇，将砍树、锯木、锯木板、量地、挖地基、砌墙、盖房等融入舞蹈；还有表现瑶人在高山地带开垦梯田进行农耕稻作生产的动作，将水稻种植过程的犁田、耙田、插秧、耘田、割禾、打谷、挑谷等纳入舞蹈动作。可见，瑶族舞蹈含有腿部的山地劳作"仿生性"动作与手部的山地播种、采摘类"仿生性"动作较多，凸显出动作形式变化灵活与多样的山地性舞蹈动作形态；瑶族舞者腿部多以山地行走跋涉的小腿屈伸

① 陈赞民：《穿在身上的史书：乳源瑶绣解读与应用》，广东人民出版社2013年版，第145—147页。

运动惯性动作为主，呈现矮、稳、颤及步伐多样的山地性舞蹈动作形态；躯干动作多以双膝为发力点，带动上身拧转，形成了古朴、典雅的山地性舞蹈动作形态特点。

（三）舞蹈文化元素的审美

文化内涵作为一种民族精神文化，能够有效提高民族文化自信，展示民族形象。瑶族传统舞蹈能流传至今，是因为瑶族舞蹈元素中蕴含了丰富的民族文化内涵。瑶族历史资料显示，瑶族是一个祖先崇拜的民族，其社会精神生活是以祖先崇拜为中心的精神世界，即以祖先盘王为主的祖先崇拜。[①]这是瑶族迁徙历史的痕迹，瑶族地区至今保存着对祖先盘王祭祀的习俗。无论婚丧嫁娶，还是修路建房，都需要请示及告慰祖先。此外，每年还有固定的时间节点，举行专门祭祀缅怀瑶人先祖的盘王节。祖先崇拜这一特点对瑶族舞蹈的形成影响极大。在瑶族长鼓舞表演传统中，一方面，长鼓舞原本的功用就是为了缅怀瑶族先祖盘王；另一方面，该舞蹈以建屋的劳动场面再现和缅怀盘王的历史功绩。长鼓舞除了极具视觉审美外，还包含着瑶人对瑶族祖先崇拜意识的流露。在瑶族地区，祖先崇拜的风俗至今犹存。每逢农历十月十六秋收之际，瑶人就载歌载舞，缅怀祖先盘王，感念祖先恩泽，借此感念五谷丰登，祈求兴旺昌盛。由此可见，瑶族舞蹈元素的形成与祖先崇拜的文化内涵是密不可分的。

三、民俗价值

瑶族舞蹈作为一种瑶族社会文化现象，其存在是瑶族祖辈相传的程式化方式和行为的表现。因此，瑶族舞蹈元素的历史及其存在价值都是可寻的。瑶族舞蹈元素作为古老的民族传统舞蹈艺术的物质载体，通过舞蹈动作、服饰、时间以及民俗文化等多方面的因素得以传承。通过对这些表现形式进行分析研究，

① 参见李祥红、郑艳琼主编《湖南瑶族奏铛田野调查》，岳麓出版社 2010 年版，第 143-147 页。

反映出瑶族舞蹈具有较高的民俗价值。

一方面是"节庆"民俗价值。据瑶族舞者介绍，瑶族在每年农历的十月十六都要举行盘王节庆典。在持续七天七夜的盘王节中，瑶人载歌载舞纪念和缅怀瑶族的先祖盘王，瑶族民众打起长鼓，喜庆丰收，感念瑶人先祖的恩泽。此后，每逢重要节庆或丰收之日，瑶人便跳起传统舞蹈。盘王节是瑶族古老的传统节庆活动，它与瑶族的历史、传统文化、习俗密不可分，它是瑶族人民对勤劳、智慧与美丽的向往和对盘王祖先崇拜习俗的完美体现。瑶族舞蹈依靠民俗活动，久经民间传承，至今仍然很好地保留了本民族特有的民俗文化风貌，在瑶族传统文化中占有重要的地位，具有较高的观赏价值和学术研究价值。

另一方面是"仪式"民俗价值。瑶族舞蹈在表演开始之前都有固定的宗教仪式程序。例如，广东乳源瑶族传统舞蹈中的铜铃舞一般在民族宗教仪式中表演。舞蹈表演开始前，由一位师爷主持仪式与念经，念经内容多以请神、祭神、酬神、祈神、送神为主，另外三位师爷负责表演铜铃舞。表演铜铃舞均以"拜三拜"的程式化动作代表表演开始或结束。整套铜铃舞表演过程充分体现了瑶族固有的传统宗教仪式程序。

综上所述，瑶族舞蹈具有较高的民俗价值，对其进行研究，对我们保护和传承瑶族的民间传统文化有着非常重要的参考价值。

第四节　瑶族舞蹈元素的当代应用体系构建

瑶族舞蹈元素是我国瑶族舞蹈艺术的内核"基因"。其特性与社会价值，值得我们当下进行深层次的舞蹈元素资源开发与应用。下面，我们将以瑶族舞蹈元素为例，进行当代应用体系构建。该体系主要通过瑶族舞蹈元素在当代社会的艺术文化、经济两大领域的应用构建起来：在艺术文化领域可以应用于艺术、教育、文化三个维度，在经济领域又可以应用于旅游产业、娱乐健身两个维度（图15-1）。

| 图 15-1　瑶族舞蹈应用前景

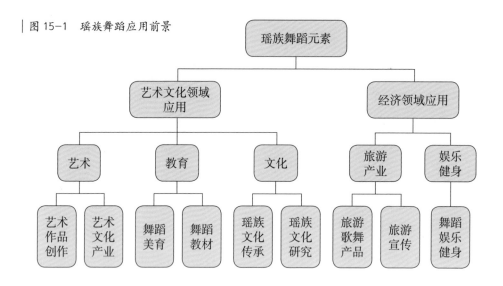

一、瑶族舞蹈元素的艺术文化领域应用体系

瑶族舞蹈元素在独特的地域生态与历史积淀的共同作用下，形成了瑶族舞蹈特有的艺术形态，具有较高的艺术文化价值。下面将从艺术、教育、文化三个维度来论述瑶族舞蹈元素资源在艺术文化领域的应用。

（一）艺术应用

瑶族舞蹈元素的艺术应用主要包括艺术作品创作与艺术文化产业两个方面。该体系应用的原则是将采集、整理得到的瑶族舞蹈元素，在不违背瑶族民俗习惯、民族信仰以及民族审美情趣的基础上，将蕴含在传统瑶族舞蹈资源中的舞蹈元素提取出来进行舞台艺术加工处理，运用现代舞台艺术手段和舞蹈创作手法，创作并呈现具有地域民族特色且符合当代审美需求的舞蹈艺术作品。例如，以提取广东排瑶长鼓舞元素为基础创作的瑶族舞蹈作品《排排瑶寨舞起来》[①]《喊瑶山》[②] 在国家级专业舞蹈赛事平台屡获佳绩，均取得了一定社会反响。从上述作品艺术呈现形态上分析，以瑶族舞蹈元素为基础创作的舞蹈艺术作品更

①　该作品由广东舞蹈戏剧职业学院创作。

②　该作品由华南师范大学音乐学院创作。

能够显现民族特色与艺术优势，舞蹈的风格性、形象性、感染力明显更强。这样的舞蹈艺术作品投入艺术文化产业中经营，为当代社会提供的舞蹈艺术审美服务极具市场潜力与竞争力。实践证明：作品因瑶族舞蹈元素的渗入而具民族特色，在当代艺术手法与舞台创作的共同作用下，民族特色与时代审美特征均集中体现在作品之中。这样的作品符合当代审美需求，在艺术文化产业中具有较强的市场竞争力，应用前景堪好。[①]

（二）教育应用

瑶族舞蹈元素的教育应用主要包括舞蹈美育与舞蹈教材两个方面。首先，在充分尊重瑶族民俗习惯、民族信仰以及民族审美情趣的基础上，提取瑶族舞蹈中的动作元素，进行系统科学的分类、细化、梳理后引入舞蹈课堂教学实践中。其次，在原始舞蹈动作元素的基础上，进行舞蹈语汇创新、发展及应用，编排成舞蹈元素短句、元素组合、训练组合，应用于瑶族舞蹈特色课程的教学实践，形成适应舞蹈艺术教育需求的瑶族舞蹈特色教材。例如，近年来广西艺术学院舞蹈学院、广东舞蹈戏剧职业学院、华南师范大学音乐学院均进行了一系列的尝试，做了大量瑶族舞蹈教材相关的采风、编排、整理工作，取得了较好的前期成果。在瑶族舞蹈元素教学实践运用的基础上，应该进一步加大编排、策划、推广力度，将瑶族舞蹈元素应用于普通中小学校的课间操、社团活动和文艺活动，在校园文化建设中实现学校舞蹈美育，凸显本土学校校园文化建设的民族文化特色。瑶族舞蹈元素在学校美育中的应用，使学生不仅感受到瑶族舞蹈艺术的形式美，更感受到瑶族舞蹈背后的民族文化之美，使其成为实现中华民族传统文化美育的重要手段和形式之一。

（三）文化应用

瑶族舞蹈元素的文化应用主要包括瑶族文化传承与文化研究两个方面。瑶族的民族历史文化蕴含在瑶族舞蹈、音乐、刺绣等艺术形式中，舞蹈由于具有

① 傅小青：《论山东民间舞蹈元素与剧目创作——以作品〈闯关东〉〈喜鹊喳喳喳〉为例》，北京舞蹈学院舞蹈学硕士学位论文，2014年，第3—5页。

"动态直观"和群众参与性广泛的艺术特点，成了瑶族先民记录民族历史文化的重要载体，研究学者常将瑶族舞蹈称为瑶族"活态"的民族文化史书。鉴于上述缘由，学者选择以瑶族舞蹈元素为突破口进行瑶族文化研究，有利于解决其因语言、风俗习惯、民族信仰等与汉族存在差异带来的困难。以瑶族舞蹈的具化、外在、动态的舞蹈艺术形态为切入点，学者可便利开启民族神秘性、文化抽象性等瑶族文化研究工作，保障瑶族文化研究工作顺利开展。

总之，瑶族舞蹈元素不但是瑶族文化的高度凝聚，还是瑶族文化的有效传承、保护与发展的重要载体与传播形式。通过瑶族舞蹈元素在艺术、教育、文化等领域的应用，瑶族文化将舞蹈元素这个艺术媒介因子广泛传播。从文化发展进程看，瑶族舞蹈元素对瑶族文化的传承有着重要作用。

二、瑶族舞蹈元素的经济领域应用体系

经济领域是瑶族舞蹈元素应用体系构建的重要组成部分。下面从旅游产业和娱乐健身产业两个维度构建瑶族舞蹈元素在经济领域的应用体系。

（一）旅游产业应用

瑶族舞蹈元素旅游产业应用主要包括旅游歌舞产品和旅游宣传两个方面。瑶族舞蹈元素应用要紧密结合旅游市场实际需求，以创建旅游品牌为依托，以旅游开发为平台，挖掘瑶族舞蹈元素的价值，开发具有瑶族舞蹈元素的旅游艺术文化产品。瑶族舞蹈产品是地域民俗、民风的物质载体，是民族特色旅游的重要组成部分。根据景点具体情况将旅游经济与具有瑶族舞蹈元素的旅游产品结合起来，研发出瑶族民俗歌舞表演、瑶族歌舞实景演出等产品。例如，广东乳源瑶族自治县应利用自身处粤北山区、南岭腹地，民族历史源长，瑶族民俗歌舞魅力、湖光山色山川之美等丰富的旅游资源，研发实景演出的旅游产品。将乳源当地瑶族舞蹈元素应用于景区实景演出产品中，可以与乳源当地雄、奇、险、峻、秀为一体的大峡谷相结合，还可以与10多万亩原始森林的国家级自然保护区南岭国家森林公园相结合。通过研发与当地自然景观相契合的瑶族实景

歌舞演出产品，以旅游景区特有的民族特色文化艺术产品来吸引并留住游客，形成"过夜经济"效应，建立持续、健康、合理的旅游产业链条。又如，运用瑶族舞蹈元素研发具有民俗、民风、瑶族特色的民俗歌舞表演与体验游戏等，将研发的歌舞表演、体验游戏与民风淳朴、自然风光旖旎、瑶族风情令人陶醉的当地瑶族村寨相结合，强化瑶族村寨瑶族民俗民风特色，以此来吸引国内外的游客。通过游客不断增加而拉动旅游经济。总而言之，将瑶族舞蹈元素应用于旅游歌舞产品研发，对其加大宣传，打造为旅游名片，形成品牌。旅游产业为瑶族舞蹈的发展提供物质供给，同时，瑶族舞蹈元素为旅游产业注入新鲜血液与民族特色，从而促进旅游产业经济发展，实现社会效益与经济效益双丰收。

（二）娱乐健身产业应用

瑶族舞蹈元素的娱乐、健身产业应用主要包括娱乐经济和健身经济两个方面。瑶族舞蹈具有广泛的参与性和民族性，表演气氛热烈，舞蹈的娱乐性和健身功能较强，受到民众的喜爱。瑶族舞蹈元素的娱乐、健身应用要在保留瑶族舞蹈原有的审美属性的基础上提取动作元素，利用现代健身科学理念，设计与编创广大民众喜闻乐见的瑶族健身舞蹈。将之应用于广大社区居民娱乐健身的社会活动中，形成类似城市、乡村居民的"广场舞"，使传承瑶族文化与娱乐健身产业相结合，从而促进社会和谐健康发展。此外，还可以提取瑶族舞蹈元素中的道教舞蹈动作元素与文化元素，结合当代科学养生原理与传统道家养生理念，建立具有瑶族舞蹈元素的当代特色养生健身体系。

瑶族舞蹈元素作为民族舞蹈、民族文化、民族符号的重要组成部分与呈现载体，具有重要的综合应用价值，是民族传统舞蹈资源中的"金矿"。本书从舞蹈元素当代应用的视角审视民族传统舞蹈资源在当代的重要价值，借此"抛砖引玉"，呼吁政府部门、企事业单位、研究学者等重视民族传统艺术资源的当代挖掘与利用，将有益舞蹈元素应用于社会发展的各个领域，产生良好的社会效益，在促进社会经济文化发展的同时，形成互助平台，便于更好地传承、保护和发展好传统民族艺术文化。

第十六章

传统与当代的融通：群舞《走山的女儿》
创作理念与启示 *

　　在艺术创作实践中，传统文化与当代艺术创作的融通性对话已成为当代舞蹈创作的常见现象与形式，探究融通性语境下舞蹈创作具有现实意义。本章以群舞《走山的女儿》创作实践为个案，运用舞蹈作品构成元素分析法，对该作品创作设计中的舞蹈内容、结构、切入点、道具、构图、色彩等元素进行分析，阐释舞蹈创作中的融通性理念设计与表达，提出当代舞蹈创作应向民族传统性与现代性的融通方向发展的理念，以现代方式、舞蹈意识的创作形式呈现传统文化精神内涵。在融通性理念下，进一步指出传统与当代的融合创新是破解舞蹈创作中传承与创新问题的重要方式，以期对当代舞蹈创作有所裨益及启示。

　　当代中国舞蹈艺术的发展深受世界多元文化交流碰撞与思潮流派互动的影响。从某种角度而言，这些影响因素丰富与拓展了中国舞蹈艺术家创作的表现形式和思维空间，但也很容易使艺术家们的舞蹈创作失去中华传统的文化属性。在世界多元文化大交流、大互动的时代浪潮中，当代中国舞蹈艺术创作用现代的艺术语言来体现中国优秀的传统文化、讲好中国故事，将是中国舞蹈艺术走向世界的基础。[①] 如何保持鲜明的民族传统文化精神品格与独有的民族艺术特色符号，将是当代中国舞蹈艺术创作实践中亟待思考及解决的问题。中华优秀

　　* 本章内容原载于《吉林艺术学院学报》2022 年第 4 期，收录时有修改。

　　① 参见彭吉象《用现代的艺术语言体现中国优秀传统文化》，载《吉林艺术学院学报》2021年第 3 期。

传统文化与当代艺术创作之间是文化传承与文化创新的关系。一方面，优秀传统文化为当代艺术创作注入丰富的精神内涵；另一方面，当代个性鲜明、文化独特、格调新颖的艺术创作离不开优秀传统文化的滋养与浸润。[①] 由此可见，植根于中华优秀传统文化深厚土壤来开展艺术创作，将是解决当代中国舞蹈创作问题的有效切入点之一。优秀传统文化与当代艺术创作不仅是一次融通对话，还是融通性创作语境下传统与当代的时代碰撞、思想交流及情感共鸣，共同融通出当代中国舞蹈创作理念表达的文化内涵。本章以群舞《走山的女儿》创作个案为切入点，试图在传统与当代的融通性语境下探讨当代中国舞蹈艺术创作。

第一节　群舞《走山的女儿》

群舞《走山的女儿》（图 16-1）是一部瑶族传统婚俗题材的舞蹈作品。该作品首创于 2018 年，历经两年的修改、打磨后于 2019 年完成。群舞《走山的女儿》曾在广东省第六届岭南舞蹈大赛、广东省第十四届大学生舞蹈大赛等专业赛事中获得殊荣；在中共中央宣传部"学习强国"学习平台展播，点播率超过 18 万人次，备受好评；获得 2019 年度国家艺术基金舞蹈（舞剧）青年艺术创作人才资助项目资助。该作品立足于传统与当代的融通理念展开创作，提取瑶族传统婚俗文化元素，与当代舞蹈艺术创作手法、形式相融通，利用多个时空转化及舞台构图，勾勒与塑造了瑶族出嫁女儿的艺术形象。群舞《走山的女儿》艺术性地呈现瑶族传统婚俗文化形态及民族情感标识符号，表达了瑶族儿女对大瑶山母亲的感恩之情。瑶族传统婚俗文化符号融入现代舞蹈作品的内容、结构、动作、音乐、调度、构图、服装、舞美等方面的创作设计，将瑶族传统婚俗文化与当代舞蹈艺术有机结合，彰显了舞蹈动作符号、文化元素在时空转

① 参见刘哲《论当代艺术创作的精神内涵》，载《中国美术设计》2021 年第 3 期。

化之间的艺术融通对话之美，凸显了瑶族传统婚俗文化的独特魅力。群舞《走山的女儿》将瑶族传统舞蹈动作符号与当代舞蹈创作技法相融合，将肢体动作中"点""线""面"的瑶族筑建文化标识符号与现代心理式叙述情感表达相结合，在多时空画面构图中呈现动态直观的舞蹈形象，诠释与弘扬了瑶族人民走山迁徙时坚韧不屈和感恩思源的民族精神。

图 16-1　群舞《走山的女儿》演出剧照
（2018 年 8 月，赵勇拍摄于深圳大剧院）

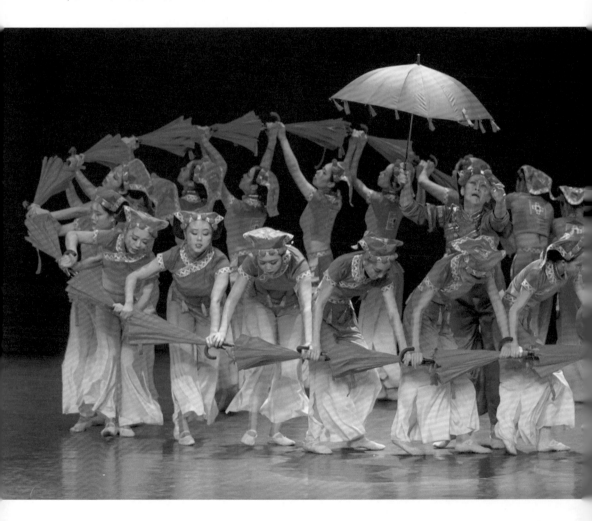

第二节　群舞《走山的女儿》融通性的创作设计理念表达

一、舞蹈内容结构的设计理念表达

群舞《走山的女儿》的内容、结构采用"心理式"的创作手法叙述。其创作心理、作品心理结构与观众审美心理的契合点成为该舞蹈作品的创新亮点，为该舞蹈作品增添了无穷的发展动力与情感迸发基础。群舞《走山的女儿》依

据心理转化，由以下四个篇章内容组成。

（一）启：爱的"回望"

群舞《走山的女儿》的第一部分以瑶歌为衬托，以瑶族传统嫁妆头饰为民族传统文化符号标识，引发情感动机发展：

出嫁——出嫁——歌姆的歌声回荡在瑶山深处。瑶歌中的女儿回望大瑶山，此刻阿妈双手捧着为女儿精心缝制的瑶族传统嫁衣。您还是那样熟悉与慈爱。可是，在绚丽多彩的嫁衣映衬下，阿妈的双鬓早已留下岁月痕迹。此情此景，是如此的清晰与刻骨铭心。

（二）承：爱的"寻觅""回忆""离别"

群舞《走山的女儿》的第二部分通过群舞演员"走山"肢体动作，营造瑶山起伏的画面，突显母女主要人物在群山中寻觅的情感线条：

走过一山又一山，踏过一水又一水，那山、那水之间，阿妈您在哪里？让女儿再看您一眼，您在山的那一头，还是水的这一边？我想告诉您，明天的女儿也将成为今天的您，因为女儿今天走上了一条您曾经走过的路，一条为人妻、为人母的路，通往心中逐梦的路。

群舞《走山的女儿》的第三部分采取缘物寄情的表达方式——由瑶族传统婚俗使用的红伞引发情感叙述，通过群舞背景衬托特定画面，突出母女双人舞，以成长回忆的温馨画面奠定舞蹈情感基础：

在女儿成长的记忆里，母亲就像一把熟悉和温暖的"大伞"。小时候无论刮风下雨我都不怕，因为有您为我撑起遮风挡雨的庇护"伞"。成长中每当遇到委屈和挫折的时候，都是您的慰藉与鼓励，为我撑起心理港湾的呵护"伞"，时至今日依旧激励我战胜困难、战胜自己。终有一天我长大了，面对人生、未来迷茫无法抉择时，是您爬上山头为我撑起了指引方向的大红"伞"。今天就让我接过那把伞，为我的阿妈撑开。

群舞《走山的女儿》的第四部分通过队形变化及道具红伞的转化运用，渲染、烘托、抒发母女离别之情：

走在山水之间，山水相绕久久不愿分离。当您背着我走出家门那一瞬间，

我是那么的不舍，我好想紧紧地拥抱您，永远不放手。那一刻，望着您佝偻的后背与霜白的双鬓，泪水模糊了我的双眼。阿妈，让我背背您吧，您把我背大，我想陪您到老。

（三）转：爱的"呼唤"

群舞《走山的女儿》的第五部分通过女儿面向大瑶山跪拜的动作设计，使人物内心情感得以迸发及宣泄。通过朴实生活化的跪拜动作，架构起人物内心活动、作品情绪表达与观众审美心理的情感共鸣：

让我再喊一声"我的大瑶山母亲"，我的心在呼唤、泪在流淌，面对大瑶山再喊一声"阿妈"。

（四）合："再回望"

群舞《走山的女儿》的第六部分采用首尾呼应的编舞技法。瑶族阿妈亲手将精心刺绣的瑶族传统嫁妆头帽给女儿戴上：

出嫁——出嫁——歌姆的歌声一直回荡在我的心中。让我再看一眼我的大瑶山。

二、舞蹈切入点的设计理念表达

创新是舞蹈艺术发展的重要途径与生命力之所在，创作是舞蹈编导在艺术创作中的锐意进取与自我突破。群舞《走山的女儿》以瑶族出嫁女儿的内心活动作为舞蹈创作的切入点，将出嫁时的各种复杂心绪、过去进行时与现在进行时的时空画面转化，通过舞蹈画面、场景予以呈现，叙述与再现了瑶族母亲和女儿的心路历程。在瑶族传统婚俗场景不断呈现中，群舞《走山的女儿》的创作设计将瑶族出嫁女儿复杂的心理活动作为舞蹈叙述脉络，看似复杂的心理变化，却有形散而情聚之效用，使得舞蹈情感表达线条易与观众审美产生情感共鸣。群舞《走山的女儿》情感的表达由瑶族出嫁歌引出，进而一点点地舒展释放，显得自然淳朴。随着心理活动的不断变化，舞蹈情感呈现层层递进、逐级上升的趋势，当情感积淀到最大程度时，舞蹈编导创新性地设计了瑶族出嫁女

儿面对大瑶山母亲，在地面一度空间深深一跪的肢体动作，情感表达瞬间喷发，使得舞蹈情感表达在另一个层面上转折、铺陈及发展。瑶族传统婚俗场景再现与出嫁女儿内心活动相互交织，凝聚成一条感恩母爱的河流。与此同时，在心理叙述转化中，群舞《走山的女儿》创新构建了一个由切入点引发的点、线、面三者联动的立体情感建模，构建出启、承、转、合的舞蹈叙述结构。

三、舞蹈道具运用的设计理念表达

在群舞《走山的女儿》创作设计中，道具瑶族"红伞"的运用在舞蹈中有多重寓意和意义：一是瑶族婚俗文化中的符号，即瑶族传统婚俗文化中的"打红伞"；二是特定舞蹈画面的描绘，即舞台场景环境的交代与勾勒；三是母亲"庇护""呵护""指引"的象征，即出嫁女儿的内心情感。三个层次的隐喻通过母亲辛勤劳作中哺育、幼小时庇护、成长中呵护、人生抉择中引导等画面呈现。道具瑶族"红伞"的运用，将瑶族传统婚俗活动中"打红伞"民俗符号演变为舞蹈作品象征母爱的"红伞"，"庇护""呵护""指引""守望""桥梁""山廊"等母爱象征意义与出嫁女儿的人物形象衔接在一起，使得舞蹈画面与人物塑造更加饱满。舞蹈道具在作品中的象征性表达，是舞蹈编导有意为之的创作设计，其目的是在舞蹈作品中突显瑶族传统婚俗符号与舞蹈符号的文化标识作用。群舞《走山的女儿》创作中瑶族"红伞"道具的运用描绘了诸多母女温馨"画面"。"红伞"既是瑶族传统婚俗文化符号标识，又是儿女成长中的庇护、呵护、引导的外在形态体现。"伞"由此产生了多重隐喻象征，述说与诠释着伟大母爱的感人故事及感恩精神，以动态的形式为我们谱写了民族传统文化中一曲母爱的赞歌。

四、舞蹈构图及色彩运用的设计理念表达

舞蹈作为流动的时空造型艺术，往往在创作中利用队形调度，在舞台上呈

现不同的造型构图、流动画面及色彩变化来反映舞蹈的主题、思想和情感。群舞《走山的女儿》的艺术性就突出体现在其中。其一，该作品的创作将横线、曲线、斜线的调度与圆形、三角形、"Z"字形构图相融合，利用道具"红伞"在舞台上抽象性地勾画出"山""水""桥"等物象，为舞蹈人物所处时空渲染环境背景。群舞《走山的女儿》借助瑶族阿妈、出嫁女儿等主要人物在特定时空环境中的肢体语言，描绘出流动且具有隐喻作用的舞蹈画面，表达了瑶族出嫁女儿对阿妈的不舍、留恋及感恩之情。其二，瑶族传统蓝白过渡的民族服饰与道具红伞形成突出的色彩对比，这种对比在现代舞台上的运用，均围绕着瑶族出嫁女儿的内心情绪作静态呈示，一红一蓝之间，冷暖结合，相得益彰，十分适合渲染舞蹈作品的情绪。舞蹈编导对构图与色彩符号的表情、联想和象征进行具象化解读，是理解构图色彩符号的关键，以利于直观性的构图与用色彩特征冲击受众的审美心理。[①] 群舞《走山的女儿》上述构图及色彩运用的设计，充分表现出舞蹈编导在传统文化与现代舞台创作中的融通能力，以及对舞台调度、构图、画面、色彩的运用功力及创新能力。正因如此，群舞《走山的女儿》的艺术性较高。静心观赏之，舞蹈既有外在观感物象构图画面的民族性形态，又有内心情感表达、宣泄的现代表达。我们深信，此舞可使观者辨识出民族文化之形态神韵，领悟出人生世间百态，共鸣出如甘泉润心的母爱之情。

五、舞蹈主题思想的设计理念表达

（一）立足现代"心理"结构的设计理念——讴歌母爱

母爱是人类最伟大的感情，也是文学艺术作品永恒的主题之一。群舞《走山的女儿》突破以往戏剧性结构的常规，运用"心理式"的舞蹈结构，以出嫁女儿的内心活动为主线，通过回忆的虚拟时空与特定的出嫁时空交织呼应，实

① 参见杜欣、邓茗予《造型记忆与意指奇观：〈山海情〉中的主旋律人物造型与符号形象》，载《吉林艺术学院学报》2021 年第 6 期。

现了舞台时空转化与人物心理的结合，形成一个细腻、感人、有力的心理式现代舞蹈创作手法，有利于舞蹈情感的表达和编导编创能力的展现。作品通过主线人物的回忆，叙述了瑶族阿妈对女儿成长过程的悉心呵护与无私付出，表达了儿女对母亲的感恩之情。

（二）植根传统"婚俗"文化的设计理念——文化传承

瑶族是一个古老的迁徙族群。千百年来，瑶族舞蹈文化一直沿着历史时间的脉络传递，具有较强的文化兼容性。群舞《走山的女儿》不仅保留和提取了瑶族传统婚俗文化中"长桌宴""坐歌堂""三拜礼""拦亲酒""背新娘""打红伞""哭嫁"等环节元素，还兼容并蓄、大胆吸收与借鉴现代舞蹈创作的表达方式，形成了兼具民族性、传统性与现代性的新舞蹈作品。此外，民族传统婚俗文化与现代艺术表达的对话结合，造就了传统与现代融通后的一种民族性舞蹈作品。群舞《走山的女儿》通过创意编排与特定画面捕捉，使其既符合当代审美又具有民族传统文化韵味，由表及里的民族文化符号隐藏着令人震撼的中华传统文化内涵。作品的呈现与传播展现了瑶族传统文化的独特魅力，塑造了中华传统文化下的舞蹈风格气派，传承与弘扬了民族传统文化，增加了民族文化自信。

第三节　融通性创作设计理念对舞蹈创作的启示

一、舞蹈创作向民族性与现代性兼具方向探索及表达

关于舞蹈创作的中华优秀传统文化与现代世界多元文化兼具融合，应在当代舞蹈创作中以民族传统文化的立场加以审视，对民族传统艺术更要以现代的观念加以筛选。[①] 群舞《走山的女儿》在舞蹈叙述结构上突破以往常规的戏剧性

① 参见董丽《传统与现代文化融合视阈下的当代民族舞剧创作：周莉亚、韩真作品例析》，载《民族艺术研究》2017 年第 6 期。

舞蹈结构，改以瑶族出嫁女儿的内心活动为主线的"心理式"结构，体现了瑶族传统婚俗文化中蕴含的情感架构。在舞蹈动作语言上，群舞《走山的女儿》充分运用现代舞蹈创作的动作语言设计优势，创新地发展了瑶族传统舞蹈动作语汇符号。群舞《走山的女儿》是一部兼具瑶族传统婚俗文化意蕴与现代舞台审美取向的作品。该作品探索性的采用了在融通语境下连接传统与现代，兼具民族性及现代性的舞蹈创作表达方式。这种舞蹈创作表达方式贵在突破以往的创作程式，传统与现代的对话让舞蹈作品独具创新。同时，群舞《走山的女儿》将民族传统文化融入现代艺术作品，既传承了民族文化传统，又着眼现代审美需求，构建创作心理、作品心理、观众心理三者情感共鸣的舞蹈表达方式。群舞《走山的女儿》将中华文化的感恩精神品质、瑶族婚俗文化元素与现代"心理式"的舞蹈叙述方式有机结合，运用现代舞蹈编排手法将其主题思想通过舞台构图、色彩表达出来，特别是瑶族传统婚俗"打红伞"道具的运用较为大胆创新，呈现了全新的舞蹈画面构图，具有多重象征意义。该舞蹈创作不仅将瑶族传统婚俗文化元素与现代舞蹈创编技艺有机融合，还实现了传统文化与当代文化融通发展。这种融通性把舞蹈创作的表达空间带到一个新层面，促使舞蹈创作向民族性与现代性兼具的方向进行探索及表达。

二、以现代方式、意识的舞蹈形式呈现传统文化精神内涵

舞蹈作为中华传统优秀文化的动态呈现载体，是劳动人民集体智慧的产物，反映了中华民族的审美情趣、美学理念及思想情感。[①] 在当代世界多元文化与中华传统文化碰撞交融下，舞蹈创作者的视野被打开。在冲破传统创作模式束缚的同时，新时代的舞蹈创作者应继承中华传统文化的内核"基因"，以国际艺

① 参见何海林《民族性与现代性：舞蹈创作的融合之美》，载《中国艺术报》2021 年 8 月 25 日，第 7 版。

术视野与维度，用现代方式诉说民族传统文化故事，强调传统性、民族性、现代性三者的融通，运用现代意识去创作舞蹈艺术作品，以此呈现中华传统文化审美追求、精神内涵及民族气派。首先，当代舞蹈创作者应该坚守民族传统文化特色，合理善用现代舞蹈创作技法和手段，以现代的方式呈现传统文化。例如，群舞《走山的女儿》通过瑶族出嫁女儿的艺术形象传递了瑶族舞蹈动作标识符号、婚俗文化特有形态、民族感恩精神价值观，进而让观众在视觉上感受瑶族文化符号的特定内涵，在情感上产生共鸣，在理念上价值观念统一。该作品成功之处不仅在于保留了瑶族传统婚俗文化，还在于运用现代编舞技法提炼瑶族舞蹈动作符号融入舞蹈作品中，让作品实现传统内容美与现代形式美的统一。这种创新式的动态美是民族性、传统性与现代性的紧密融合与统一。其次，当代舞蹈创作者应该固守民族传统文化之根，突出作品的民族传统性特色，有效地将民族传统与现代意识相融合。因此，当代舞蹈创作者应该根植民族传统文化之本，深刻理解民族传统文化，秉持正确的思想理念、艺术价值观念，用继承中发展、发展中创新的现代意识实现舞蹈创作。所创舞蹈作品重在阐释民族传统文化精神内涵，以现代意识解读传统文化，强化舞蹈作品内含的文化感召力。再次，当代舞蹈创作者要弘扬民族传统文化精神。舞蹈是中华传统文化精神外在符号象征。当代的舞蹈创作要紧紧扎根中华传统文化深厚土壤，通过舞蹈的直观动态形式彰显中华优秀传统文化跃动、永恒的生命力。舞蹈创作要以现代艺术创作方式深入挖掘传统文化精神价值，提炼出兼具民族性和现代性的舞蹈语言，并转化呈现在现代舞蹈艺术作品中，让当代舞蹈作品兼具民族性、传统性、现代性的精神内核。最后，当代舞蹈创作者应跨越传统与当代的藩篱，走出一条融通之路，树立新的融通性语境下的舞蹈创作设计理念，传统与当代并重，取二者精华为舞蹈创作所用，使当代舞蹈创作走上融通创新之路。

三、现代融合创新是破解舞蹈创作中传承与创新的方式

当代中国的舞蹈创作与发展主要面临着平衡文化传承与艺术创新的问题。只有在文化传承与艺术创新之间找到一个科学的平衡点，将二者有机结合，才能真正地实现当代舞蹈的创作与发展。① 首先，对于中华传统文化传承而言，舞蹈艺术作品的创作及表演本身是一种文化传承与传播的形式，更是一种传统文化传承的动态载体。针对当前中华传统文化传承方面存在的问题，应从舞蹈艺术作品的宣讲传播功用入手，通过舞蹈这一艺术媒介形式使社会大众加深对传统文化的认识。群舞《走山的女儿》是将传统瑶族婚俗文化以舞蹈艺术形式向大众宣讲与传播，通过该舞蹈的舞台呈现让观众了解瑶族传统婚俗文化中"背新娘""打红伞""哭嫁"等环节元素，体会与理解瑶族感恩精神的内在文化底蕴，由此号召大众关注并加入瑶族传统文化传承与弘扬工作中来。其次，对于当代舞蹈艺术创新的问题，艺术创作核心贵在创新创造，当代舞蹈创作者应该在中华传统文化厚重的土壤上寻觅创作的根源与动机，感悟传统文化赋予舞蹈的民族传统文化特性，在传统文化基础上主动以现代的方式和意识融入创新性元素，在遵循民族性、传统性及现代性融通的创作原则下寻求艺术创作的创新性。如此一来，舞蹈创作将置于融通性语境下，以现代融合创新的方式破解了舞蹈创作中有关传承与创新的困境，让每一个舞蹈动作均附带传统文化基因符号，从而真正做到以舞蹈作品传承传统文化，在彰显中华传统文化魅力的同时，符合现代社会大众主流审美需求，实现艺术创作追寻的创新创造。

融通性语境下传统与当代的创作对话个案经验启示我们，当代的舞蹈创作应该做好两个方面的工作：一是向民族性与现代性兼具的方向探索表达；二是以现代方式、意识、精神的舞蹈形式去呈现传统文化的精神内涵，在传统文化呈现、现代舞蹈言说、传统文化与现代艺术的融通中创新表达相应观点。这为

① 参见郭璟怡、刘伊旺、李延浩《"民族性"与"现代性"融合：论现代民族民间舞蹈的创作发展路径》，载《西北民族大学学报（哲学社会科学版）》2021年第4期。

深入探索中国舞蹈创作融通创新的发展路径以资借鉴，强调纵向继承弘扬中华优秀传统文化之精华，横向广泛借鉴当代世界多元文化精髓，乃是适应当代舞蹈发展新需求和舞蹈创作必须遵循的要义。群舞《走山的女儿》总结了舞蹈作品在艺术形式上运用现代舞蹈的叙述方式、意识及技法，融入瑶族传统婚俗文化中感恩的精神内涵，通过瑶族传统舞蹈肢体语汇符号载体，以"爱"为切入点、以"人"的心理活动为线条、以"婚俗"文化为呈现切面，探索传统与当代的融会贯通。

第十七章

粤北瑶族传统舞蹈传承基地的建设与启示 *

　　高校实施文化传承基地建设是中华优秀传统文化学校传承的重要形式与载体。本章以韶关学院粤北瑶族传统舞蹈传承基地建设为例，分析"挖掘""传承""活化发展"的基地建设路径，实施粤北瑶舞进课堂、登舞台、进学校、下社区等举措，提出了粤北瑶族传统舞蹈传承基地建设对高校实施区域民族传统舞蹈文化传承基地建设的启示：聚焦地域性、民族性、艺术性特色，强调传承模式、方式、内容创新，倡导传承活化、塑形尚美、育人铸魂的价值追求，以期对进一步激发高校在区域民族优秀传统舞蹈文化传承中的活力、积极承担文化传承任务有所裨益。

　　中华优秀传统文化是华夏文明的"根"与"魂"，亦是中华民族的"精神命脉"与"文化基因"所在。[①] 优秀传统文化的传承便是"中华民族精神基因的传承"，体现了其在历史文化空间上的重要地位。民族优秀传统舞蹈文化源远流长且形态多样。它作为中华民族传统文化精神直观动态的人体语汇标识符号，不仅是中华优秀传统文化的重要组成部分，更是当代大学生塑形凝神、美育铸魂、树立民族文化自信的重要支撑。[②] 2017 年，中共中央办公厅、国务院办公厅印发

　　* 本章原载于《韶关学院学报》2022 年第 8 期，收录时有修改。《"传承与创新"让瑶山之舞舞起来——韶关学院粤北瑶族传统舞蹈传承基地建设案例》曾荣获 2022 年广东省高校美育优秀案例评选活动一等奖。

　　① 参见谢丽芳《习近平中华优秀传统文化观的三维析论》，载《内蒙古大学学报（哲学社会科学版）》2021 年第 4 期。

　　② 参见刘璑、吴思宇《中华优秀传统音乐在高校传承的多维路径探究——以"粤乐"中华优秀传统文化传承基地为例》，载《文化创新比较研究》2021 年第 11 期。

了《关于实施中华优秀传统文化传承发展工程的意见》，要求中华优秀传统文化贯彻国民教育始终，强调中华优秀传统文化是学校发展美育的资源与根基。① 基于高校文化传承与美育的现实需求，民族优秀传统舞蹈文化不仅在文化、教育领域受到重视，而且在国家提升文化软实力背景下得到大力提倡。在众多高校如火如荼开展相关活动的同时，高校如何传承和发展民族传统舞蹈文化、建设区域民族传统舞蹈传承基地成为文化建设与美育的一项重要交叉性课题。

韶关学院为破解粤北瑶族传统舞蹈文化特质挖掘不深、传承机制运行不畅、传承活化能力不足等问题，充分利用毗邻粤北三个少数民族自治县的地缘优势，长期致力于粤北瑶族传统舞蹈文化传承与教学研究工作。2018 年，韶关学院申报的中华优秀传统文化传承项目"粤北瑶族传统舞蹈"，围绕"挖掘""传承""活化发展"三个关键环节展开传承基地建设。该项目历经申报、初评、复评，于 2019 年入选广东省教育厅第二批高校中华优秀传统文化传承基地，2021年在广东省教育厅中期建设复评中获"优秀"等级。② 粤北瑶族传统舞蹈传承基地历经多年的建设探索与发展，不断总结建设经验与创新建设模式，形成了"植根区域民族传统文化深厚土壤，弘扬粤北瑶族传统舞蹈艺术"的品牌。

第一节　粤北瑶族传统舞蹈传承基地的建设路径

韶关学院围绕粤北瑶族传统舞蹈"挖掘""传承""活化发展"三个关键环节，"挖掘文化特质，凝练舞蹈蕴含的民族精神与艺术智慧"，"创建高校'研究—教学—创作—展演—服务'传承活化利用模式"，"对接地方发展需求，助推舞蹈文化资源活化利用"，在上述三条路径互为支撑、联动中实施粤北瑶族传统舞蹈传承基地建设。粤北瑶族传统舞蹈传承基地的建设路径举措如图 17-1所示。

① 参见中共中央办公厅、国务院办公厅《关于实施中华优秀传统文化传承发展工程的意见》，载《人民日报》2017 年 1 月 26 日，第 6 版。

② 参见赵三银、王剑兰、黄长征等《粤北瑶族文化在高校的传承实践与思考》，载《韶关学院学报》2020 年第 11 期。

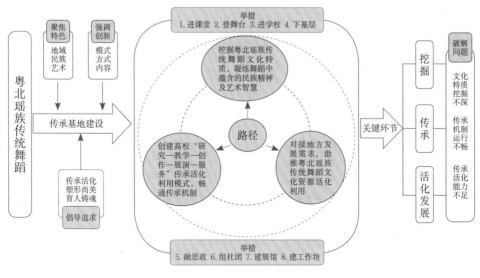

图 17-1 粤北瑶族传统舞蹈传承基地的建设路径举措

一、挖掘文化特质，凝练舞蹈蕴含的民族精神与艺术智慧

基地建设以粤北区域为文化地理"空间"，以北江流域为文化通道"链条"，在"空间"与"链条"交互下系统梳理粤北瑶族传统舞蹈文化资源，深挖其文化特质，提炼其民族精神内涵及艺术创造智慧。例如，在乳源过山瑶番鼓舞、铙钹舞、铜铃舞、草席舞中挖掘出瑶族高山地带开展农耕生产与建屋造房的"生产生活技能"与"仿生性艺术创造智慧"，总结归纳出粤北瑶人倡导人与自然和谐共处的"共生"理念；在连南排瑶"欢乐长鼓舞""十二姓长鼓舞"中挖掘出以"蹲屈、圆拧、倾摆"为美的审美范式；通过粤北瑶族传统舞蹈的动作本体分析，解读其在自然生态环境与祖先崇拜、民族迁徙、宗教信仰相关联的符号标识，提炼出舞蹈动作"山地性""仿生性""程式性""对称性"的符号特征。在"度身""拜王""挂灯"等民族传统仪式场域中挖掘其舞蹈文化现象背后的隐喻内涵，提炼山瑶族人民"感恩""人义""坚韧""共生"的民族优秀品格，以动态"舞形"凝静态"民族精神"，彰显民族传统文化内涵与精神价值。

二、创建高校"研究—教学—创作—展演—服务"传承活化利用模式

围绕粤北瑶族传统舞蹈，创建高校"研究—教学—创作—展演—服务"融合共建的传承活化利用模式。"研究"是指依托基地工作坊，在文化传承、教育教学、艺术创作等领域开展研究，形成区域民族舞蹈研究理论与实践经验总结成果。"教学"是指围绕粤北瑶族传统舞蹈文化开发课程、编写教材、举办讲座，开展非物质文化遗产舞蹈项目进校园、进课堂、入教材活动，先后开设"粤北瑶族人文与艺术鉴赏""粤北瑶族舞蹈与文化鉴赏""粤北瑶族传统舞蹈"等6门课程，并将其纳入人才培养方案，形成高校地方特色课程资源。"创作"是指深入乳源、连南等瑶乡调研，聚焦校地合作，搜集、整理一手创作素材，创作《走山的女儿》《粤北往事》《第一书记》等系列瑶族现实题材舞蹈作品。"展演"是指围绕粤北瑶族传统舞蹈文化，发挥舞台实践优势，举办《粤北往事》《初见粤北》等舞蹈专场展演，参与各类国家、省市竞赛和传承交流展示活动。①

三、对接地方发展需求，助推舞蹈文化资源活化利用

粤北瑶族传统舞蹈传承基地建设以"创造性转化与创新性发展"思想为引领，对接地方发展需求，践行高校服务地方之职能，实现民族区域舞蹈资源的活化利用。一是以瑶族舞蹈作品创排、展演、交流等形式展开校地合作，主动融入韶关、清远等地文明实践中心建设，服务地方文化艺术发展需求。二是以学校美育"大舞台"为契机，实施高校引领、区域全学段学校齐参与的策略，与乳源瑶族自治县柳坑中心小学等中小学校，依托粤北瑶族传统舞蹈传承基地的平台资源，构建以瑶族舞蹈为特色的美育帮扶机制。三是依托粤北瑶族传统

① 参见廖益、王剑兰《新时代广东瑶族传统文化传承与活化的实践探索》，载《韶关学院学报》2020 年第 5 期。

舞蹈传承基地的平台纽带共享作用，发挥高校智力、人力优势，开展"三下乡""暑期支教""文艺指导""金鸪鸪文艺志愿者"等活动，实现与地方基层学校、社区文化站精准对接学校美育、文艺服务等需求，联动帮扶粤北民族地区，缓和民族地区文化艺术教育发展不平衡的局面。

第二节　粤北瑶族传统舞蹈传承基地的建设举措

以粤北瑶族传统舞蹈传承基地对学生个体、学校、社会的建设作用为着力点，实施粤北瑶族传统舞蹈进课堂、登舞台、进学校、下社区等八项举措，各项措施之间相互联动影响，共同推动基地建设不断优化提质。

一、促进学生个体发展

优秀的民族传统文化能反映一个民族的精神追求。就当代而言，文化现象背后的文化内涵对学生个体发展的综合素质提升与全面发展具有重要价值。学生在学习成长过程中，若仅学习文化知识则较为枯燥、单一。而以音乐、舞蹈、美术等艺术媒介为载体，有利于将文化理论学习、传统文化传承、艺术审美三者结合，便于在艺术媒介作用下实现学生个体综合素质的提升、全面发展需求转化利用的最大化。粤北瑶族传承基地的建设重视与学生个体发展需求的多样化结合，将粤北瑶族传统舞蹈文化引入高校人才培养的全过程，实施瑶舞进课堂、融思政、建社团等举措。

（一）瑶舞进课堂

遵循课程建设规律，围绕学校通识选修、专业选修、校本特色等课程的建设展开，以课程的形式传承民族传统舞蹈文化，并将课程固化，使这些传统文化融入学校课堂教学，服务学校人才培养，实现优秀传统文化学校传承。粤北瑶族传统舞蹈传承基地开设瑶族传统舞蹈文化相关课程见表17-1。

表 17-1　粤北瑶族传统舞蹈传承基地开设瑶族传统舞蹈文化相关课程一览

序号	课程名称	课程性质	选修学生	学时及学分
1	粤北瑶族人文与艺术鉴赏	通识选修课程	全校各专业学生	32 学时 / 2 学分
2	粤北地方性舞蹈	校本特色课程	舞蹈学专业学生	32 学时 / 2 学分
3	粤北瑶族传统舞蹈	专业选修课程	舞蹈学专业学生	32 学时 / 2 学分
4	粤北瑶族舞蹈与文化鉴赏	通识选修课程	全校各专业学生	32 学时 / 2 学分
5	舞蹈剧目排练（瑶族舞蹈）	专业选修课程	舞蹈学专业学生	32 学时 / 2 学分
6	舞蹈采风（瑶族舞蹈）	专业选修课程	音乐与舞蹈学类学生	32 学时 / 2 学分
7	艺术团实践（瑶族舞蹈）	专业选修课程	音乐与舞蹈学类学生	32 学时 / 2 学分
8	创新短课（瑶族舞蹈讲座）	通识选修课程	全校各专业学生	6 学时 / 0 学分

（二）瑶舞融思政

舞蹈艺术是人类文明的直观动态符号与文化思想教育的重要载体。粤北瑶族传统舞蹈传承基地以瑶舞融思政的举措主要包括两项：一是以瑶族文艺作品为媒介形式宣传、讴歌、诠释、弘扬社会正能量和社会主义核心价值观，以舞育人、以舞铸魂，树立当代大学生健康向上的审美观、价值观；二是利用舞蹈艺术宣教与共情渲染功用，面向全校学生普及、推广、传承、传播瑶族传统舞蹈文化，引领学生自觉接受、汲取、弘扬、传播中华优秀传统文化，领悟舞蹈中蕴含的民族智慧、精神、思想，实现融心铸魂的思政育人目标。

例如，韶关学院通过创排系列瑶族舞蹈作品参与各类竞赛及展演活动，以文艺作品的媒介形式宣传、讴歌、诠释、弘扬社会正能量和社会主义核心价值观。其中，瑶族题材群舞作品《走山的女儿》在学习强国平台展播，以艺术作品的形式再现瑶族婚俗传统文化，备受当代学子喜爱。其点播率超过 18 万人次，在弘扬民族传统文化上获得较好社会影响。

（三）建瑶舞学生社团

"活态传承"作为非物质文化遗产保护的重要理念，其核心是掌握技艺与知

识的传承群体。[①] 中华优秀传统文化在学校传承，其传承组织与群体的核心作用不容忽视。韶关学院重视传承组织与群体的核心作用，鼓励在校学生围绕"粤北瑶族传统舞蹈"主题，组建瑶族舞蹈传承协会、三江水男子舞蹈团、瑶族舞蹈艺术团、粤北瑶族传统文化宣讲队、粤北瑶族传统舞蹈师生创研工作坊、粤北瑶族人文与艺术鉴赏课程学习交流兴趣组、粤北瑶族传统舞蹈艺术俱乐部等各类学生社团，形成具有一定规模、形式灵活、内容多样的传承项目，开展传承实践活动，推进校园文化创新建设和民族传统文化的推介及传播。

二、促进学校发展

文化传承是学校的职责之一，学校传承是中华优秀传统文化传承阵地与重要形式。就学校而言，将民族优秀传统文化资源转化到立德树人事业中，发挥其育人作用是学校的重要工作之一。因此，各高校应高度重视优秀传统文化传承基地的建设，不仅要重视优秀传统文化的挖掘、整理，还要强调资源的活化利用。粤北瑶族传统舞蹈传承基地实施瑶舞进学校、建瑶舞展示馆、建瑶舞工作坊等举措，以期为高校建设优秀传统文化传承基地走出一条特色之路。

（一）瑶舞进学校

韶关学院实施"协作联动，共建共享"的建设机制，自上而下打通粤北区域各学段之间的壁垒，围绕粤北瑶族传统舞蹈的传承、弘扬、挖掘、转化做工作。一是加强与乳源柳坑中心小学等试点中小学合作，创建瑶族舞蹈美育工作室，引入学校美育课堂实现学校传承；二是以乳源民族实验学校为试点，编排瑶族长鼓舞健身操与文艺节目，建设丰富的校园文化；三是与韶关学院省级中小学校教师发展中心联动，开展区域美育教师职后培训，提升其民族歌舞文化素养，从学校美育师资的源头对接帮扶。

① 参见高小康《非遗活态传承的悖论：保存与发展》，载《文化遗产》2016 年第 5 期。

（二）建设瑶舞展示馆

韶关学院依托广东省教育厅"冲补强"经费支持，建设粤北瑶族传统舞蹈文化主题展示馆，以展馆的形式普及、传承瑶族传统文化，实现民族传统文化全方位展示，立体化地呈现粤北瑶族传统舞蹈传承基地建设的成效。粤北瑶族传统舞蹈展示馆的展示框架如图 17-2 所示。

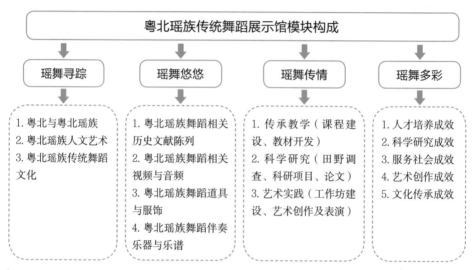

图 17-2　粤北瑶族传统舞蹈展示馆的展示框架

（三）建瑶舞相关工作坊

建设瑶舞工作坊的主要工作包括三个方面：一是整合社会资源，聘请非物质文化遗产代表性传承人、民间艺人、文化学者进校讲学，组建以盘兴章、唐家祥、盘天嫩为代表的非物质文化遗产代表性传承人工作坊；二是整合学校资源，以学校民族教育中心、国家社会科学基金项目"南岭民族走廊瑶族文化传承研究"为依托，组建以王剑兰、王桂忠领衔的教授、博士师生传承工作坊；三是发挥校内青年教师创新能动性，以国家艺术基金青创人才项目"粤北瑶族现实题材原创舞蹈作品集——走山的儿女"为依托，形成以赵勇为代表的粤北瑶族舞蹈创研师生工作坊。

三、增进社会发展

优秀传统文化作为社会文明发展历程中的精神力量，是当代中国特色社会主义文化的深厚根源。[①] 在当下民族文化复兴大背景下，绚丽多彩、源远流长的粤北瑶族传统舞蹈以当代的审美意识、艺术观念和研究方法来阐释其艺术精髓与文化价值，提炼、凝聚其舞蹈文化特质与艺术智慧，为当代社会的文化建设提供资源支撑与思想启示。粤北瑶族传统舞蹈传承基地建设以瑶舞登舞台、下基层社区为主要举措，挖掘、阐释、弘扬民族传统文化，为社会文化建设提供源泉。

（一）瑶舞登舞台

舞蹈作为一门表演艺术，舞台是其传承和发展的重要场域。粤北瑶族传统舞蹈传承基地将瑶舞登上舞台的举措主要有三个方面：一是收集、整理素材，将原生态非物质文化遗产——瑶舞搬上舞台，举办"粤北瑶族传统舞蹈文化专题展"等专场活动；二是提取传统舞蹈元素，创排艺术作品推向当代舞台，实现舞蹈资源的当代转化；三是培育瑶舞精品剧目，在中国文明网、学习强国等主流媒体平台推广，在各类品牌赛事上展演，扩大其社会影响及传播效应，拓宽民族传统文化的当代生存与传播场域。

（二）瑶舞下基层社区

基层社区不仅是各民族人民群众参与社会生活的基本场所，而且是各种民间文化和艺术得以产生、传承和发展的土壤与温床。[②] 粤北基层社区在粤北瑶族文化艺术的产生、传承、发展、保护方面发挥着重要作用。粤北瑶族舞蹈传承基层社区工作主要有两方面：一是提取瑶族文化元素创排文艺节目，衍生出多样化且具有瑶族舞蹈特色的广场舞、健身操等基层文化消费产品，融入居民社

① 王伟：《弘扬和传承中华优秀传统文化的意义与途径选择》，载《山西青年》2020 年第 11 期。

② 周星：《民族民间文化艺术遗产保护与基层社区》，载《民族艺术》2004 年第 2 期。

区精神文化生活；二是创、排、演《粤北故事》等有温度、接地气、显特色的瑶舞作品，以"送戏下基层社区"形式服务人民群众精神文化需求。扩大粤北瑶族传统舞蹈在基层的认可度与熟识度，有利于拓展其生存空间，营造基层社区传承发展的良性生态环境。

第三节　粤北瑶族传统舞蹈传承基地的建设启示

一、聚焦地域性、民族性、艺术性的特色

中华优秀传统文化是华夏文明的"根"与"魂"，亦是中华民族的"精神命脉"与"文化基因"所在。民族优秀传统舞蹈文化的传承便是"中华民族精神基因的传承"，是当代大学生塑形凝神、美育铸魂、树立民族文化自信的重要支撑。地方高校民族传统舞蹈传承基地建设应聚焦地域特色、民族特色、艺术特色，架构于区域文化地理空间之下，传承区域代表性文化符号，聚焦民族文化的标识性，彰显民族舞蹈自身的艺术性。

二、强调传承模式、方式、内容的创新

突破传统单一的传承模式，将文化传承与高校人才培养、校园文化建设、科学研究、地方服务、艺术创作等有机衔接互动，互为支撑促进，提高传承基地建设水平，实现传承模式的创新。改变传统单一的传承方式，形成"教师合理引导、社会有效对接、学生社团主动参与"的传承方式。在校内传承、校外实践、舞台展演、媒体宣传的相互联动融通下进行活态传承，实现传承方式的创新。传承内容涵盖课程建设、传承教学、资源转化、艺术创作、传播交流、舞台展演、学术研究、工作坊建设、学生社团建设等多个方面，实现传承内容的一体多元，达到传承内容的多元创新。

三、倡导传承活化、塑形尚美、育人铸魂的追求

（一）传承活化——破解传承根本问题，实现舞蹈资源活化利用

当前，民族传统舞蹈文化的特质挖掘、传承运行机制及活化利用是制约粤北瑶族传统舞蹈在高校传承的根本问题。粤北瑶族传统舞蹈传承基地旨在解决该根本问题，并从三个方面提出了解决方法：一是开展学术研究，深挖、解读、凝练舞蹈文化特质内涵及精神。针对粤北瑶族舞蹈文化元素符号进行特质挖掘、分析，如在过山瑶番鼓舞动作元素分解重构中解读舞蹈动作元素蕴含的山地性、仿生性、仪式性特质。二是畅通传统文化的传承机制，追求科学融通。针对粤北瑶族传统舞蹈文化传承的人才缺乏、机制不畅的问题，韶关学院逐步建立"校外校地（高校—地方文化教育部门—基层社区）共建共享，校内多部门（二级学院—学生管理部门—美育中心等）联动协作"的瑶族传承教育机制。三是提升传统文化的当代活化利用能力，追求资源的当代转化。韶关学院加强与地方协同推进对粤北瑶族传统舞蹈文化资源的挖掘、利用及研创力度，区域民族传统舞蹈资源在科学研究的成果转化中实现在文化、教育、经济等领域的应用，有效推进粤北瑶族优秀传统舞蹈文化活化利用。从粤北瑶族传统舞蹈传承基地建设成果看，其有效破解了民族传统舞蹈文化在传承发展过程中文化特质挖掘不深、传承机制运行不畅、活化利用不足等根本性问题，践行了中华优秀传统文化"创造性转化与创新性发展"的文化传承发展理念，走出了一条立足地方特色的民族传统舞蹈文化活化利用之路。

（二）塑形尚美——突出民族舞蹈特色，彰显以舞修身功用

中华传统文化有"武舞同源""武舞融合"与"舞蹈养血脉"之说，亦有"寄情于舞""以舞传情"的实践体验，强调舞蹈对健美躯体和愉悦身心具有双重功用。[①] 民族优秀传统舞蹈文化的传承教育要坚守中华传统文化立场，追求塑形尚美的健康理念，传承身心统一塑形健身技法。粤北瑶族传统舞蹈传承基

① 隆荫培、徐尔充：《舞蹈艺术概论》，上海音乐出版社 2009 年版，第 36 页。

地建设要深刻领会塑形尚美的"以舞修身"要义，根植粤北瑶族传统舞蹈文化土壤，通过舞蹈文化特质与内涵思想的深入挖掘实现课程融通，畅通传统文化传承机制，实现民族传统舞蹈资源的当代活化利用。在推进"研学—教学—创作—展演—服务"路径举措一体化中，以"研学"提炼文化特质，以"教学"传承文化内涵，以"创作"解读民族精神，以"展演"突出尚美追求，以"服务"彰显价值功用。以此不断打造民族传统舞蹈新样态，促进学生全面发展与提高学生身心综合素质，使学生在舞蹈传承教育中"领悟传统文化内涵、塑造健美身心、形成尚美价值观"。民族传统舞蹈富含人类社会生产生活的审美智慧，常有形神兼备、气韵通贯、刚柔相济、动静结合的审美意蕴，具有宣泄情感、激励精神、陶冶情操的美育价值。民族传统舞蹈传承基地建设要以引领当代学生时代审美风尚为己任，扎根现实生活，遵循中华优秀传统文化传承与学校舞蹈美育融合发展的规律，契合当代学子舞蹈审美需求，丰富其舞蹈审美体验，以舞育人、以美化人、以美培元，使学生在厚重、多样、绚丽的民族优秀传统舞蹈文化海洋浸润下养成积极向上的审美趣味、格调及理想，不断提高其审美感知力、鉴赏力、创造力，成长为具有独特审美意识、敏锐审美能力、崇高审美境界的时代新人。

（三）育人铸魂——厚植民族传统文化，树立以舞育人的美育观

舞蹈的社会功用伴随人类社会的发展而渗透到人们的身心世界。无论是古代社会强调"舞以达欢""舞以象功"的直接功用，还是儒学学说中的"乐与政通""审乐以知政"的间接功用。千百年来，舞蹈在中华民族发展的各个历史进程中，一直发挥着立德铸魂的作用，这充分展现了舞蹈中饱满的民族情怀与精神标识。粤北瑶族传统舞蹈传承基地建设通过挖掘、提炼瑶族传统舞蹈中的文化内涵要义，引导学生理解、把握民族传统文化的本质，培养民族文化自觉与自信。例如，从粤北过山瑶番鼓舞透视过山瑶人"盘瓠崇拜""渡海祈愿""刀耕火种"等文化现象背后的民族精神要义，深刻解读舞蹈中蕴含的"感恩""大义""坚韧"等民族传统文化精神内涵，切实推进当代大学生正确认知民族传统舞蹈，感受舞蹈中的民族传统美德，树立以舞育人的美育观。让当代大学生深

层感受民族传统舞蹈是中华民族传统文化中最直观、最动态、最厚重的民族情感表达，达到身心浸润，以舞育人、以舞显神，实现以舞育人铸魂的追求。

　　韶关学院实施粤北瑶族传统舞蹈传承基地建设实践，是当下全国众多高校如火如荼地开展中华优秀传统文化传承基地建设活动的缩影。其探索与发展对后续全国开展区域民族传统文化传承基地建设具有一定的启示意义，主要包括三个方面：一是"植根区域"，走出一条民族传统舞蹈文化活化利用的特色之路。以传承区域民族传统舞蹈文化为初心，植根区域传统文化深厚土壤，运用民族舞蹈教育理论围绕粤北瑶族传统舞蹈展开"资源挖掘""学校传承""活化利用"，走出一条高校围绕区域民族舞蹈科学研究、人才培养、文化传承、艺术创作、地方服务的特色之路。二是"以舞育人"，建立高校多维美育和传统文化教育相融合的区域民族传统舞蹈文化传承教育新机制。利用区域民族传统舞蹈传承基地的平台作用，以民族传统舞蹈为育人媒介，融合学校多维素质提升、美育教育、传统文化育人的新要求，发挥舞蹈艺术的动态直观、乐舞通心、宣传教化之功长，激发民族传统舞蹈内生动力，开展大学生民族传统文化教育、舞蹈美育。通过多维互动、以舞育人，形成高校区域民族传统舞蹈文化传承教育新机制。三是创建高校"研究—教学—创作—展演—服务"民族传统舞蹈文化活化利用新模式。以研究为切入点，以教学为基础，以创作为手段，以展演为形式，以服务为责任，创建高校"研究—教学—创作—展演—服务"民族传统舞蹈文化活化利用新模式，形成地方高校民族传统舞蹈文化传承教育新亮点。

第十八章

乳源瑶族舞蹈的当代艺术创作

笔者赵勇紧密围绕边远少数民族地区社会现实，以舞台艺术创作为出发点，以培育及创作乳源瑶族现实题材舞蹈作品为首要任务，依照"取材乳源、形成作品、扶持人才、突破发展"的基本原则，从粤北瑶族传统文化资源的当代挖掘与利用、舞台艺术作品创作、舞蹈创作人才扶持等三个方向强化研究，培育及创作出具有鲜明区域民族特色与时代特征的舞蹈作品，陆续创作产出《走山的女儿》《粤北往事》《过山》《第一书记》《乡愁》等多部作品，并组成粤北乳源瑶族现实题材舞蹈作品集《走山的儿女》。上述五部作品先后在全国大学生艺术展演活动、广东省岭南舞蹈大赛、广东大学生舞蹈大赛中获得国家级、省级奖项。

第一节　舞蹈作品《走山的女儿》

舞蹈编导：赵勇。

服装设计：彭小华。

舞美灯光：邓永浩、梁艺江。

舞蹈音乐：音乐节选自采风素材乳源过山瑶族民歌——《出嫁歌》，阿鲲、刘小博作曲的电视剧《新边城浪子》配乐曲目——《边城浪子》，阿鲲作曲的电视剧《红高粱》配乐曲目——《红火烧高粱》。

时长：6分13秒。

执行排练：刘苗。

主要演员：张舒婷、刘苗。

演员：张舒婷、刘苗、邓丹、高雪敏、王文娟、孙嘉好、罗玉婷、申纯、闵芳婷、叶贤慧、谭依娜、魏梅芳、王雅琪、梁晋、田园、彭欣、崔立茹、鲁聃、廖聪聪、余芳、金璐、李亦倪、郭丽娜、刘书祎、丁艳林。

作品简介：舞蹈作品《走山的女儿》提取粤北乳源地区瑶族婚俗文化元素，运用当代舞蹈艺术创作手法、形式，利用多个时空转化及舞台构图，勾勒与塑造了瑶族出嫁女儿的艺术形象，表达了瑶族儿女对大瑶山母亲的感恩之情。

获奖情况：荣获广东省第十三届大中专舞蹈大赛专业组二等奖，广东省第六届岭南舞蹈大赛院校专业组作品表演铜奖、创作优秀奖，广东省第四届大学生舞蹈大赛院校专业组三等奖。

剧照与录像：舞蹈作品《走山的女儿》剧照如图18-1至图18-9所示，演出录像请扫码观看。

图18-1　舞蹈作品《走山的女儿》
剧照（一）

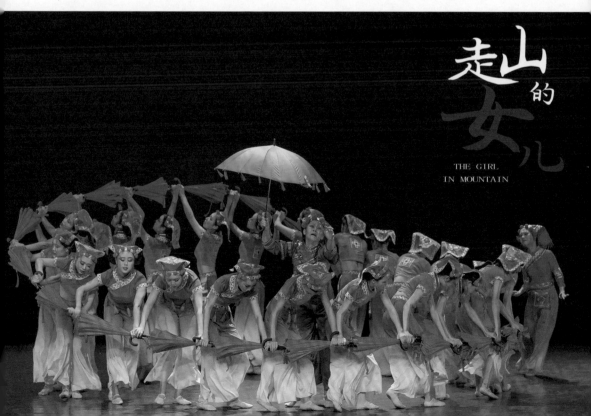

图 18-2　舞蹈作品《走山的女儿》
剧照（二）

图18-3 舞蹈作品《走山的女儿》
剧照（三）

图18-4 舞蹈作品《走山的女儿》
剧照（四）

图 18-5　舞蹈作品
《走山的女儿》
剧照（五）

图 18-6　舞蹈作品
《走山的女儿》
剧照（六）

图 18-7　舞蹈作品
《走山的女儿》
剧照（七）

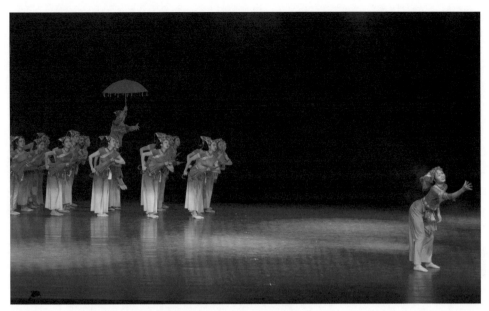

图18-8　舞蹈作品《走山的女儿》
剧照（八）

图18-9　舞蹈作品《走山的女儿》
剧照（九）

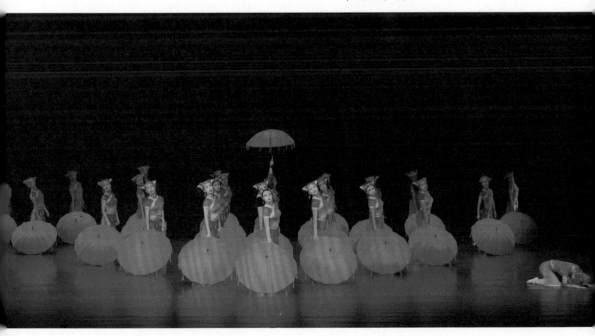

第二节 舞蹈作品《粤北往事》

舞蹈编导：赵勇。

服装设计：江明芳。

舞美灯光：邓永浩。

舞蹈音乐：音乐节选自 S.E.N.S. 作曲的"Palace Memories-Sunset"，孟可、吕亮作曲的电视剧《琅琊榜之风气长林》配乐曲目——《战死》《战斗》。

时长：6 分 58 秒。

执行排练：徐慧芬。

主要演员：李政杰、王岚、张钰莹。

演员：李政杰、王岚、张钰莹、徐慧芬、滕彦麟、何欣、任晓婷、庞舒文、赖荟茹、钟倩婷、钟楚盈、梁清婵、刘婷、王盈盈、徐萌、李雅倩。

作品简介：舞蹈作品《粤北往事》由乳源瑶族博物馆陈列的真实史实引发创作，编导通过实地调查走访，深感这段往事理应被永远铭记。该作品通过舞蹈艺术形式讲述乳源瑶族群众救援并保护受伤战士的故事，缅怀为和平事业付出生命的无数革命先烈，勉励青年一代永远铭记那段历史。

获奖情况：荣获第六届全国大学生艺术展演出活动二等奖、广东省第六届大学生艺术展演活动一等奖、广东第十四届大学生舞蹈大赛一等奖。

剧照与录像：舞蹈作品《粤北往事》剧照如图 18-10 至图 18-19 所示，演出录像请扫码观看。

图 18-10　舞蹈作品《粤北往事》
剧照（一）

图 18-11　舞蹈作品《粤北往事》
剧照（二）

图 18-12　舞蹈作品
《粤北往事》
剧照（三）

图 18-13　舞蹈作品
《粤北往事》
剧照（四）

图 18-14　舞蹈作品
《粤北往事》
剧照（五）

图 18-15　舞蹈作品
《粤北往事》
剧照（六）

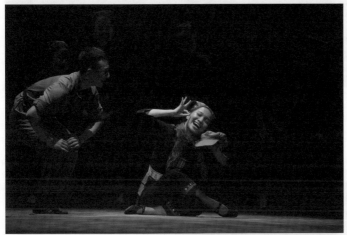

图 18-16　舞蹈作品
《粤北往事》
剧照（七）

图 18-17　舞蹈作品
《粤北往事》
剧照（八）

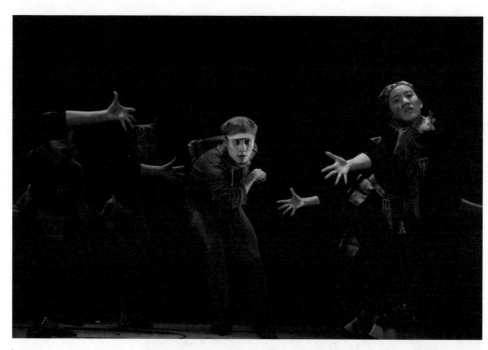

图 18-18　舞蹈作品
《粤北往事》剧照（九）

图 18-19　舞蹈作品
《粤北往事》剧照（十）

第三节　舞蹈作品《过山》

舞蹈编导：赵勇。

服装设计：江明芳。

舞美灯光：邓永浩。

舞蹈音乐：音乐节选自《云南的响声》。

时长：6分24秒。

执行排练：田园、丁燕琳。

主要演员：温梓良、张宇新。

演员：温梓良、张宇新、邬佳星、邓贺文、李展鸿、黄国飞、麦文浩、杨俊迪、林家豪、陈榕辉、张瑞彬、郑马义、简华彦、刘奕凌、何金潮。

作品简介：在粤北的群山中居住着一个古老而独特的迁徙民族——过山瑶。过山瑶的先民依山而居，过山而食，他们是大山的主人。舞蹈作品《过山》以瑶族迁徙为创作背景，挖掘瑶族传统舞蹈元素，运用了当代舞蹈技法编创。作品塑造了过山瑶族群在迁徙中坚韧不拔、团结奋进的艺术形象，彰显了瑶族的民族精神力量。

获奖情况：荣获广东省第五届岭南舞蹈大赛院校专业组创作铜奖、优秀作品奖，广东省第十三届大中专学生舞蹈大赛二等奖。

剧照与录像：舞蹈作品《过山》剧照如图18-20至图18-25所示，演出录像请扫码观看。

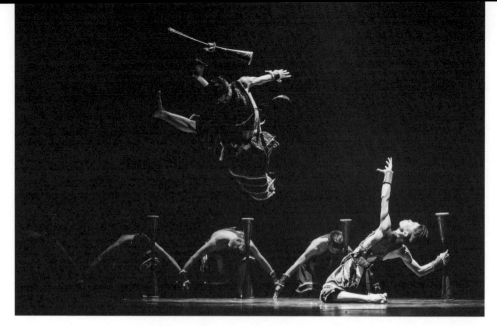

图 18-20 舞蹈作品《过山》
剧照（一）

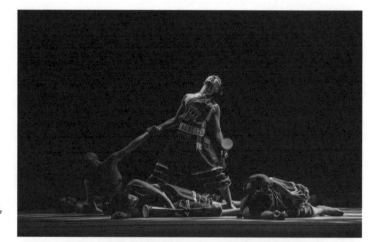

图 18-21 舞蹈作品
《过山》剧照（二）

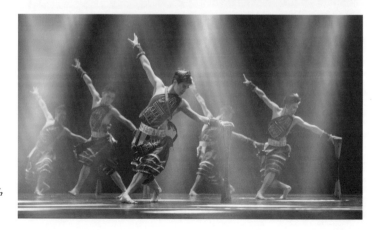

图 18-22 舞蹈作品
《过山》剧照（三）

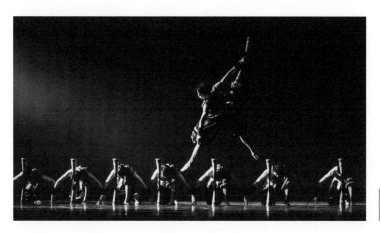

图 89-23　舞蹈作品
《过山》剧照（四）

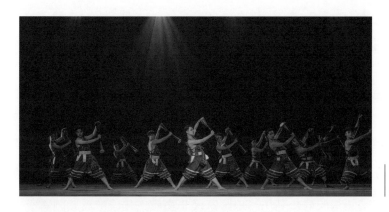

图 18-24　舞蹈作品
《过山》剧照（五）

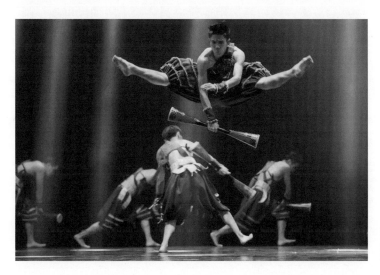

图 18-25　舞蹈作品
《过山》剧照（六）

第四节　舞蹈作品《第一书记》

舞蹈编导：赵勇、原星星。

服装设计：赵咏兰。

舞美灯光：邓永浩。

舞蹈音乐：音乐节选自丁汀作曲的电视剧《那年花开月正圆》配乐曲目——《思念》《悸动》《沈星移》。

时长：8分23秒。

执行排练：付亚慧。

主要演员：杨同成、卢春芳、崔龙贵、付亚慧。

演员：杨同成、卢春芳、崔龙贵、付亚慧、张凤燕、张雯婕、汤才斌、李一帆、陈奇、梁琪琪、齐锦华、谷涛、黄小花、张念思、罗奕、李小曼、杨俊迪。

作品简介：舞蹈作品《第一书记》以全面建成小康社会、实现农村脱贫致富为背景创作，取材于驻村干部在边远少数民族地区村落驻村扶贫的真实案例，讲述了驻村第一书记带领基层群众利用当地国家级非物质文化遗产瑶族刺绣资源发展特色产业勤劳致富的故事。该作品运用现代舞蹈艺术手法加以再现，刻画了以驻村第一书记为代表的优秀共产党人光辉形象，从侧面反映了乡村振兴发展现状，表达了边远少数民族地区基层群众对党和国家扶贫政策的感恩之情。

获奖情况：荣获广东省高校首届艺术作品征集活动一等奖，广东第十四届大学生舞蹈大赛二等奖，广东省第三届法治文化节"法润人心"法治文艺作品评选大赛最佳创意奖、优秀奖。

剧照与录像：舞蹈作品《第一书记》剧照如图18-26至图18-35所示，演出录像请扫码观看。

图 18-26　舞蹈作品
《第一书记》剧照（一）

图 18-27　舞蹈作品
《第一书记》剧照（二）

图 18-28　舞蹈作品
《第一书记》剧照（三）

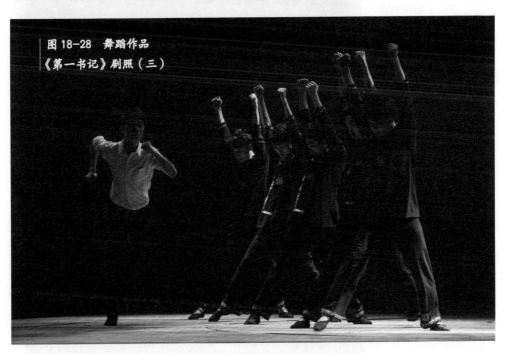

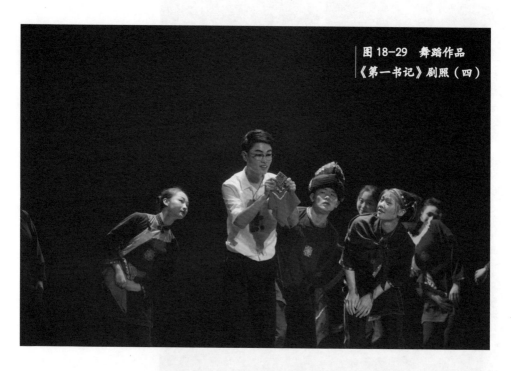

图 18-29 舞蹈作品
《第一书记》剧照（四）

图 18-30 舞蹈作品
《第一书记》剧照（五）

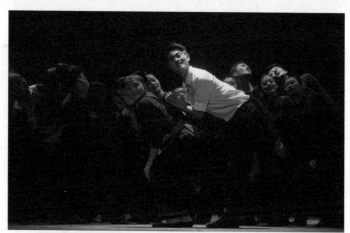

图 18-31 舞蹈作品
《第一书记》剧照（六）

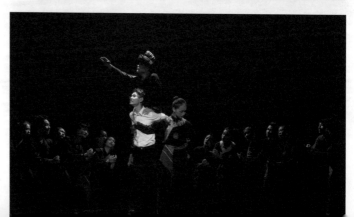

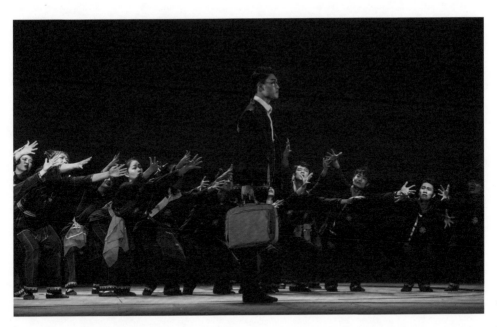

图 18-32 舞蹈作品
《第一书记》剧照（七）

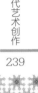

图 18-33 舞蹈作品
《第一书记》剧照（八）

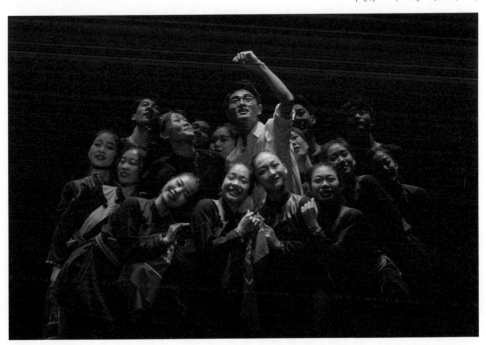

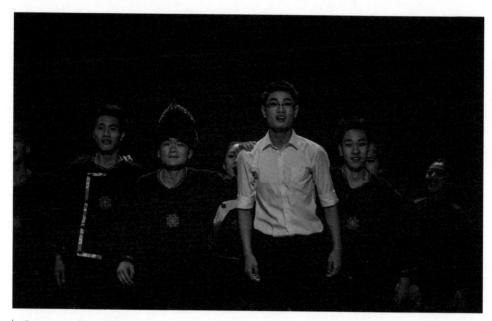

图 18-34 舞蹈作品
《第一书记》剧照（九）

图 18-35 舞蹈作品
《第一书记》剧照（十）

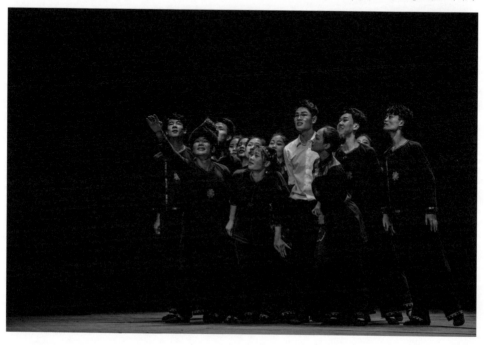

第五节　舞蹈作品《乡愁》

舞蹈编导：赵勇。

服装设计：江明芳。

舞美灯光：邓永浩。

舞蹈音乐：音乐节选自孟可作曲的电视剧《父母爱情》配乐曲目——《温情》《温情2》《期盼》《温馨》。

时长：7分06秒。

执行排练：李小曼。

主要演员：卢春芳、李小曼。

演员：卢春芳、李小曼、黄小花、张念思、谷涛、梁琪琪、叶艳、付帅雅、余榕、罗奕、郑婷婷、马涵鸽、吴虹、娄佳宝、陈晓溪、齐锦华。

作品简介：随着城市化进程不断加快，少数民族地区城乡发生了巨大变化。曾经儿时的记忆已是泛黄的老照片，翻开相册，记忆中瑶山吊脚楼、劳作的梯田、嬉戏的山沟仿佛就在眼前。"慈爱的阿妈依旧忙碌着手中的活计，一天又一天、一年又一年。阿妈的双鬓已是白发苍苍，女儿还没有来得及抱抱您，您已在里头，我们在外头。"这就是你我共同的乡愁。

获奖情况：荣获广东第十四届大学生舞蹈大赛二等奖，广东省第七届岭南舞蹈大赛创作优秀奖、表演优秀奖。

剧照与录像：舞蹈作品《乡愁》剧照如图18-36至图18-45所示，演出录像请扫码观看。

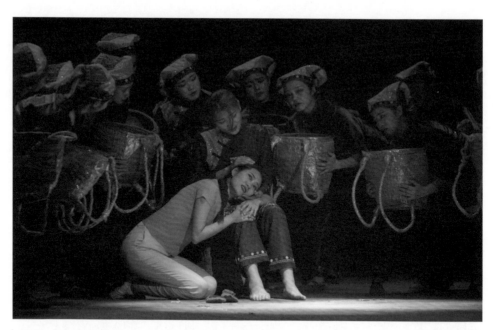

图 18-36 舞蹈作品
《乡愁》剧照(一)

图 18-37 舞蹈作品
《乡愁》剧照(二)

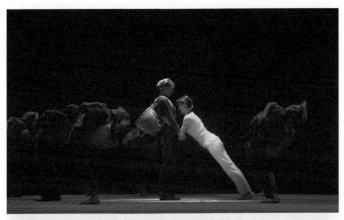

图 18-38　舞蹈作品
《乡愁》剧照（三）

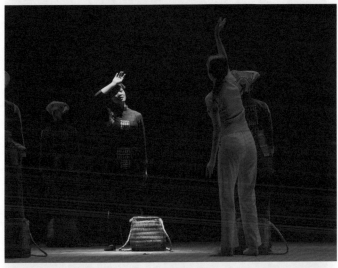

图 18-39　舞蹈作品
《乡愁》剧照（四）

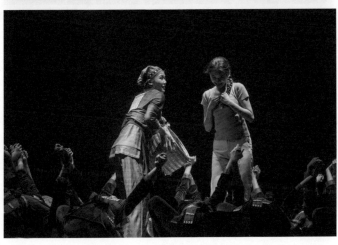

图 18-40　舞蹈作品
《乡愁》剧照（五）

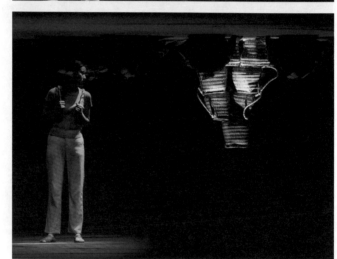

图 18-41　舞蹈作品
《乡愁》剧照（六）

图 18-42　舞蹈作品
《乡愁》剧照（七）

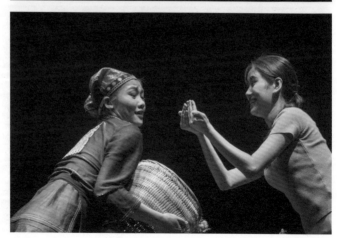

图 18-43　舞蹈作品
《乡愁》剧照（八）

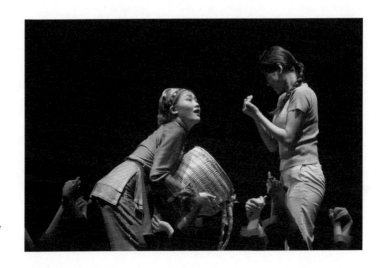

图 18-44 舞蹈作品
《乡愁》剧照（九）

图 18-45 舞蹈作品
《乡愁》剧照（十）

针对本书第三章、第四章、第五章、第六章各瑶族传统舞蹈组合内容，为了清晰、直观地进行论述，本书根据我国舞蹈界通常的舞台方向、区位划分方法，对瑶族传统舞蹈组合的舞台区位、方向给予以下明确的划分。

一、舞蹈表演方位

本书对舞蹈表演的描述有八个方位（如附图1的1～8点所示），即人的平面方位以舞蹈者自己身体的正前方（观众）为标准，每向右转45°为一个方向，共分八个方向：场地正前为第一方位——记为"1点"；右前、右旁、右后分别为第二、第三、第四方位——分别记为"2点""3点""4点"；正后为第五方位——记为"5点"；左后、左旁、左前分别为第六、第七、第八方位——分别记为"6点""7点""8点"。

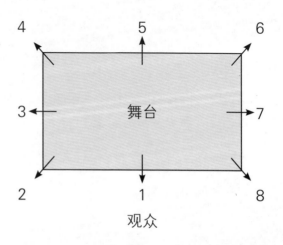

附图1　舞蹈表演方位示意

二、舞台表演区位

本书根据我国舞蹈界通常的舞台区位的划分方法，把舞台分为九个区域（如附图2所示），即：中、左、右区域，前、左前、右前区域，后、左后、右后区域。把舞台的空间分为低、中、高三个层次和1～8个方位。

附图2　舞台表演区位示意

后记

在社会大发展背景下，瑶族传统文化备受冲击、影响。乳源瑶族人民在长期民族生产生活中创造并流传至今的传统舞蹈面临着逐渐消亡的危机，传承人青黄不接、文化心理"堕距"、民族仪式信仰淡化、传统文化认同感下降等一系列问题涌现，影响着瑶族传统舞蹈的延续与发展。为了进一步挖掘、梳理、传承、利用好这些民族传统文化艺术智慧，我自2015年展开了相关调查工作，将散落在民族宗教仪式、习俗活动、瑶家村寨、大山之中的乳源瑶族传统舞蹈进行了系统收集与整理，并在一定层面上开展了学术研究及活化利用尝试，取得了一定成效。鉴于此，2018年中共乳源瑶族自治县县委宣传部、乳源瑶族自治县文化广电旅游体育局以校地学术研究合作的形式委托我做相关课题，将乳源瑶族舞蹈研究纳入课题的重点工作内容。此后，我带领团队长期深入乳源瑶山，奔波于各种民俗活动现场，秉承"采于瑶山、研于课堂、创于舞台、展于社会"的理念，系统收集与整理了乳源瑶族舞蹈的相关资料，并将其转化融入学校人才培养、文化传承、艺术创作及地方服务。我先后在韶关学院开设"粤北瑶族人文与艺术鉴赏""粤北瑶族舞蹈与文化鉴赏"等课程，持续两年在乳源民族实验学校、乳源柳坑中心小学开展瑶族舞蹈进校园等美育活动，在乳源民族文化传习馆义务授课半年，创排乳源瑶族题材舞蹈20余部，参与乳源地方各类文艺演出、节目创排、活动策划40余场，主持申报并建设了广东省教育厅中华优秀传统文化传承基地"粤北瑶族传统舞蹈"，为乳源瑶族舞蹈的传承发展与社会传播贡献了力量。前后历经七年的努力，今天本书终于完稿。本书的出版不仅是乳源瑶族自治县第一部关于瑶族舞蹈专项研究专著面世，更是我作为一名瑶族人和地方高校舞蹈教育工作者双重身份者心愿的实

现。恰逢党的二十大顺利召开，如此欢庆之时，借以此书以作恭贺。

　　本书在乳源过山瑶民间传统舞蹈采集、梳理、研究工作的开展中得到了乳源瑶族自治县人民政府的高度重视，特别是乳源瑶族自治县时任县委书记钟沛东同志、时任县文化广电旅游体育局负责人赵丹丹（瑶族）同志、时任县文化广电旅游体育局负责人欧先凤同志的大力支持，同时，我工作单位韶关学院的廖益校长及赵三银、何金明、吴善添副校长给予了大力支持。在项目具体实施工作中，团队成员邓雄华（瑶族）做了大量协调工作，为研究工作的顺利进行提供了重要保障；团队成员盘天嫩（瑶族）带领本人及其团队成员长期深入瑶区，跋山涉水，克服各种困难进行了较为扎实的田野调查，获取了大量一手田野资料；团队成员李福军（壮族）在乳源瑶族舞蹈作品创作及民族传统舞蹈人才培养方面给予了协助；团队成员叶珍老师在乳源过山瑶民间传统舞蹈校园传承中付出了大量精力。在本书整理、研究、撰写过程中，我先后得到了诸多学者前辈们的悉心指导与关心，他们分别是：澳门城市大学人文社会科学学院执行副院长王忠教授（博士研究生导师）、课程主任肖代柏副教授（博士研究生导师）；广州大学音乐舞蹈学院原院长马达教授（博士研究生导师）、音乐舞蹈学院执行院长刘瑾教授（博士研究生导师）、原音乐舞蹈教育研究所所长陈雅先教授（硕士研究生导师）；广州芭蕾舞团团长邹罡教授（硕士研究生导师）；中共韶关市委宣传部文艺科蓝翰翔科长、韶关市文化馆李晓清研究馆员、韶关市新华书店李进东总经理；韶关学院陈晓远教授、曾宇辉教授、宁夏江教授、王剑兰研究员、王焰安编审、王桂忠教授、赵彩花教授、杨名刚教授。在田野资料采集过程中，我还得到了众多瑶族民间宗教人士、非物质文化遗产代表性传承人、民间艺人，如盘良安师爷、邓敬万师爷、赵天堂师爷、赵才良师爷、盘兴章、赵良香、盘天福、盘兴武、盘安辉、盘海红、盘新月、盘月娇、邓良前、邓才选、邓才文、邓秀珍等人的支持和无私奉献。在乳源瑶族舞蹈动作套路整理拍摄中，我获得盘兴章、赵良香、盘兴武三位瑶族民间艺人的亲自示范，为保留瑶族传统舞蹈套路原生性奠定了扎实基础。本书出版事宜在中山大学团委李燕副书记的帮助及联系下，得到了中山大学出版社的大力支持，特别是在书

稿三审三校中，中山大学出版社王旭红等编辑付出了大量的时间、精力，为书稿的修改提出了许多建设性意见，为书稿质量的提升给予了大力帮助与指导。本书中所有图片、谱例、视频均为我或我委托的第三方服务商拍摄录制，图片、谱例、视频等无特殊标注外，原创性版权均归本书作者所有。委托的第三方服务商分别是韶关学院信息工程学院的教师王铖伟（视频），韶关学院计算机科学学院的毕业生谢培欣（图片、视频），乳源瑶族自治县华宝摄影店的骆建华（图片），简约片场的钟鑫权（图片），十七相馆的杨阳（视频），兔比教育的陈旭波（图片、视频）。与上述第三方服务商的合作中，他们工作认真用心，成效值得肯定。此外，还有韶关学院音乐与舞蹈学院 2015 级音乐学专业学生黄国飞、李展鸿、陈心琳，2015 级舞蹈学专业学生谭依娜、刘书祎、田园、王雅琪等协助本人在采风资料整理、谱例制作、图片处理、视频剪辑中做了大量工作。对于上述专家、学者、领导、老师、学生、朋友、瑶族民间艺人的付出，在此深表感谢！

在这里，特别想感谢家人的默默支持！每当瑶区采风、兼程路途、深夜写作时，都是他们的牵挂与关心温暖我的心，给予我动力。言于此处，面对爱人为家庭的操劳与儿女乐意、乐乐从怀胎十月到现在的茁壮成长，我深感对他们的担待与陪伴太少，备感愧疚。在此，语言无法表达，唯有感谢、感恩……

由于时间紧、任务重，我在田野调查中所掌握、收集的资料信息有限，可能未能全面地展现乳源过山瑶民间传统舞蹈的艺术魅力。况且瑶族传统文化博大深远，瑶族舞蹈文化研究专业性较强，个人研究资历尚浅且舞蹈专业研究水平有限，在记录、梳理、研究中难免出现错漏之处，敬请专家、读者及业界人士批评指正。

2023 年 3 月

MPR出版物链码使用说明

本书中凡文字下方带有链码图标"＝＝＝"的地方，均可通过"泛媒关联"的"扫一扫"功能，扫描链码获得对应的多媒体内容。

您可以通过扫描下方的二维码下载"泛媒关联"APP